그림의————눈빛

김수정 지음

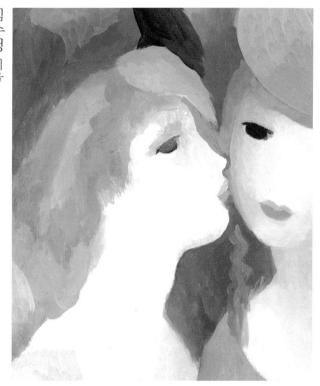

그림의——눈빛

일상을——두드리는——다정한——시선

아트북스

그 그림,
그 눈빛

그림을 가르쳐 밥 먹고 산 지 이제 20년쯤 됩니다. 이쯤 일하고 보니 배우는 데는 재능이 있는 듯한데 가르치는 데는 영 재주가 없나 의심이 들곤 합니다. 수업시간이 자유자재로 흘러야 할 텐데 막막하기는 예전과 변함없습니다. 그림은 생각만큼 쉬이 늘지 않는 대상입니다. 그림을 잘 그리는 데는 강한 인내심과 넉넉한 시간이 필요합니다. 선 연습부터 시작해 형태 잡는 법, 톤 쌓는 법, 물 조절하는 법, 붓질하는 법을 손에 익히는 과정이 지난합니다. 가르치는 입장에서는 배우는 이들이 포기하지 않고 해나가는 모습이 신기할 지경입니다. 그럼에도 불구하고 이 시기를 버티는 이유는 하나입니다. 저마다 꼭 그리고 싶은 것이 있기 때문이지요. 참 자주 듣습니다. "○○의 얼굴을 그리고 싶어요"라고요.

　오래 지켜봐왔지만 아이나 어른이나 그림을 배워야 하는 이들의 열망은 대개 한 곳에 모입니다. '그 사람의 얼굴'을 그리고 싶어서 말이죠. 그들은 연필을 꼭 쥐고 긴장한 채, 연인이거나 부모이거나 혹은 친구

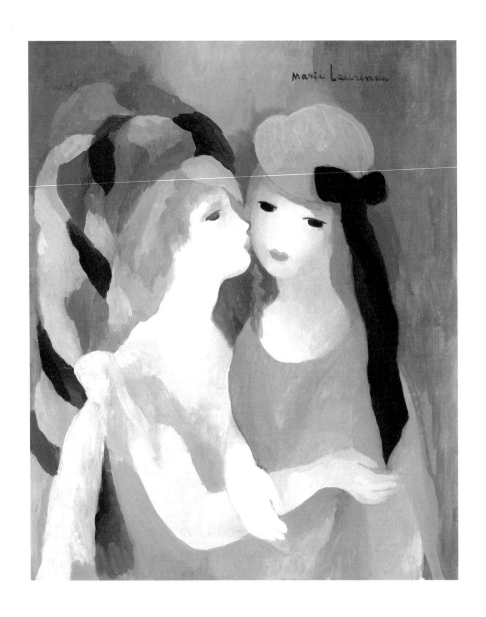

마리 로랑생, 「키스」,
캔버스에 유채, 81.2×65.1cm, 1927, 도쿄 마리 로랑생 미술관

인 누군가를 그림 안에 담고 싶어 합니다. 그리고 그 얼굴에서 가장 공을 들이는 데는 단언컨대 눈, 그리고 눈빛입니다. 그 사람을 마주보듯이 검은 눈빛을 표현하는 데 오랜 시간을 투자합니다.

2018년 겨울날 한국으로 찾아온 '핑크 레이디', 마리 로랑생Marie Laurencin, 1883~1956의 전시장에 갔습니다. 형태도 색채도 그야말로 아름답기 그지없는 그림, '아름다움'의 처음과 끝이 무엇인지 알리는 그림, 여자가 얼마나 아름다운 생명체인지 외치는 그림 사이에서 발길을 떼기 어려웠습니다. 마리 로랑생을 설명할 때 흔히 고운 색채의 독특함을 제일 먼저 말합니다. 로랑생 그림의 정수는 개성 있는 파스텔톤이라고요. 분홍, 연보라, 연파랑, 맑은 회색이 돋보인다고요. 곡선을 사용해 둥글게 단순화된 형태와 뽀얀 안개 같은 신비로운 회백색은 화가의 초기 그림에서부터 두드러집니다. 중기와 후기로 갈수록 색채는 맑고 강렬해지며 형태는 더욱 몽글몽글해지지요. 누군가는 로랑생의 그림이 예쁘기만 한 여성향의 그림이라고 폄하하지만, 로랑생의 그림 앞에 서본 저는 동의할 수 없습니다. 다른 의견을 덧붙여야 합니다. 마리 로랑생은 여성의 강한 자아를 표현한 작가라고, 그녀의 색에서 가장 탁월한 것은 검정이라고, 그중에서도 한없이 깊디깊은 검은 눈동자의 표현이라고요.

"언제나 곁에서 바람막이가 되어준, 그 사람 눈빛 같은 그림들"이라는 어느 미술책에 달린 글줄을 잊을 수가 없습니다. 저는 모든 그림에 눈빛이 있다고 생각합니다. 사람의 얼굴이 드러나지 않은 정물화나 풍경화에서도 시선을 느낄 수 있습니다. 구체적인 이미지 하나 없이 점, 선, 면, 색채만 있는 추상화에서도 형형한 그림의 눈빛을 읽습니다. 그러

니 이 아름다운 로랑생의 여인들에게서는 어땠겠어요. 자신감 있는 몸짓에, 부드러운 얼굴에, 바둑알 같은 눈빛에 시선이 가고 그저 바라보다가 이내 그림과 오래오래 마주해 시간을 보냈습니다.

이번 책『그림의 눈빛』은 '시선' '바라보다' '마주침' 등을 키워드로 구성했습니다. 첫번째 책에서 일상의 그림 같은 순간을 이야기했다면 이제는 생활의 잔잔함 가운데 흔들리는 사람에게 시선을 고정하고 싶었습니다. 그의 얼굴을 붙들고 싶었습니다. 그 사람의 눈을 보고 싶었습니다. 그 안에서 무언가를 길어올리고 싶었습니다. 제게 글쓰기는 이 마음의 부산물일 것입니다. 제가 사랑하는 것을, 제가 사랑하는 사람을, 이 벅참을 어디에라도 전하고 싶어 저는 그림을 고르고 한 줄 한 줄 글을 다듬습니다. 그렇게 근근이 글쓰기를 계속하고 있습니다.

제 시선은 사람과 사람들이 엮어가는 생활에 오래 머뭅니다. 넉넉하지 않은 삶을 묵묵히 견디는 사람의 아름다움에 저는 감동합니다. 탁월한 지식도 사회적 지위도 가져본 적 없는 그의 고백이 위로가 됩니다. 계속해서 덧나는 자기 상처를 꾸준히 핥아온 사람의 위엄은 자연스레 드러납니다. 그는 생을 감내하는 사람입니다. 그는 나를 살게 합니다. 나도 그런 사람으로 살겠노라 결심하게 됩니다. 그에게서 눈을 뗄 수가 없습니다. 그 역시 고개를 돌려 나를 바라봅니다. 넋을 놓고 그를 바라보았다는 게 부끄럽습니다. 모든 것을 다 안다는 듯 그는 나를 나무라지 않습니다. 이 마주침은 아름답고 귀하며 고마울 뿐입니다.

한편 일상의 소소한 일도 마음을 울립니다. 빈틈없이 규칙적인 생활 가운데 빨리 뛰는 심장박동을 느낄 때 기쁘고, 비루한 삶을 단정하게

만드는 순간이 제게 자부심을 줍니다. 향이 좋은 핸드크림에, 카페인 짜 릿한 커피 한 잔에 생기를 얻습니다. 짧은 점심시간에 잠시 햇살을 받을 때 감격합니다. 김치볶음밥 위에 달걀 프라이를 얹을 때 생기가 돌고, 윤 기 가득한 노른자를 터트릴 때 군침이 돕니다. 퇴근 종이 울리자마자 도 망치듯 일어설 때 하루가 다시 시작되는 듯 가뿐해집니다. 월급날 보너 스로 치킨을 사 들고 귀가할 때 따뜻해집니다. 사람과 생활을 빛내는 건 이런 사소한 순간입니다.

마리 로랑생의 그림을 다시 펼쳐봅니다. 부드러운 파스텔 색채 가 운데 가부키 화장처럼 흰 얼굴과 옅은 분홍 입술, 바둑알처럼 크고 진한 눈동자에는 한 점의 빛도 없습니다. 반질반질한 검정과 깊디깊은 그림 자가 드리울 뿐입니다. 마치 검은 유리처럼, 저는 로랑생의 여자를 마주 보고 눈을 맞춥니다. 눈빛이 참 깊습니다. 한없이 바라보게 됩니다. 커다 란 동그라미 위에 가닿는 것은 제 납작한 얼굴, 또 거기 단단하게 박힌 두 개의 동그라미입니다.

플라톤은 『알키비아데스』에서 눈과 눈을 마주보게 될 때 동공이 거울처럼 상대를 비추는 모습을 '눈부처'라고 했습니다. 이때 눈과 눈은 반대편의 눈동자 안에서 진짜 자신을 파악할 수 있고, 눈동자가 눈의 핵 심이며 본질이듯이 눈을 통해 파악하는 지혜가 인간 영혼의 본질이라고 강조했습니다. 로랑생의 여인은 눈을 뗄 수 없을 만큼 매력적입니다. 누 구라도 이 검은 눈에 빠져들지 않을 수 없습니다. 그러니 누구라도 로랑 생의 여인 앞에서 자기 얼굴을 비추어 영혼을 찾을 수 있습니다.

화가의 그림을 꿰뚫는 핵심은 여성이 가진 외면과 내면의 아름다

움이었습니다. 그 절정이 자아를 품은, 바둑알 같은 눈동자에서 드러납니다. 홀로 있는 여자도, 둘이 선 여자도, 셋이 어울리는 여자도 모두 자기 눈빛을 감추지 않습니다. 가장 중요한 것은 아무에게나 보여주지 않습니다. 내 영혼을, 내 눈을 마주할 사람에게만 보여줍니다. 나와 같은 눈높이를 가진 사람만을 마주봅니다. 그것이 로랑생의 그림 앞에서 바들바들 긴장한 이유였지요. "나는 아름답고 꼿꼿한 당신에게 걸맞은 사람인가요?" "나는 당신이 마주보기에 부족하지 않은 사람인가요?" 몇 번이고 물어야만 했습니다. 사람과 사람이 눈을 마주치고, 이끌리듯 다가서고, 이내 시간은 멈춰섭니다. 바둑알 같은 상대의 검은 눈 속으로 들어갈 수 있는 사람은 행운입니다. 세상에 그럴 기회는 '의외로' 자주 오지 않습니다.

내 그대 그리운 눈부처 되리

그대 눈동자 푸른 하늘가

잎새들 지고 산새들 잠든

그대 눈동자 눈길 밖으로

내 그대 일평생 눈부처 되리

그대는 이 세상

그 누구의 곁에도 있지 못하고

오늘도 마음의 길을 걸으며 슬퍼하노니

그대 눈동자 어두운 골목

바람이 불고 저녁별 뜰 때

내 그대 일평생 눈부처 되리

_정호승, 「눈부처」

아무리 아니라고 해도 사람은 사람과 부대낄 수밖에 없고 결국 사람을 사랑하게 됩니다. 사람은 믿을 수 없다고, 사람처럼 싫은 게 없다고 비명을 지르는 이도 마찬가지입니다. 제아무리 냉정한 그들도 정신을 차리고 보면 한두 명은 꼭 사랑하고 있더랍니다. 곤고한 생활 가운데 아름다운 사람을 찾아내고 바라보고 사랑하십시오. 다정하게 다가서십시오. 언제든 이 감사를 고백할 수 있도록. 친구이건 연인이건 가족이건, 상대의 검은 눈에 내 영혼을 비추어보고 나의 눈에 그의 영혼을 비추어줄 기회를 잡도록 호시탐탐 정성스레 사람과 사랑을 노리시기를 바랍니다. 그리고 부디, 제가 오랜 시간 정성으로 고른 그림들 중 몇몇이, 꼭 그분과 닮은 눈빛을 하고 있기를!

어느덧 그림 그리는 일보다 글 쓰는 일이 즐거워졌습니다. 부족한 제게 손 내밀어주신 아트북스 출판사에 감사드립니다. 그림을 마음껏 사랑하도록 굽이굽이 기회를 열어주신 부모님, 책의 세계에서 함께 울고 웃는 존경하는 스승님과 반짝이는 친구들, 그간 제게 찾아와주신 그림과 책의 모든 작가님께 깊이 감사드립니다. 소중한 나의 아토포스, 당신들 덕분에 저는 이렇게 따뜻할 수 있습니다.

2019년 초여름,
김수정 손모아 올립니다.

차
례

일러두기

- 단행본·잡지·신문 명은 『 』, 미술작품·시·기사 제목은 「 」, 공연·전시 제목은 〈 〉로 묶어 표기했습니다.
- 인명, 지명 등의 외래어는 국립국어원이 정한 표기법에 따르는 것을 기본으로 했으나 국내에 통용되는 고유명사의 경우 이를 우선으로 적용했습니다.
- 이 서적 내에 사용된 일부 작품은 SACK를 통해 ADAGP와 저작권 계약을 맺은 것입니다. 저작권법에 의하여 한국 내에서 보호를 받는 저작물이므로 무단 전재 및 복제를 금합니다.
- 이 책에 수록된 저작권 관리 대상 작품 목록은 다음과 같습니다.
 p.136 ⓒ 권진규기념사업회, 2019
 p.168 ⓒ Leonor Fini / ADAGP, Paris-SACK, Seoul, 2019

1부. 일상의 민낯

파랑으로 가는 길

○

"파랑이 있으면 고단함은
희미해진다."

5월은 가정의 달이면서 휴식의 달이다. 5월의 첫날, 노동절부터 시작해 생기 넘치는 어린이날, 타이밍도 자비로운 부처님 오신 날을 지나 하루 걸러 하루 빨간 날의 은혜를 입는다. 그 덕분에 사람들은 감사히 5월을 보내며 또다시 뜨거운 여름을 달릴 마음의 근육을 키운다. 어떤 고마운 회사에서는 빨갛지 않은 날을 빨갛게 바꾸어 편히 쉬라고 배려하기도 한다. 그 덕에 나도 5월의 스케줄러 첫 주를 나만의 시간으로 꼼꼼하게 채웠다. 휴일의 문을 여는 금요일 저녁에는 고대하던 연극 〈하이젠버그〉를 보고, 주말인 어린이날에는 집 근처 스타벅스에서 책을 읽고, 대체공휴일에는 (휴일에도 문을 여는) 국립현대미술관에 갔다가 정독도서관을 산책하고 삼청동 카페거리에 간다. 여유로운 밤마다 마거릿 애트우드의 소설을 바탕으로 한 넷플릭스 드라마 「그레이스」를 정주행한다. 요리 보고 저리 봐도 건어물녀에 집순이인 나다운 계획이다.

 여기서 약간 무리하면 어디로든 갈 수 있다. 여유가 있는 이들은 과

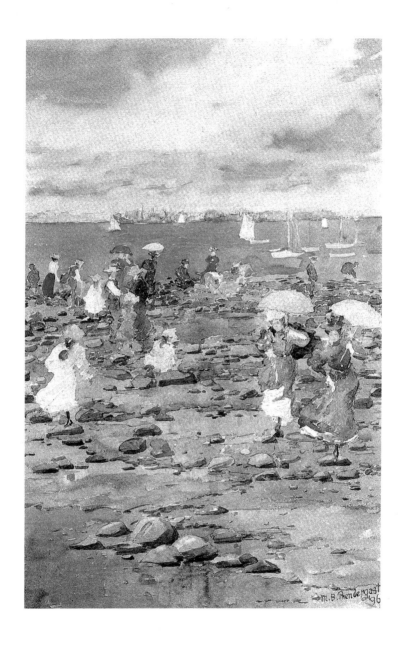

모리스 프렌더개스트, 「피서객」,
종이에 연필과 수채, 48.3×38.1cm, 1896, 개인 소장

감히 비행기표를 끊기도 하고, 주머니 사정이 조금 아쉬운 이들은 고속버스표를 예매하기도 한다. 이 시기 가장 인기 있는 장소는 역시 바닷가. 탁 트인 공간과 높은 하늘, 잔잔하게 들리는 파도 소리, 새하얀 모래사장은 복잡한 일 가운데 쉬지 못했던 몸과 마음을 기꺼이 자유롭게 한다.

간절한 마음으로 짧은 휴가를 결심한 사람들에게 꼭 어울리는 그림이 있어 몇 점 권하고 싶다. 시리도록 푸르른 해변과 강을 그리는 데 열중했던 화가, 모리스 프렌더개스트Maurice Prendergast, 1858~1924의 작품이다.

화가가 사랑한 색채

「피서객」은 고된 마음을 쉬게 만든다. 눈이 시리도록 푸른 바닷가에 맑은 풍광, 저마다 기대를 품고 놀러온 많은 사람들의 모습에서 휴식이 간절했음을 절감한다. 물 번짐으로 표현된 흰 구름, 하늘과 바다, 그리고 그 사이에 오밀조밀하게 그려진 배가 시원하게 가슴으로 들이닥친다. 썰물 때의 바다처럼 물이 빠진 갯벌 위로 사람들은 사뿐사뿐 발길을 옮긴다. 치렁치렁한 치마를 모아쥐고, 얇은 레이스 양산을 받쳐든 여인들이 까르르 웃는다. 이 그림의 백미는 파랑이다. 파란 하늘과 바다 사이에서 사람들도 파랗게 물든다. 여름에 가장 강렬한 색깔, 파랑. 영영 잊지 못할 이 순간은 파랑이어야 한다.

모리스 프렌더개스트는 뉴욕에서 활동한 화가다. 인상주의와 나비파의 영향으로 자유롭고 다채로운 색상을 구사하는 것이 그의 특징이

다. 특히 그의 유화나 모노타이프monotype 작품에서 나타나는 리듬감 넘치는 점묘법은 인상적이다. 모노타이프는 한 장 내지는 단 몇 장만 찍을 수 있는 판화로, 유리판이나 아크릴판에 유채물감으로 그림을 그린 후 종이를 얹어 찍어내는 기법이다. 화면에 묻은 잉크가 종이로 옮겨가므로 똑같은 이미지를 다시 찍을 수 없다. 점점이 찍은 터치가 생생하여 어떤 사람들은 '모자이크 같다'고도 말한다.

화가는 나비파인 에두아르 뷔야르, 피에르 보나르와 교유하면서 예민한 색채 감각에 눈뜨게 되었고, 폴 세잔의 작품을 연구하면서 형태를 구조적으로 사용하고 호소력 있는 색채를 캔버스에 얹게 되었다. 항구도시 생말로를 그린 그림을 보자. 해변에 모인 사람들이 다양한 색으로 알알이 물들어 있다. 대상을 구체적으로 묘사하지는 않았지만 리듬감 있는 붓 터치에 율동감이 느껴진다. 푸르스름한 하늘과 바다가 은근히 이어진 듯하다. 「래프팅 하는 아이들」에는 맨발로 물속에 들어간 아이들의 즐거움이 가득하다. 물 위로 아이들의 다채로운 옷 색깔이 비친다. 이런, 너무 즐겁지 아니한가.

19세기 말부터 20세기 초는 레저의 개념이 널리 정착한 시기다. 도로가 정비되고 운송수단이 발달하면서 사람들은 마음먹은 만큼 멀리 다녀올 수 있게 되었다. 산업혁명을 통해 얻은 동력은 생산에만 머물지 않았고 생활의 질도 높였다. 부르주아뿐 아니라 하층계급 사람들도 돈을 모아 기분 전환을 위해 멀리 다녀올 수 있었다. 그때나 지금이나 사람 마음, 일상의 고단함이 뭐 그렇게 다르겠는가. 치렁치렁한 치마와 뾰족한 구두 차림이면 또 어떠한가. 생활에 찌든 사람들은 일단 떠나고 싶었

모리스 프렌더개스트, 「생말로 No.2」,
종이에 수채와 흑연, 32.3×48.8cm, 1907~10년경, 오하이오 콜럼버스 미술관

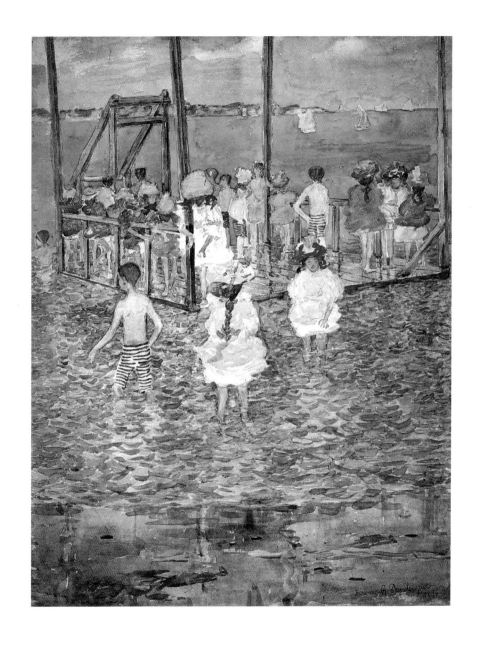

모리스 프렌더개스트, 「래프팅 하는 아이들」,
캔버스에 유채, 45.72×33.34cm, 1896, 개인 소장

모리스 프렌더개스트, 「베네치아 운하 풍경」,
종이에 연필과 수채, 35.24×51.75cm, 1898~99년경, 개인 소장

을 것이다. 수영복도 따로 준비하지 못해 걷어올린 치맛자락과 멀리 던져버린 신발에 피로 가득한 일상의 고단함이 현실적으로 드러난다.

당시 대개의 화가들은 보존성이 좋고 색채의 깊이를 표현할 수 있는 유화에 집중하여 그림을 그렸다. 프렌더개스트의 초기 작품 역시 유화와 모노타이프에 집중되어 있지만 그는 1895년 파리에서 보스턴으로 돌아온 뒤로 수채화에 매진한다. 특히 그의 베네치아 풍경 수채화는 획기적이었다. 놀랍도록 맑고 푸르며 투명하게 빛난다.

프렌더개스트의 그림 어디에나 푸른 풍경이 펼쳐진다. 이 파랑은 화가가 사랑한 색채이자 화가가 간절히 원했던 색이었다. 사람이 얼마나 고단하게 살고 있는지 잘 알고 있는 화가는 사람을 충전하는 법 또한 잘 알고 있었을 것이다. 파랑이 있으면 고단함은 희미해진다. 약간의 여유만 주어진다면 파랑 안으로 나아갈 것이다. 파랑의 힘을 빌려 방전된 마음을 다시 아무렇지도 않은 듯 한껏 충전할 것이다.

푸른 순간은 보약이 된다

부정할 수 없는 번아웃의 시대. 몇 년 전부터 '번아웃 증후군'이라는 말이 각종 매체에서 익숙하게 오르내린다. 미국 정신분석학자 H. 프뤼덴버그에 의해 널리 알려진 이 증상은 너무나 지쳐버린 나머지 정신은 무기력해지고, 일할 의욕을 상실하게 되는 상태를 가리킨다. 육체 역시 극도의 피로감을 느끼게 되고 이는 일상에 영향을 미쳐 슬럼프에 빠지게 한다. 이 증상의 원인은 사람이 물질적 존재가 아니라는 데 있다.

강인한 기계도 계속 사용한다면 고장 나기 마련인데 연하고 부드러운 사람은 어떻겠는가. 쉼 없이 일만 계속한다면 결국 망가질 수밖에 없다.

사람의 에너지는 무한하지 않다. 한 인생이 '평범해지기 위해' 많은 것을 소진한다. 현재 우리 사회에서 말하는 '평범한 삶'은 보통의 에너지로는 달성하기 어렵다. 보통의 한 인생이 '평범'이라는 이름을 얻으려면 굉장한 에너지가 필요하다. 어디 체력뿐인가, 화수분처럼 끝없을 줄 알았던 열정도 서서히 소진된다. 번아웃 증후군은 몸만 쉰다고 해서 완치되지 않는다. 마음도 푹 쉬고 잘 먹여야 한다. 그렇다면 어떻게 해야 하나. 무엇이라도 붙들어 에너지를 채워넣는 수밖에 없다. 핫식스와 레드불로는 해결되지 않는다. 나만을 위한 특별 자양강장제를 찾아야 한다.

한 다큐멘터리에서 두어 달에 한 번 여행이나 미식을 위해 식비와 교통비를 최소한으로 아끼며 검소한 일상을 보내는 부부를 보았다. 그들에게 예정된 여행은 일상의 팍팍함을 견뎌낼 수 있는 약속이 된다. 이들은 '작은 사치'를 사랑하는 사람들이다. 이들처럼 자신에게 가치 있는 것이라면 비싸더라도 투자를 아끼지 않는 사람들을 '포미족ForMe族'이라고 부른다. 포미FORME란 건강forhealth, 싱글one, 여가recreation, 편의more-convenient, 고가expensive의 첫 글자를 따서 만든 신조어로, 건강, 여가생활, 자기계발 등 자신이 가치를 두는 것에 과감히 투자하는 가치지향적인 소비 형태를 말한다.

구구절절 포미족의 어원을 풀 필요도 없다. 포미족이 행복을 찾아다닌다는 것이 중요하다. 작은 사치이든 큰 사치이든 어떠한가. 작다면 작은, 크다면 큰 사치라고 여길지 모르는 이 푸른 순간은 삶을 윤택하게

하는 보약이 될 것인데……. 은수미 현現 성남시장의 말을 빌리자면 "사람은 밥만 먹고 사는 존재가 아니고, 밥 이상의 것을 배려하는 것이 사람"이다. 인간은 디저트도 먹고 옷도 사 입고 여행도 하면서, 휴식도 재충전도 해야 하는 존재다. 그러므로 이 작은 사치는 언제나 푸르고, 이 푸른 순간은 누구에게나 절실하다.

안마의 여왕

○

"사랑받고 싶어서,
나는 늘 부지런하다."

앉아서 읽고 쓰는 일을 하는 사람에게 어깨와 목, 허리 통증은 늘 가까운 친구다. 목 부위에 촘촘하게 연결된 신경은 스트레스와 함께 굳어가고, 신경 쓸 일이 하나둘 늘어날수록 어깨와 등판은 딱딱해진다. 아이고야…… 매일 스트레칭하면서 근육을 풀어줘야 간신히 찌르는 듯한 어깨 통증이 풀린다. 어깨 통증은 현대인의 고질병이라고나 할까.

나는 일명 '안마의 여왕'이다. 호시탐탐 좋아하는 P부장님을 노린다. 부장님은 세상에서 제일 신기한 분이다. 아침 일찍 출근하셔서 제일 늦게 퇴근하신다. 어찌나 일을 잘하시는지 볼 때마다 감탄에 감탄이다. 사부師夫님과도 사이가 좋으시고, 자제분께도 자유와 독립을 주신다. 한참 후배인 우리들을 또 얼마나 성심으로 존중해주시는지. 심지어 바다처럼 넓고 깊고 따뜻한 인품까지 갖추셨다. 세상에 그렇게 다 가진 분이 있다니 불공평하다. 나를 포함해 적당히 나이든 후배들은 부장님께 감탄을 금치 못한다.

그런 P부장님께서 열심히 일하시다가 안경을 벗고 눈을 비비는 순간, 나는 쪼르르 달려간다. "부장님~ 많이 피곤하시죠~" 내 손이 어깨에 닿으면 어떤 분도 마다하지 않으신다. 말로는 "수정씨 힘들잖아. 됐어"라고 하셔도 나는 그분 마음을 속속들이 읽는다. 나 역시 뻣뻣한 어깨와 목 때문에 만날 고생하는 인간이기 때문이다. 나의 자부심, 나의 특기인 미술 해부학 지식을 기반으로 근육의 흐름을 따라가면서, 여기저기 건강 잡지에서 알게 된 혈자리 몇 군데를 공략하는 것이 내 명품 안마의 비법이다. 내 손길에 행복해하지 않는 어르신들, 친구들은 한 명도 없다. 손끝에서 콸콸 흐르는 안마 실력에 나는 자부심을 느낀다.

그러나 중이 제 머리는 못 깎는다고 하지 않던가. 내가 아무리 안마를 잘해도 내 어깨는 내가 못 주무르는 법, '나처럼 내 어깨를 주물러줄 누군가가 있으면 좋겠다'고 징징대며 실리콘 안마기로 목을 지압하고 지팡이 안마기로 어깨를 꽉꽉 찍는다. '대체 내 어깨와 목에는 어떤 생물이 뿌리를 내린 건가, 혹시 이 어깨는 암석화가 되고 있는 것은 아닌가.' 어깨가 너무 아프다보면 이런 황당한 생각도 한다. 이렇게 저렇게 아플 때면 늘 떠오르는 그림이 있다. 목과 어깨를 빨갛고 파랗게 강조한 인물이 떠올라 혼자 쿡쿡 웃는다. 꼭 몸에 통증 '경고' 표시가 들어온 것 같아서 재미있다.

말레비치, 순수의 본질을 찾다

러시아 절대주의의 창안자, 카지미르 말레비치Kazimir Malevich,

1878~1935의 「갈퀴를 든 여인」을 소개한다. 모든 것을 절대 형태로 환원했지만 정돈된 사람의 형상을 가진 그림. 「검은 정사각형」으로 대표되는 말레비치의 정신과 전혀 어울리지 않는 작품이다. 말레비치는 정사각형, 십자형처럼 가장 극단적인 형태의 추상으로 순수성을 강조해 훗날 미니멀리즘에 영향을 주었다. 말레비치는 단순한 기하학 형태에 실재와 정수를 담아 색과 형의 절대성을 주장했다. 그래서 그의 이론을 '절대주의 絕對主義, suprematisme'라 한다. 1915년에는 시인 블라디미르 마야코프스키와 함께 "절대주의에 의해, 나는 예술에 있어서 순수한 감상이 절대라는 것을 주장한다"로 시작하는 절대주의 선언을 발표하며 이론을 공고하게 다졌다. 회화의 이미지성을 포기하고 회화의 절대성과 순수성, 즉 철학적 측면을 강조한 것이다. 더 나아가 1916년에는 "나는 자신을 영zero의 형태로 만들었고 무nothing에서 창조로 나아갔다. 그것이 절대주의이며, 회화의 새로운 리얼리즘이고, 대상 없는 순수한 창조다"라며 절대주의 세계관을 주창한다. 말레비치는 캔버스 위에 이미지를 그려 환영을 만들어내는 전통 미술을 거부하고, 눈속임이 아니라 순수한 어떤 것, 의도도 내용도 형식도 없는 근본 형태를 내어놓고자 했다.

화가의 초년은 화려했다. 러시아뿐 아니라 유럽에서도 그의 이름이 오르내릴 정도로 말레비치의 영향력은 높았다. 모스크바 미술학교에서는 그를 초청했고 미술학도들은 눈을 빛내며 그가 하는 이야기를 들었다. 많은 예술인이 그에게 먼저 다가왔다. 말레비치가 바라는 대로 예술은 변화할 것 같았다. 그러나 세상은 늘 인간을 배반한다. 러시아 정치에 피물결이 휘몰아치면서 말레비치의 삶은 나락으로 떨어졌다. 그를

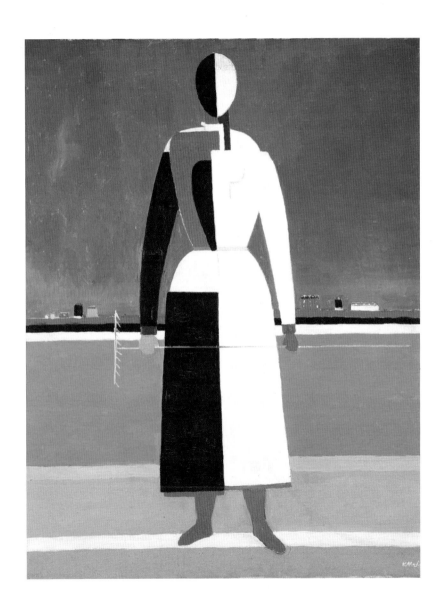

카지미르 말레비치, 「갈퀴를 든 여인」,
캔버스에 유채, 100×75cm, 1932, 모스크바 트레티야코프 미술관

지지하던 레닌의 집권이 끝나고, 전체주의적이고 집단주의적인 스탈린의 시대가 왔기 때문이다. 말레비치는 공직에서 쫓겨났다. 스탈린은 말레비치와 그를 따르던 구성주의 화가들을 좋아하지 않았다. 탄압과 탄압이 거듭되자 구성주의는 박살이 났다. 이제는 러시아의 모든 화가들이 사실주의 회화만 그리도록 한 것이나 마찬가지였다. 결국 말레비치는 1930년 이후 추상화를 포기한다. 「갈퀴를 든 여인」은 꼭 그즈음, 그가 절대 추상을 포기하고 구상성을 조금씩 드러낼 때의 그림으로 추정된다.

애틋한 다정이 필요할 때

지금 열심히 키보드를 두드리면서도 어깨가 뻐근한 나는 또다시 낑낑댄다. 말레비치 역시 딱딱한 어깨와 뻣뻣한 목으로 늘 고생하는 사람이었을 거라는 황당한 상상 때문. 특히 「갈퀴를 든 여인」을 그릴 때 그는 목이 많이 아팠을 거라 마구 주장해본다. 그래서 목만큼은 빨강으로 그리지 않았을까 하는……. 말년으로 갈수록 불행했던 말레비치를 생각하면 가슴이 미어진다. 정부는 학교에서 그를 해고했고, 그의 이론서와 그림을 몰수했다. 어쩔 수 없이 사실주의 그림을 그리면서도 그는 부분부분 추상성을 포기하지 못했다. 거대 권력 앞에서 사람은 무력하다. 세상물정 모르는 예술가리면 더 속수무책인 법, 말레비치는 속내를 감추느라, 혹은 다 못 감추고 드러내버리는 바람에 얼마나 스트레스를 받았을까. 그런 그에게 살며시, 사랑받고 싶어 가까이 다가오는 사람은 없었

을까. 조곤조곤 이야기를 나누며 어깨를 끌어안다가 힘 있게 주무르는 다정한 이가 있었다면 그의 삶은 덜 외로웠을 거라 상상한다. 한강이 말하는 이 애틋한 다정多情처럼.

사람의 몸에서 가장 정신적인 곳이 어디냐고 누군가 물은 적이 있지. 그때 나는 어깨라고 대답했어. 쓸쓸한 사람은 어깨만 보면 알 수 있잖아. 긴장하면 딱딱하게 굳고 두려우면 움츠러들고 당당할 때면 활짝 넓어지는 게 어깨지.

당신을 만나기 전, 목덜미와 어깨 사이가 쪼개질 듯 저려올 때면, 내 손으로 그 자리를 짚어 주무르면서 생각하곤 했어. 이 손이 햇빛이었으면. 나직한 오월의 바람소리였으면.

처음으로 당신과 나란히 포도鋪道를 걸을 때였지. 길이 갑자기 좁아져서 우리 상반신이 바싹 가까워졌지. 기억나? 당신의 마른 어깨와 내 마른 어깨가 부딪친 순간. 외로운 흰 뼈들이 달그랑, 먼 풍경風聲소리를 낸 순간.

_한강, 「아홉 개의 이야기」(『내 여자의 열매』, 문학과지성사, 2018)

나는 타고나기를 애정 결핍의 인간, 뼛속까지 애정이 간절한 사람이라, 늘 사랑받는 방법을 연구한다. 마음 쏨쏨이뿐 아니라 행동 쏨쏨이로도. 즉, 내가 잘하는 것은 안마뿐만이 아니라는 얘기다. 맥심모카골드도 카누도 황금 물비율이 있다. 다년간의 트레이닝으로 깨달은 경지다. 커피도 잘 타고 포스트잇 편지도 잘 쓴다. 긴장을 푸는 데는 주전부리가 제일이다. 어딜 가나 종이컵과 커피믹스, 사탕이나 초콜릿 같은 간식을

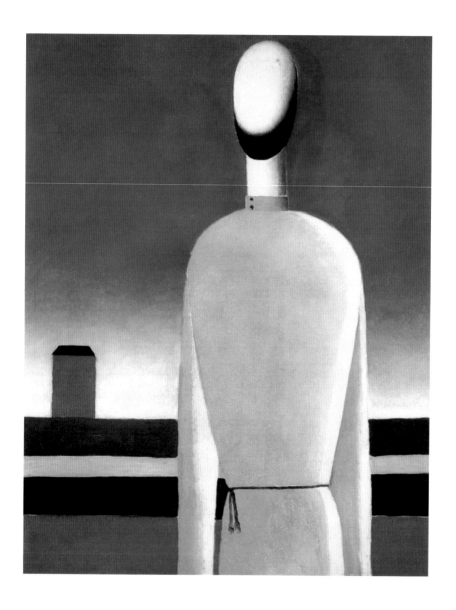

카지미르 말레비치, 「복잡한 예감」,
캔버스에 유채, 99×79cm, 1930년경, 상트페트르부르크 러시아 미술관

슬금슬금 챙겨가 슬쩍슬쩍 들이민다. 사람이 앉는 자리라고 다 같은 자리가 아니다. 식당에 가면 일찌감치 냉난방이 잘 되는 자리를 잡아두고, 모임이 파할 때면 재빨리 현관으로 달려가 구두를 신기 좋게 돌려놓는다. 예쁨 받을 기회는 놓치는 게 아니다. 어딜 가도 사무실에서 먼저 열쇠를 받아와 강의실 문도 열고 환기도 시키고 히터도 틀고 찻물도 끓여놓는다. 물론 설거지와 정리정돈은 잘 못하지만…… 몇 가지 단점을 상쇄할 만큼 내 애정행각은 집요하고 빈번하다. 사랑받고 싶어서, 나는 늘 부지런하다.

　사랑에는 필살기가 필요하다. '사랑하면서도 사랑하지 않는 척' 언제나 밀당만 하는 사람의 애정을 신뢰하기는 어렵다. 사랑받고 싶어 기를 쓰다보니 나는 나처럼 간절한 사람을 본능적으로 알아본다. 사랑받기 위해 늘 마음 쓰는 사람이 좋다. 사랑받기 위해서는 먼저 사랑을 주어야 하는 것이 정석이므로. 언제나 '밀당'보다는 '솔직한 애정'이 강력하다. 나는 그런 사람의 마음만 믿는다.

내 혈관에는
커피가 흐른다

○

"매일의 노동에 대한 존경과 위로가
그림에 스며 있다."

"이런, 쏟아졌다!" 대형사고다. 가방 안에서 굴러다니던 텀블러 뚜껑이 어쩌다 열렸나보다. 수첩도 책도 갈색 커피에 젖어버렸다. 가방이나 파우치는 빨면 되고 물건은 닦으면 되지만 문제는 종이다. 큰맘 먹고 산 몰스킨 노트와 밑줄 가득한 책이 아까워서 울고 싶지만 향기만은 좋다. 어쩌겠나, 다 커피에 중독된 내가 한 짓인데⋯⋯.

아침마다 커피메이커는 방울방울 부지런히 일을 시작한다. 뜨거운 커피를 텀블러에 담아 집을 나선다. 홀짝홀짝 잠을 깨우며 아침을 버틴다. 사무실 문을 여는 순간 훅 끼치는 고소한 커피 향기, 상냥한 부장님이 서버 가득 내려놓은 커피가 나를 반긴다. 일하다가도 인스턴트 블랙커피를 마시거나 원두커피를 갈아 내려 마신다. 콜라도 박카스도 술도 전혀 마시지 않지만 커피만큼은 마신다. 나름 건강을 생각해서 블랙커피를 마시려고 하지만 하루에 한 번씩은 어쩔 수 없이 인스턴트 커피봉지를 뜯게 된다. 커피는 놀랍다. 사계절과 환절기를 망라하며 어느 시

기와도 잘 어울린다. 단 하루라도 어울리지 않는 날이 없다. 이런 내가 커피 없으면 어떻게 살아갈까. 어쩔 수 없다. 난 이미 커피의 노예다.

슬금슬금 커피를 마시기 시작한 것은 고등학생 때부터다. 새벽 네 시 반에 일어나 학교에 가서 0교시 수업을 했다. 수업이 끝나면 학원에 가서 열시까지 그림을 그리고 편도 한 시간 반 정도 떨어진 집으로 돌아오곤 했다. 얼마나 잠이 모자랐는지 환한 오후인데도 졸다가 내릴 정류장을 지나치는 일이 부지기수였다. 온종일 멍한 상태에 기댈 수 있는 것은 오직 커피뿐이었다. 성인이 된 이후에도 줄곧 커피에 의존했다. 매일 아르바이트하랴 공부하랴 잠은 항상 부족했고 졸지 않으려고 강의 전에는 식사를 거르고 수업 사이사이 자판기 커피를 마셨다. 커피는 날카로운 각성 효과로 집중을 도와주었다. 덕분에 한 순간도 강의를 놓치지 않았다. 평점 4.0이 훌쩍 넘는 내 신실한 성적표의 일등 도우미는 역시 커피였다.

커피 마시는 사람들

고단한 육체에 에너지를 공급하는 커피를 생각하면 커피를 사랑했던 옛사람들이 떠오른다. 계몽주의자 볼테르는 "커피가 독약이라면 천천히 퍼지는 독약"이라면서 하루 50잔의 커피를 마셨고, 소설가 오노레 드 발자크는 40잔의 커피를 마시면서 하루 열다섯 시간 이상 글을 썼으며, 수학자 앙리 푸앵카레는 쓰디쓴 커피를 처음 마신 순간 "아이디어가 떼를 지어 떠올랐다"라고 고백하며 푸크스 함수를 규명했다. 음악

의 아버지 요한 세바스천 바흐는 세계 최초 커피 홍보 음악이 될 「커피
칸타타 BMV 211」를 작곡했다. 이 광고에는 "아! 커피는 천 번의 키스보
다 황홀하고 모스카토 와인보다 달콤하다"라는 가사가 붙어 있다. 작곡
가 요하네스 브람스는 눈뜨자마자 커피부터 내렸으며, 타인이 내린 커피
를 마시지 않았다고 한다. 한국인에게 가장 사랑받는 화가 빈센트 반 고
흐는 식사를 하지 않고 커피만으로 며칠을 버티며 그림을 그릴 정도로 커
피에 의존했다. 심지어 현대미술에 와서는 커피를 물감처럼 사용해 그림
을 그리는 화가들도 있다. 비단 예술가들의 에피소드만이 아니다. 커피밀
을 그린 정물화, 카페를 배경으로 한 장르화, 커피 마시는 사람들의 그림
은 너무나 많아서 헤아릴 수가 없다. 그리고 여기 이 그림, 카미유 피사로
Camille Pissarro, 1830~1903의 「커피를 마시는 젊은 여농」 역시 그중 하나다.

　　젊다기보다는 어려 보이는 여자가 커피잔을 들고 있다. 커피숍에
서 흔히 사용하는 섬세한 무늬에 금테를 두른 고급 잔과는 너무도 다르
다. 비교할 수 없이 큰 크기. 엄청 많이 마시나보다. 둥근 모양도 투박하
고 어그러져 보인다. 제목으로 보아 이 여자는 매일 흙을 파고 노동하는
농부의 신분이다. 구겨지고 후줄근한 상의와 하의는 소박하다 못해 초
라하다. 예쁜 곳이라곤 찾아보기 힘든 영락없는 작업복, 숙인 고개 위로
일하는 데 간편하라고 둘둘 묶어 대충 틀어올린 머리 형태가 단정하지
만 꾸민 데라곤 없어 보인다. 얼굴에는 근육의 움직임이 보이지 않는다.
표정이 없다. 감정이 전혀 드러나지 않는다. 그녀는 그저 커피를 마시려
고 할 뿐이다. 단지 그뿐인데 이 그림은 왜 이렇게 보는 이의 마음을 움
직이는가.

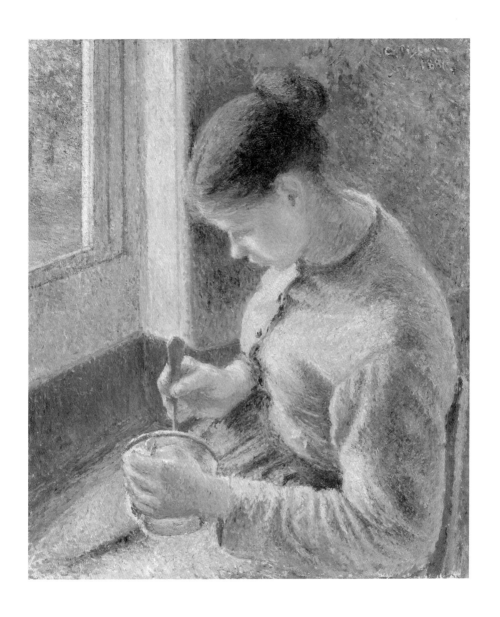

카미유 피사로, 「커피를 마시는 젊은 여농」,
캔버스에 유채, 65.3×54.8cm, 1881, 시카고 아트인스티튜트

　카미유 피사로는 인상주의 화가 중에서도 가장 사람을 사랑한 화가가 아닐까. 가령 르누아르가 인체와 피부의 아름다움에 시선을 고정했다면, 카미유 피사로는 인간의 삶 자체에 눈을 두었다. 마네가 '빛'과 '평면'이라는 인상주의 이념의 실마리를 제공해서 존경을 받았다면, 피사로는 수용적인 인간관계로 '인상주의의 대부'라 불리며 정신적 지주 역할을 했다.

　젊은 화가들은 너그럽고 따뜻한 피사로를 찾아와 하나둘 마음을 기댔다. 고집불통 세잔마저도 그를 '아버지와 같은 사람' '중요하고 겸손한 사람'이라 부르며 존경했다. 화가는 넉넉한 나이만큼이나 마음이 넓었으며, 1874년부터 1886년까지 계속된 인상주의 전시회에 공백 없이 작품을 출품할 정도로 성실한 품성을 지니고 있었다. 피사로는 인상주의 화가들과 그들의 그림을 정신적으로 지탱해주었을 뿐 아니라, 시선이 닿는 모든 인간에게 애정을 전달함으로써 그들의 삶을 따뜻하게 지지해주었다.

　인상주의 색채 이론의 객관성과 달리 피사로의 작품에는 주관적인 온기가 충만하다. 빛으로 가득한 풍경 가운데 피사로만의 섬세한 감정이 화폭에 드러난다. 인상주의 색채와 터치는 피사로의 그림에 빛나는 색채감을 부여했고 거기에 피사로만의 독특한 감정이 색채 사이에 파고들어 캔버스에 사랑과 온기를 얹었다. 그의 그림에는 물질의 고유색을 넘어선 감정이 깃들어 있다. 에밀 졸라가 "피사로의 그림에서 우리는 대지의 심원한 목소리를 들을 수 있고 나무의 강인한 생명력을 느낄

수 있다"라고 극찬할 정도로 피사로의 그림은 포근하고 고요하며 또한 단단한 것이 특징이다. 인물 역시 마찬가지다. 피사로의 손끝이 닿은 인물에게서는 빛의 색채감과 더불어 튼튼한 몸과 마음에 드리운 애정 어린 시선이 느껴진다. 특히 화가의 시선은 농부들의 생활에 머물곤 했다. 그의 초기작인 '농원農園' 연작은 온아함으로 유명하다. 피사로가 인상주의에 뛰어들기 전에 자연주의 화파였던 카미유 코로의 시적 풍경화에 매혹되었음을 감안한다면, 그의 자연에 대한 동경과 농부에 대한 시선은 자연스러운 흐름이다.

커피와 노동의 상관관계

커피 마시는 여농은 아무런 감정을 보이고 있지 않지만 카미유 피사로의 시선과 붓질은 그녀를 향한 애틋한 감정을 숨기지 않는다. 매일 아침마다 자연스럽게 들이키는 커피는 곧 노동의 시작을 알린다. 이처럼 당연한 노동과 당연한 하루에 피사로는 안타까움을 느꼈는지도 모르겠다. 노동에 뛰어들기에는 너무 어린 그녀에게 느낀 애틋함, 매일의 노동에 대한 존경과 위로 같은 감정이 그림에 스며 있다.

일상은 늘 팍팍하고 에너지는 부족하다. 이때 윤활유가 되어주는 것은 한 잔의 커피다. 언제부터인지 우리 삶에서 커피는 떼려야 뗄 수 없는 사이가 되었다. 2017년 관세청의 통계에 따르면 한국인의 연 평균 커피 소비량은 512잔이라고 한다. 밥은 안 먹어도 커피는 꼴깍꼴깍 공급하는 셈이다. 마시면 힘이 솟고 매일 복용하지 않으면 못 견딘다는 점에서

중독과 다를 바가 없다.

인생은 몸이다. 몸으로 해나가는 노동이다. 노동을 존경하는 마음이야말로 인생을 존경하는 마음이다. 노동하는 이의 친구, 커피는 가장 일상적이고 따뜻하며 다정하다. 향기로 모든 것을 말한다. 존재감이 가득하다. 각성을 위한 음료이든 순간의 휴식이든 일하는 이에게 커피만큼 자연스런 위로가 또 있을까? 아마 우리 중 몇몇의 혈관에는 커피가 콸콸 흐르고 있을 것이다.

보라의 그리움

○

"순간에 응답하는 삶, 그 응답들이 모여서
누군가의 인생을 물들인다."

아는 사람 중에 '보라 덕후'가 하나 있다. 옷부터 가방, 스카프, 스타킹까지 V의 소품은 대개 보라색이다. 그야말로 보라가 가진 폭넓은 스펙트럼을 보여준다. 그녀는 보라색만 보면 일단 눈이 번쩍 뜨인다고 한다. 내가 보라색 옷을 입고 올 때마다 관심을 보이는 그녀가 꽤 귀엽다. 한참 친해진 후에야 물을 수 있었다. "언제부터 보라색을 좋아했어요?"

"어렸을 때 영어학원에서 만난 금발의 영어선생님 눈이 보라색이었어요. 이미 이름은 오래전에 잊었지만 눈동자 색만큼은 선명하게 기억나요. 보라빛이 감도는 투명한 눈을 바라보면서, 그 눈으로 세상을 바라보면 어떤 느낌일까 오래오래 궁금했거든요. 나중에 보라색 선글라스를 껴보고 알았죠. 온 세상이 아련하다는 걸요."

뭐라 설명하기는 어렵지만 보라색은 뭔가 특별하다고 웃는 그녀, 자기 이름을 '보라'로 개명할 생각도 진지하게 했다고 한다. 부모님의 반대로 그건 포기했지만 영어 이름만큼은 '바이올렛'을 쓴단다. 사랑스럽

다. 나는 '덕후'들의 독특함에 늘 빠져든다. 물론, 그녀만큼은 아니지만 나도 보라를 사랑한다.

'색채' 때문에 한 번 보면 결코 잊을 수 없는 작품들이 있다. 대표적으로 고흐의 작품이 그러할 것이고, 르동과 마티스의 작품도 그러하다. 그러나 보라색, 끝없는 보라색의 풍경으로 나를 사로잡은 그림이 있다. 펠릭스 발로통Félix Vallotton, 1865~1925의 「우아한 노을, 주황과 보랏빛 하늘」이다.

본디 보라는 귀한 색이었다. 만들기가 어려웠기 때문이다. 기원전 1600년경 페니키아인은 지중해산 고둥이 분비하는 점액을 오래 달여 얻은 염료를 천에 흡수시킨 후, 햇빛을 오랫동안 쪼여 보라색을 추출했다. 몇 그램의 보라색 안료를 얻으려면 고둥 몇 만 마리가 필요했다고 한다. 자연히 보라는 귀인의 색이 되었다. 고대 로마에서는 보라를 '황제의 색'으로 규정해 아무나 입거나 사용할 수 없었다. 가까이할 수 없으면 더 궁금한 법, 이런 연유로 보라는 신비를 얻었으리라.

참 신기하다. 보라색만이 줄 수 있는 묘한 기운이 있다. 빨강이 주는 열렬함과 파랑이 주는 청량함과 노랑이 주는 부드러움, 그것과는 너무나 다른 차원의 보라만이 내뿜는 안개 같은 신비가 있다. 장미는 정열적이고 난초는 청초하며 해바라기는 포근하고 제비꽃은 아련하다. 보라색의 꽃은 어떤 마음을 가졌는가? 용담은 '당신이 슬플 때 나는 사랑한다', 제비꽃은 '나를 생각해주세요', 물망초는 '나를 잊지 마세요'라는 꽃말을 갖고 있다. 모두 아련한 그리움을 담은 의미다. 나만 그렇게 생각하는 것은 아닐 터. 가수 강수지의 데뷔곡 「보라빛 향기」를 떠올려보라. 이

펠릭스 발로통, 「우아한 노을, 주황과 보랏빛 하늘」,
캔버스에 유채, 54×73cm, 1918, 개인 소장

곡으로 가수는 스타가 되었다. 청초하고 하늘하늘한 청순한 이미지의 가수로 자리잡았다.

보라색은 안개처럼 내려앉으며 공간을 특유의 아우라로 채워버린다. 그 공간의 빛을 볼 수 있고 자유자재로 표현할 수 있었던 사람이 발로통이지 않았을까. 이런 신비한 능력을 가진 이들이 가끔 보인다. 특히 글로 이미지를 그리는 사람들에게서. 내가 편애하는 시인 심보선 역시 그런 사람이지 않을까. 전혀 다른 시간과 공간을 살아온 사람들인데도 그들의 촉수는 지나치게 비슷하다.

> 나는 오늘 내게 영감을 주곤 했던 노을빛이
> 누군가의 자동차와
> 누군가의 그림자와
> 누군가의 지붕에 깃드는 것을
> 무연히 바라보고 있습니다.
>
> 노트에 묻은 마지막 지문은 수년 전의 것.
> 지금 어딘가 나 아닌 다른 사람은
> 내가 모르는 노을의 비밀을 알아채고
> 자신의 손가락을 조금씩 움직이기 시작합니다.
>
> _심보선, 「나는 이제 시인이 아니랍니다」(『오늘은 잘 모르겠어』, 문학과지성사, 2017) 발췌

색채에 물들다

스위스 출신의 펠릭스 발로통은 1882년 열일곱 살에 파리에서 미술 공부를 시작했다. 뒤러와 홀바인, 앵그르 등의 영향으로 고전 작품들에 몰두하던 그는 어느 날 판화에 열중하기 시작한다. 당대를 풍미한 자포니즘과 우키요에의 영향으로 20대 중반부터는 목판화와 에칭 작업에 도전한다. 이후 앵데팡당전에 참여하면서 기존 미술계에 등을 돌린 뒤, 나비파와 연을 맺는다. 나비Nabi라는 말이 히브리어로 예언자를 의미하는 것처럼, 그들은 종교적인 주제와 신비하고 초자연적인 주제를 주로 다루었고 나중에는 일상의 소소한 풍경에 이르기까지 주제를 넓혀갔다. 고갱의 색채 개념에 영향을 받아 윤곽선을 강조했으며, 형태 표현을 단순하게 하고, 상징적 색채를 사용하여 작품 속 대상을 살아 숨쉬게 했다.

발로통은 점차 후기인상주의와 상징주의, 우키요에의 영향을 받은 작품을 발표하고, 유화에 치중하면서 장식적이고 평면적인 표현을 시도했다. 그의 그림 대부분은 정밀한 선과 형태가 깊은 인상을 준다. 발로통은 일찍 작가 생활을 시작해 수많은 작품을 남겼다. 그가 남긴 작품이 얼마나 많은지, 뭔가 색이 좋고 면을 강조한 장식적인 그림이다 싶을 때 작가를 들여다보면 죄다 발로통이다. 그는 다양한 미술 분야에 도전하기를 즐겼으며, 특히 판화에 있어서는 스페셜리스트였다.

발로통이 미술사에서 두드러지게 남긴 업적은 목판화 분야였을지도 모르겠으나 내가 미술사가라면 단언컨대, '보랏빛 풍경화를 남긴 작가'로 발로통을 기록했을 것이다. 그는 특이하게도 보랏빛이 고인 풍경화를 꽤 많이 남겼다.

펠리스 발로통, 「네바강, 옅은 안개」,
캔버스에 유채, 60×81cm, 1913, 개인 소장

「네바강, 옅은 안개」를 보자. 저 보랏빛 하늘 아래 한 남자가 다리 위를 지나간다. 모자를 쓴 작은 남자는 실루엣만 보인다. 다리를 거의 다 건넌 남자는 곧 우리 시야에서 사라지리라. 그가 걸어온 흔적을 상상한다. 저 멀리 보이는 교회 첨탑을 보라. 뾰족뾰족한 삼각형의 지붕을 보라. 멀리 낮게 보이는 건물은 보랏빛 안개에 가려 희미하지만 그 덕에 신비함이 증폭된다. 정확하지 않은 묘사 덕에 무엇이든 상상할 수 있다. 저 작은 남자가 어디로 가는지, 저 멀리 보이는 집은 누구를 위한 것인지, 남자는 이 길을 지나갈 것인지 아니면 가스등 아래 멈춰 설 것인지를. 이 공간은 우리가 경험하기에 불가능한 빛으로 가득 차 더욱 현실 같지 않다. 역시 펠릭스 발로통이다. 장식적이면서 초현실적인 보랏빛 공간, 보이지 않는 것이 보이는 듯 감동적이다.

사실 발로통의 그림은 얼핏 보기에 그 매력을 알아보기 쉽지 않다. 그가 포착한 순간은 숨 막히게 극적이지도 않으며 공간 표현이 사실적이지도 않고 무엇보다 단순해 보인다. 다만 색채가 과감하고 미묘하다. 이 색채 구성 때문에 발로통은 특별하다. 그의 색채 감각에 반한 미술 애호가들을 너무 많이 보아서 셀 수도 없다. 이 보라의 텅빈 공간을 오래토록 바라보고 싶은 기분이라니 아련하기 그지없다. 이것은 발로통만이 만들어낼 수 있는 영혼의 필터 효과다. 보라색 공기 안에 머물다보니 그가 이 그림을 그릴 때 어떤 기분이었는지 알 것 같다. 그는 분명 누군가를 떠올리며 참 많이 그리워했을 것이다.

나에게 고흐가 노랑의 열광이라면, 발로통은 보라의 그리움이다. 보라색의 날들이 희미하게 내려앉고 조용히 말을 걸어오는 순간, 그 목

소리에 응답할 줄 알았던 사람. 그럴 수 있는 사람만이 보랏빛 순간을 붙잡을 수 있다. 순간에 응답하는 삶, 그 응답들이 모여서 누군가의 인생을 물들인다.

사랑하는 당신이여. 이제 다시 말을 걸어주십시오. 다시 한번 이 순간의 보라에 응답하리다.

치킨은 사랑

○

"사랑은 사랑으로
머물지 않는다."

한 달에 한 번 있는 월급날에 치킨을 사 들고 집에 가는 길, 마을버스에 앉아 아버지에게 전화를 걸었다. 저녁은 드셨느냐고, 아버지가 좋아하는 간식을 가져간다고. 반가워하시는 아버지의 목소리를 들으며 살짝 웃었다. 전화를 끊자 아주 오래전 일들이 가슴으로 밀려왔다.

아버지의 사업이 주저앉고 필사의 노력에도 불구하고 가정 경제는 회복할 기미가 안 보였다. 설상가상으로 아버지는 몸도 심하게 상하셨다. 매일 한 뼘씩 몰락했다. 자연히 우리 가족은 가난에 익숙해졌다. 나이 차이가 많이 나는 동생 둘을 둔 장녀인 나는 늙은 소녀가장이 되었다. 물론 우리 삼남매는 모두 마음으로 가장이었다. 각자의 자리에서 책임감을 가지고 각양의 아르바이트에 매진했다. 부족한 현실이 마음의 짐을 키웠다. 알음알음 부촌 구석까지 가서 과외를 하고, 번화가에서 입시학원 강사로 일하고, 자투리 시간에 녹취록을 타이핑하고, 가끔은 음식점에서 서빙을 하며 악착같이 살았다. 먹고사는 게 피곤한 가운데 어느 날은 누

군가 쌀을 보내주고, 어느 날은 고구마를, 어느 날은 빵을, 반찬을 보내주었다. 샌드위치 가게에서 식빵 자투리를 얻어온 적도 있다. 우습기도 하지, 나 말고도 자투리빵을 얻으러 오는 사람들이 여럿 있어 경쟁은 매일 치열했다. 딱 생존이 가능할 만큼 그렇게 우리는 먹고살았다.

그런 가운데 두세 달에 한 번, 아주 가끔 치킨이나 전기구이 통닭을 사 먹었다. 피자를 사 먹는 날도 있었다. 1년에 네다섯 번쯤 될까 하는 거대한 사치, '생존'이 아니라 '사치'를 한 후에 나는 번번이 과소비로 속이 상했다. 어렵게 벌어서 간신히 생활비를 드리는데 이런 간식을 사 먹다니 기가 막혔다. 부모님과 동생들이 철이 없다고 생각했다. 시위하듯 한 조각도 입에 안 댄 날이 더 많았다.

어느덧 내가 안정적인 직장에 취업을 하고 적지만 일정한 급여를 받으면서 내 마음은 변했다. 내가 가족을 위해 무언가를 해줄 수 있을 때의 기쁨을 체험했다. '돈 쓰는 맛'을 알게 되었다고나 할까. 돈은 참 멋진 것이다. 내가 뼈 빠지게 일해서 돈을 벌면 나의 소중한 사람에게 맛있는 밥을 먹일 수 있다. 나의 안쓰러운 사람에게 따뜻한 옷을 입힐 수 있다. 한참이 지나서야 알게 되었다. 이것이 '가장의 마음'이라는 것을.

알베르트 앙커Albert Anker, 1831~1910의 그림, 「닭에게 모이를 주는 소녀」를 떠올리며 피식 웃는다. 내가 매일 성실하게 출근하는 것이 월급날을 위한 것 같아서, 이날의 치킨을 위한 것 같아서. 그림 속 소녀는 표정 하나 변하지 않고 닭에게 모이를 먹인다. 조금 지친 것 같지만 매일 능숙하게 하는 일이다. 그 옆에 심드렁하니 앉은 남동생은 소녀의 노고를 아는지 모르는지 닭에게만 관심이 있다.

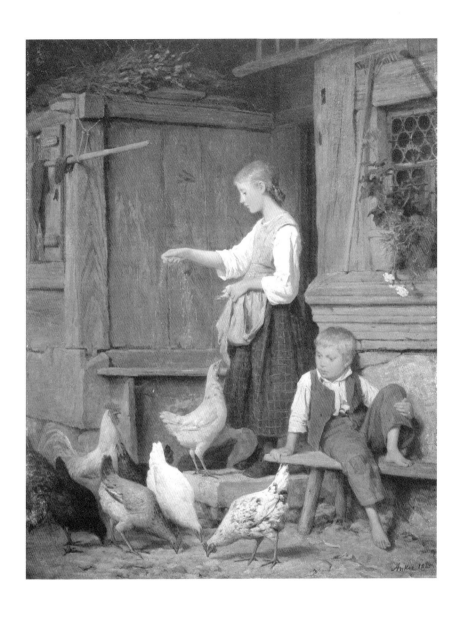

알베르트 앙커, 「닭에게 모이를 주는 소녀」,
캔버스에 유채, 66×51cm, 1865, 제네바 미술사박물관

스위스의 국민 화가 알베르트 앙커는 사실주의 기법으로 소시민의 소소한 일상을 그리는 데 능했다. 그의 본명은 알브레히트 사무엘 앙커Albrecht Samuel Anker, 나중에 화가로 명성이 높아지면서 발음하기 쉬운 이름으로 개명했다고 한다. 그는 자기가 태어난 산골마을 잉스에 정착해서 오래 살았고, 세밀한 표현기법 위에 어린 온화한 분위기로 화가로서나 일러스트레이터로서 인기를 얻었다. 앙커는 원래 목사가 되기 위해 할레 대학에서 신학을 공부했다. 그러나 그가 신학을 공부하러 간 독일은 역사를 통틀어 회화의 거장이 가득한 곳, 그는 합스부르크 왕가의 소장품 전시를 보고 감명 받아 그림을 그리기로 결심한다. 스무 살의 화가는 파리의 에콜데보자르에서 유학하며 전통적인 회화 기법을 배운다. 자연히 그의 초기작은 성경을 바탕으로 한 역사화가 많았다. 그림 그리는 시간은 자기 탐구이고, 그림 그리는 사람은 자연스레 본질을 찾아간다. 날이 갈수록 그의 잔잔한 마음은 팔딱이는 심장을 향했다. 나중에는 자신이 태어난 농촌 지역의 다정한 삶을 그림에 담기 시작했다. 소박한 삶을 담은 정물화 역시 놓치지 않았다.

알베르트 앙커는 1864년에 아나 루플리와 결혼한다. 아내 역시 그의 그림처럼 단정한 사람이었을 것이다. 두 사람은 아이를 좋아해 사남매를 두었다고 한다. 원래 여섯이었으나 두 아이는 사망하고 루이스, 마리, 모리스, 세실리아만 남았다. 요즘 아이 하나를 키우는 데 3억이 든다고 하는데 옛날이라고 뭐 그리 달랐을까. 그 역시 많은 아이를 먹이느라 늘 마음이 여유롭지 못하고 손이 바빴을 것이다. 이처럼 성실하게 '일한' 그림으로 앙커는 1866년, 파리 살롱에서 금메달을 받았다.

뜨겁고 고소한 사랑

가장이 품은 마음, 그가 남자인지 여자인지 이 가족의 시스템이 가부장家父長인지 가모장家母長인지는 중요하지 않다. 중요한 것은 누군가가 누군가를 위해 마음을 쏟고 기꺼이 그의 생계를 책임지려 한다는 것. 부부 단 둘이라고 해도 마찬가지다. 우리는 이미 서로의 짐을 기꺼이 짊어지겠다는 의지로 가족이 된 것이 아니던가. 사랑은 사랑으로 머물지 않는다. 사랑은 살아 있는 것이므로, 사랑은 꿈틀거리므로, 사랑은 드러날 수밖에 없고 표현될 수밖에 없다. 그러니 혹시 돈이 있다면 기꺼이 쓸 뿐이다. 허나 누군가를 지탱한다는 것은 너무나도 힘겨운 일이다. 누군가가 이 일을 '신적인 일'이라 말하는 것처럼.

밥벌이를 하느라 매일 불안해하며 휘청거리는 삶. 그러나 그 밑바닥을 평평하게 만드는 것은 오로지 사랑이다. 단지 사랑 때문에, 우리는 누군가를 위해 돈을 쓰고, 밥을 사 먹이고, 옷을 사 입히고, 미리 시트를 데워둔 자동차에 태워 따뜻한 곳에 데려가는 것이다. 나 혼자 쓰기에도 부족한 돈을 쪼개어 가족을 위해 간식을 사 가는 것이다. 어디 가족뿐인가, 친구를 위해, 지인을 위해 밥을 사는 일이, 커피 기프티콘을 보내는 일 역시 기쁘다. 내 주머니에서 나가는 돈은 먼저 남을 위해 쓰였다가 결국에 나를 행복하게 하는 일로 돌아온다.

생각해보니 그랬다. 새벽까지 거래처 직원을 접대하느라 술 취해 들어오시던 아버지 손에 내가 좋아하던 미미 인형이, 때로는 책 여러 권이 들려 있었다. 깊은 밤, 곤히 자는 내게 얼굴을 비벼 깨우셨던 그분을 기억한다. 아버지 역시 고된 일을 마치고 돈 쓰는 맛으로 하루의 마지막

을 달랬던 것이다.

아주 조금 알겠다. "자식새끼 입에 뭔가가 들어가는 게 제일 행복하다"라는 어르신들의 말씀을. 이제는 부모님과 동생들 입에 뭔가 들어가는 걸 볼 때 참 기쁘다. 분명 내가 치열하게 돈을 버는 이유 중 얼마간은 이 때문이리라. 내가 열심히 일하는 까닭은 누군가를 사랑해서다. 내가 돈을 벌 때, 나는 보람을 장전한다. 생의 원리는 희한하게 돌고 돈다. 월급날의 치킨은 뜨겁고 고소한 사랑이다.

누구나 같은 속도로
어른이 되지는 않는다

○

"기회는 시간을
한 칸 한 칸 밟고 다가온다."

대학원 진학을 더 미룰 수가 없어서 여기저기 학교와 학과를 알아보고 있다. 알아보는 곳마다 천양지차다. 어떤 학교에서는 인정해주는 선수 과목이 다른 학교에서는 그렇지 않고, 어떤 학교에서는 4학기 만에 조기 졸업을 할 수 있도록 허용하지만 다른 학교에서는 6학기를 꼭 채워야 졸업할 수 있다. 올해 9월부터 공부할 수 있도록 후기 입학이 가능한 학교가 있는가 하면 내년 상반기부터 시작하도록 교육과정이 짜인 학교도 있다. 학교마다 등록금이 얼마인지 확인하고, 나에게 해당하는 장학금이 있는지도 확인한다. 일을 마친 후 달려가면 수업시간에 맞출 수 있는지 통학거리를 고려하고, 혹시나 자취할 만한 거리의 원룸 월세를 알아본다. 어느 학교가 내 형편에 적절한지 머리를 굴리고 또 굴려도 답이 나오지 않는다. 가능한 한 빨리 입학하고 졸업해야 하는 내 마음은 급하기만 하다.

인생은 유한하지만 무한한 삶을 살아가는 사람들이 있다. 시간을

고지마 도라지로, 「등교」,
캔버스에 유채, 133×111.5cm, 1906, 나리와 미술관

고무줄처럼 늘리고 줄여 하고 싶은 일과 해야만 하는 일을 모두 해내는 사람들이 있다. 시간의 물결을 자유롭게 타고 나아가는 사람들이다. 같은 시간을 산 사람들이 크게 다른 성과를 얻는 것을 보면 불공평하다 싶어 섭섭하다.

고지마 도라지로児島虎次郎, 1881~1929의 그림은 내 비뚤어진 섭섭함이 자연스럽다고 말해준다. 이 메이지시대 화가의 그림, 「등교」는 무슨 연유인지 섭섭함을 감추지 못하는 작은 아이의 표정이 압권이다. 아이는 학교에 가기 싫다. 재미가 없다. 공부도 그다지 취미에 안 맞는다. 키도 작다. 뭐 하나 즐거울 데가 없다. 함께 걷는 훌쩍 큰 소녀는 분명 아이의 언니다. 자매는 모자와 양산, 앞치마 때문에 어른스러워 보인다. 메이지시대 여학생들이 입었던 통이 넓은 바지인 하카마는 아닌 것 같고, 전통 간이복인 유카타 위에 앞치마를 두른 모양새다. 줄무늬 간이복 위에 화려한 덧옷이 예쁘고 세련됐다. 둘은 싸웠는지 서로 다른 곳을 보며 걷는다. 학교 가기 싫은 두 사람의 등을 밀어주는 햇살을 증명하듯 그림자가 자매를 앞서 걷는다.

고지마 도라지로는 여관을 운영하는 집안의 차남으로 태어나 어린 시절부터 그림에 재능을 보였다. 네 살 무렵 손님으로 온 오카야마 사범학교의 도화圖畵 교사, 마쓰바라 산고가 아이의 그림을 보고 "이 아이는 꼭 화가를 시켜야 한다"며 부모에게 강권할 정도로 재능이 특출났다. 그러나 속칭 '환쟁이'는 동양에서 더욱 비천하고 배고픈 직업이었다. 가족들의 반발도 만만치 않았다. 고지마는 고민했다. 소학교를 다닐 때까지는 그나마 정규 교육과정에 개설된 도화수업에서 소묘를 배우고 선생

님의 지도를 받을 수 있었지만 졸업하고는 오로지 홀로 그림을 그려야 했다. 일하면서 그림을 독학하는 것은 쉬운 일이 아니었다. 서양화에 관심이 있던 고지마는 주경야독으로 영어도 공부했다. 꾸준히 격려해주는 그림 선배 덕분이었다.

오하라 미술관의 초석이 되다

1901년, 고지마는 도쿄로 갔다. 그간의 열과 성이 가족을 감동시켜 드디어 가족의 지원을 얻게 되었기 때문이다. 도쿄미술학교 서양화과에서 일본 인상주의의 거장 구로다 세이키와 후지시마 다케시를 사사, 일본식 인상주의를 자신의 화풍으로 소화한다.

일생에 한두 번, 행운이 스칠 때가 있다. 기회의 신 카이로스는 앞머리만 있고 뒷머리가 없다. 그가 스치는 한순간을 놓치면 다시는 행운을 잡기 어렵다. 이때 준비된 이는 그 행운을 자기 것으로 만든다. 고지마가 그런 사람 중 하나였다. 실업가 오하라 마고사부로의 장학생이 된 것이다. 화가의 그림을 본 대부호의 마음이 움직였다. 오하라는 일생 동안 고지마의 후원자가 되어주었다. 이 만남이 28년 후 일본 최초로 현대 서양미술 컬렉션을 소개한 오하라 미술관의 초석이 될 줄 그 누가 예상했겠는가.

신이 난 화가는 열성으로 그림에 몰두한다. 1904년에 고지마는 4년 과정을 2년으로 월반해 도쿄미술학교 서양화과를 졸업하고 연구과에 진학한다. 지금도 예술의 대명사로 불리는 프랑스가 인상주의의 본

거지이던 당시, 그곳에서 예술을 경험하고자 한 화가의 야망은 얼마나 대단했을까. 신진 화가는 자연히 프랑스에 가길 원했다. 고지마는 성실하게 그림을 배워 그리는 한편 최선을 다해 프랑스어를 익히는 것을 빼놓지 않았다. 그런 그에게 또다시 기회가 왔다.

1907년에 고지마는 일본 화단에 성공적으로 데뷔했다. 권업박람회에 내놓은 그림 「연정의 뜰」이 1등을 한 것이다. 은인의 후원으로 화가는 1908년에 바라던 유학을 떠난다. 고지마는 유럽에서 인상주의의 실제를 경험했다. 오랫동안 꿈꿔왔던 프랑스에 큰 기대를 품었으나 그를 충족시킨 곳은 의외로 벨기에였다. 1909년부터 3년간, 겐트 아카데미에서 화가는 기쁘게 공부했다. 빛과 공간의 아름다움에 천착하는 화가 에밀 클라우스를 스승으로 만나 빛과 색을 배워가며 캔버스 앞에 섰다. 1912년, 고지마는 겐트 아카데미를 수석으로 졸업하고 그해 11월, 일본으로 귀국했다. 귀국 후에도 오하라 집안의 지원은 계속되었고, 고지마는 일본에 자신이 사랑하는 인상주의를 전파하고자 애썼다. 1920년부터는 서양미술 작품을 구입하려고 유럽을 정기적으로 방문했다. 엘 그레코의 「수태고지」, 모네의 「수련」 이외에도 고갱, 피카소, 마티스, 로댕 등의 작품이 곧 화가의 선택이자 오하라 미술관의 컬렉션이 되었다. 화가는 이 시기 프랑스 지베르니로 달려가 '살아 있는 인상주의' 모네 곁에서 열정을 불태우기도 했다.

「등교」는 1906년에 고지마가 연구과 졸업작품으로 그린 그림이다. 화가의 초기작 중 사랑스러움으로 손꼽을 만치 눈에 띈다. 강한 인상을 주는 역광 아래 인물은 부드럽게 드러난다. 우산과 모자 아래로 드리운 그늘이 깊이 있는 표정을 만들어낸다. 동생의 모자를 장식한 꽃, 아이가 손에 쥔 들꽃, 언니의 시선이 가닿은 고추잠자리가 그림에 매력을 더한다. 저 멀리 보이는 초록빛 숲은 따스한 분위기로 그림을 감싼다.

메이지유신 이후 메이지 일왕이 통치하던 시대에는 교육제도가 정비되고 소학교와 중학교가 곳곳에 설립되었으며 곧이어 소학교 교육이 의무화되었다. 지역공동체에서 각자 다른 수준의 간이 지식을 익히던 아이들이 같은 수준의 교육과정을 받게 되었다. 이때부터 여성 교육의 필요성이 대두되어 1875년에는 여자사범학교가 설립되는 등 서서히 여성 의무교육의 기반이 마련되었고, 여성 역시 고등교육을 받고 사회에 진출할 수 있게 되었다. 이 두 소녀도 공부를 마치면 한 단계 다른 삶을 살게 될 것이다. 저렇게 좋은 옷과 모자, 양산을 들려 학교에 보내는 부모라면 앞으로 딸들에게 고등교육도 받게 하지 않을까.

섭섭함을 감추지 못하는 동생의 표정은 이 그림의 백미다. 아이는 늦게 태어난 자신에게 화가 나고 훌쩍 커서 항상 자기보다 위에 있는 언니가 원망스럽다. 인생이 불공평하다는 걸 벌써 깨닫게 되어 속상하다. 그래도 언니가 좀더 성숙하다. 멀리 떨어져 걸을 수도 있지만 햇살을 가려 동생의 머리에 그늘이 지도록 양산을 기울여주고 있으니……. 반면 작은 아이는 언니의 그늘에서 벗어나 빨리 어른이 되고 싶을 것이다.

고지마 도라지로, 「등교」 부분

기회는 시간을 한 칸 한 칸 밟고 다가온다. '타이밍'이라는 모습으로도 오지만 '성숙'이라는 모습으로도 온다. 시간이 흐르면 당연하다는 듯 모두 생물학적 성인이 된다. 늦게 태어나 억울한 동생은 시간이 흘러 어른이 되는 것밖에 방법이 없다. 그러나 같은 학교를 다녀도 제각각 다른 인격체로 성장하듯이, 같은 시간을 통과해도 모두가 성숙한 어른이 되지는 않는다. 고지마가 그림을 그릴 수 있을 것이라 상상도 못한 시절에도 그는 빠르게 성숙해지고 있었다. 아무도 기대하지 않아도 꿋꿋이 그림을 그리고 지독하게 외국어 공부를 했던 것은 그가 감당한 숙성의 시간이었으리라.

누구나 1년에 한 살씩 나이를 먹지만 같은 속도로 어른이 되지는 않는다. 인생을 길게 사는 방법은 오래 사는 것이 아니라 내면의 성숙을 빨리 이루는 것이다. 솔찬히 나이는 먹었는데 이루어놓은 것 없고 마음

만 급하면서 아직 어른이 되려면 먼 듯한 내게도 다른 옵션이 없다. 시간을 당겨쓸 수 없다면 별 수 없다. 마음을 키워 빨리 성숙해지는 미션만이 남았다.

정든 달걀 프라이

○

"어떤 음식이 꼭 먹고픈 것은 맛 때문이 아니라
거기 얽힌 기억과 감정 때문이다."

냉장고 문을 열었을 때 없으면 허전한 식품이 무엇일까. 냉장고에 이를
위한 선반이 별도로 있을 만큼 중요한 그것. 보존도 그리 어렵지 않고 다
양한 방식으로 누구나 쉽게 조리할 수 있는 재료. 이 정도면 눈치챘으리
라. 바로 저렴하면서 영양을 가득 갖춘 달걀이다.

그중에서도 달걀 프라이는 한식, 경양식 가릴 것 없이 곁들이기만
하면 주식을 돋보이게 한다. 달걀 프라이 없는 김치볶음밥은 어쩐지 부
족하고, 달걀 프라이 없는 햄버그스테이크도 아쉽기만 하다. 라면에 넣
는 달걀은 또 어떠한가. 노른자를 터트리느냐 안 터트리느냐는, 탕수육
소스의 '부먹'과 '찍먹' 논란만큼이나 분분하다. 왜 싸울까. 해법은 여기
있는데. 달걀을 두 개 넣어 하나는 바로 터트려 국물에 풀고, 하나는 안
터트려 반숙으로 익혀 먹는 거다. 부산의 유명한 중국집에서는 짜장면에
도 달걀 프라이를 얹어준다고 한다. 곱게 부친 달걀 프라이를 쌀밥 위에
올리기만 해도 도시락은 화려해지고, 식사는 더욱 반지르르해진다.

명도가 가장 높은 흰색과 채도가 가장 높은 노랑의 배색이 환하고 산뜻한 느낌을 불러일으킨다. 달걀이 올라간 산채비빔밥은 오방색 원리에 따라 배색과 균형을 맞춘 음식이다. 취향에 따라 다양한 조리도 가능하다. '서니사이드업'이라 해서 프라이를 뒤집지 않고 팬 위에서 그대로 익히는 방법, 살짝 익히다가 물 한 스푼을 넣고 뚜껑을 덮어 증기로 익히는 방법, 달걀 앞뒤를 뒤집어 익는 정도에 따라 먹는 '턴드 오버' 방법을 좋아하는 사람도 있다. 노른자를 터트려 밥이나 빵에 찍어먹는 사람도 있고, 식사가 마무리될 때까지 노른자를 터트리지 않고 아껴두는 사람도 있다. 반면 요리할 때부터 노른자를 터트려 완전히 익혀 먹는 사람도 있으니 사람 입맛은 제각각이다. 혹시 망친다 해도 걱정없다. 달걀을 깨 풀은 뒤 마구 휘저어 부드럽게 익히는 '스크램블드에그'도 있으니. 하지만 시각적으로도 보기 좋고 조리도 간편하고 아무리 먹어도 질리지 않는 달걀 프라이야말로 항상 환영받는 음식의 대명사라고 해도 과언이 아니다.

스페인 바로크의 거장, 디에고 벨라스케스Diego Velázquez, 1599~1660가 초기에 풍속화를 많이 그렸다는 사실은 잘 알려지지 않았다. 벨라스케스를 떠올리면 왕실 사람들을 그린 작품이 먼저 생각나기 때문이다. 화가는 안달루시아의 세비야 귀족 집안에서 언어학과 철학을 배웠으며, 깊이 있는 종교 교육과 직업 교육을 받았다. 요즘으로 치면 인문학 영재 교육이다. 그러나 세비야 예술학교를 설립한 프란시스코 데 에레라를 스승으로 맞으면서 벨라스케스가 선택한 분야는 놀랍게도 미술이었다. 에레라는 당대의 교본과도 같았던 이탈리아 유화 양식에 매이지 않았다. 자유롭게 색을 사용하게 했으며 어떤 과감한 표현도 제한하

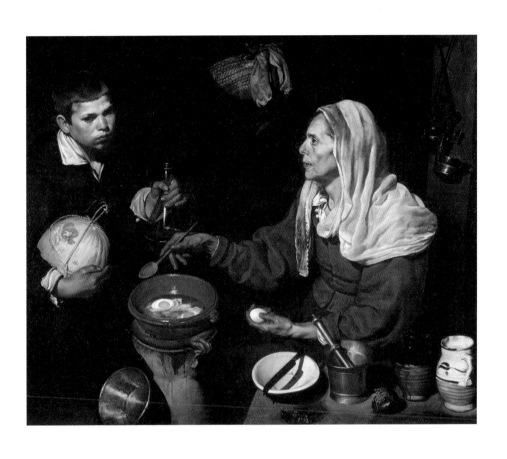

디에고 벨라스케스, 「달걀을 부치는 노파」,
캔버스에 유채, 105×119.5㎝, 1618년경, 스코틀랜드 국립미술관

지 않았다. 총명한 벨라스케스는 미술의 과감함에 푹 빠져들었다. 열두 살이 된 그는 『회화 교본』이라는 책을 쓴 당대의 유명 화가 프란시스코 파체코 아래서 체계적인 도제 생활을 시작한다. 공방에서 배운 형태를 보는 방식, 형상을 스케치로 옮기는 경험, 색을 풍부하게 쌓는 방법은 벨라스케스의 그림을 매일 더 견고하게 했다. 특히 파체코의 공방에는 미술이론, 자연과학, 철학의 서고가 있었고, 장인을 찾아오는 인문학자와 미술가의 발길이 끊이지 않았다. 벨라스케스는 그들과도 친분을 맺으며 거대한 영혼을 지어갔다. 벨라스케스의 실력에 놀란 스승은 재빨리 자신의 딸과 벨라스케스를 결혼시켜 그를 공식 후계자로 삼았다. 공방을 떠나 독립하기 전에 신속히 자신의 가족으로 만들고 싶을 정도로 그는 탐나는 실력자였다.

벨라스케스는 결혼 이후에도 승승장구했다. 그를 원하는 귀족과 성직자는 많았고, 화가는 수요에 따라 스페인의 수도 마드리드로 가게 된다. 1622년, 펠리페 4세의 궁정화가가 사망하자 벨라스케스에게 큰 기회가 왔다. 스물네 살의 젊은 나이에 궁정화가가 된 것이다. 이후 그는 생애 대부분을 궁정에 머물면서 왕과 왕족의 초상화를 많이 그렸다.

1628년, 플랑드르를 대표하는 바로크의 거장 루벤스와의 만남은 벨라스케스의 가슴을 뛰게 했다. 이탈리아 미술을 경험한 루벤스의 영향 때문이었는지 이후 화가는 유럽 문화유산의 기원인 이탈리아로 유학하기를 소망한다. 1629년부터 1631년, 1649년부터 1651년까지 두 번에 걸친 이탈리아 방문은 화면에 균형과 힘을 불어넣는 데 도움을 주었다. 우리에게 알려진 「시녀들」 「왕녀 마르가리타의 초상」 같은 걸작들이 그

영향 아래의 작품이다.

일상적인, 너무나 일상적인

화가의 젊은 시절, 스무 살도 되기 전에 그린 이 사소한 일상을 보
라. 당시 스페인은 유럽 문화의 변방이었고, 상대적으로 풍속화는 많이
그려지지 않았다. 「달걀을 부치는 노파」를 보면 웃음이 나온다. 화면 중
앙에서 시선을 강탈하는 달걀 프라이 때문이다. 이미 17세기 이전부터
달걀 프라이를 만들어 먹었구나, 당시에는 냄비를 사용했구나, 요즘 같
은 프라이팬이나 뒤집개는 만들어지기 전이구나 하는 생각이 오간다.
사람 사는 게 크게 다르지 않다. 뾰루퉁한 소년은 할머니 잔소리에 못 이
겨 와인과 멜론 덩어리를 가져온다. 나이가 지긋한 노파는 소년을 바라
보며 무언가를 더 시키려 한다. 한마디만 더 하면 손자는 짜증을 낼 것이

디에고 벨라스케스,
「달걀을 부치는 노파」 부분

다. 가족이란 그런 법이다. 연출된 듯한 화목함보다는 약간 데면데면한 가족의 모습이 더 정감을 자아낸다. 바닥에 흐트러진 그릇과 벽에 아무렇게나 걸린 가재도구가 정겹기 그지없다.

스페인에서 정물화를 부르는 용어는 독특하다. 영어권에서 '멈춰버린 생명'이라고 부르는 스틸 라이프still-life와, 불어권에서 '죽은 자연'이라고 부르는 나튀르 모르트nature morte와 다르게 '선술집bodega'의 파생어인 보데곤bodegon이 스페인의 풍속 정물화를 부르는 용어다. 언어는 정신을 품는다. 먹고 마시는 생활 가운데의 사물이, 서민의 삶을 감싸는 사물의 귀함이 그들이 원하는 이상적인 일상이었던 것이다. 17세기경 펠리페 3세가 다스리던 세비야 지역에서 보데곤은 크게 발달했다. 세간의 인기에 힘입어 그림은 그려지고 또 그려졌다. 주로 주변 일상에서 즐거움을 관찰해 그리는 그림이 풍속화라는 것을 감안했을 때, 벨라스케스의 시대에도 달걀 프라이는 '일상의' 음식이었던 것 같다. 화가 자신이 이 일상의 음식을 얼마나 좋아했으면 그림의 주인공 자리에 선명한 소품으로 사용했을까 싶어 빙그레 웃음이 나온다. 물론 기독교 세계관에서 달걀은 신과 인간의 부활을 의미하며, 늙은이와 젊은이의 출현은 삶과 죽음이 늘 함께한다는 의미로 쓰이곤 한다. 이 시대 그려진 그림 대부분이 교훈적인 것처럼 「달걀을 부치는 노파」도 그랬다.

음식은 추억을 부른다

유화를 그리는 과정을 본 적이 있는가. 스마트폰으로 사진을 찍고

필터 효과를 주는 데는 단 몇 분이면 충분하지만, 유화를 그린다는 것은 진득한 관찰과 작업을 위한 준비, 대상을 포착해 캔버스에 섬세하게 이미지를 옮기는 시간이 요구되는 일이다. 그만큼 유화는 까다롭고 귀찮은 그림이다. 발색이 좋고 구석구석 세밀한 표현이 가능하지만 장점만큼 단점도 크다. 일단 도구가 많이 필요하다. 물감이 잘 마르지도 않아 여기저기 묻어난다. 작업복에 앞치마까지 완전무장을 하고 그림을 그려도 잠시 방심하면 옷깃 안쪽까지 물감투성이가 된다. 물감에 섞어 쓰는 테레핀과 페트롤, 린시드유를 담는 기름통도 따로 관리해야 하고, 유화 붓을 빨아 쓸 때는 석유를 사용해야 한다. 석유통도 금세 더러워져서 1~2주에 한 번쯤은 잔여물을 갈아주어야 한다. 붓은 꼭 기름때를 잘 빼는 전용 비누로 세척하고 잘 빨아 말려야 한다. 팔레트도 똑같다. 매일 물감이 굳기 전에 깨끗이 닦아내야 한다. 하루라도 세척을 게을리하면 도구가 다 망가진다. 튜브물감도 없었을 17세기에는 안료를 반죽해 물감을 만들어야 한다는 사전 과제까지 있었다. 이렇게 복잡하게 신경 쓸 게 많은 데 왕의 얼굴이나 종교인이 아니고 달걀 프라이를 주인공으로 그리다니 뭔가 뭉클하다. 좋은 그림을 얻으려면 마음을 투자해야 한다. 시선과 시간은 마음에서 나온다. 일상에 정이 든다는 것은 벨라스케스의 이런 붓질에 담긴 마음 아닐까?

언제부터인지 모르지만 상을 차리면서 으레 달걀을 부친다. 약간의 호사다. 달걀 프라이 하나만 있으면 식탁은 든든하다. 노른자를 터트려 흰자를 적시고 밥에 얹어 입으로 가져가는 순간은 늘 즐겁다. 나 역시 일상의 음식에 정을 주고 있는 것일까, 나에게도 달걀 프라이는 소중하

다. 음식도 친구가 된다. 가끔씩 먹는 특별한 음식에는 특별한 사연이 쌓인다. 그러나 항상 가까이하는 음식에는 애틋한 감정이 쌓인다. 딱히 기억할 순간은 없지만 그저 좋고 고마운 것, 없으면 허전한 것, 내내 들어가는 정情. 그렇게 쌓인 끈끈함에는 든든함이 뿌리를 내리고 자라난다.

어떤 음식이 꼭 먹고픈 것은 맛 때문이 아니라 거기 얽힌 기억과 감정 때문이다. 처음 가쓰돈을 사주었던 사람에 대한 고마움, 도서관 책상 위에 놓인 초콜릿과 포스트잇 편지, 밤새 공부하고 도서관을 나서기 직전 뽑아 쥔 자판기 커피 같은. 비단 달걀 프라이뿐 아니라 질리지 않고 내내 정들어가는 순간이 여럿 있다. 함께 있어서 소중하고 함께하기에 든든한 일상이 늘어난다. 일상을 하나둘 확장하면 삶은 충만해진다. 벨라스케스는 우리에게 정감 넘치는 삶의 즐거움을 기록하고 남겨주었다.

짧지만 강렬한,
행복의 스위치

○

"나비는 살기 위해
꽃과 짧은 사랑을 한다."

점심 때까지 열렬히 달리던 열정이 사그라드는 오후 시간, 업무를 계속하기에 힘이 부친다. 쇠잔한 육체를 지니고 열심을 다하지만 피지컬뿐 아니라 멘털도 휘청거린다. 요즘 이런 내게 파워 업 스위치 하나가 생겼다. 터키에서 왔다는 장미 오일, 지난주 동료의 소개로 알게 된 장미 오일은 요즘 나의 작고 확실한 행복이다.

내게는 장미 향에 대한 강렬한 추억이 있다. 초등학교 때 미술 선생님이 늘 장미 향수를 달고 사셨기 때문. 열두 살의 세상에서 그분은 세상 제일 품위 있는 분이셨다. 꼼꼼하게 그린 그림을 몇 장 들고 미술실 문을 두드리면 모차르트 교향곡을 듣고 계시던 선생님은 반갑게 그림을 봐주시고 칭찬해주셨다. 아주 조금이라도 내게 우아한 구석이 있다면 다 롤모델이 되어주신 그분 덕분이다. 그때 이후로 장미는 미술 선생님의 향기로 각인되었다. 그토록 흠모하던 선생님 생각을 하면 감격스럽다. 어쩌다보니 이제는 내가 선생님처럼 미술을 가르치며 살게 되었으

므로. 그래서 장미 향을 맡으면 두근거린다. 이 향에 기대면 약간은 선생님처럼 살 수 있을지도 모른다. 향기는 존재감이다. 선생님이 떠난 자리에는 언제나 장미 향이 선연했다. 복도에 장미 향기가 돌면 '미술 선생님이 지나가셨구나' 하고 알 수 있었다. 이제 선생님은 뵐 수 없지만 장미향 덕에 선생님을 떠올릴 수는 있다.

유난히 정물화에 장미를 그리기 좋아했던 르누아르의 그림에서는 은은한 진홍빛 향이, 장미에 어울리는 미녀를 그린 존 윌리엄 워터하우스의 그림에서는 희미한 마지막 잔향이 퍼져나간다. 그러나 손등 위에 장미 오일을 떨어뜨리고 문지르며 올라오는 향기에 취할 때면 제일 먼저 떠오르는 그림이 있다. 독하도록 충만한 장미 향의 이야기를 그린 그림, 로런스 앨머태디마Lawrence Alma-Tadema, 1836~1912의 「엘라가발루스의 장미」다.

로마에는 기행을 일으킨 황제들이 많기도 하다. 23대 황제, 엘라가발루스는 괴팍하기로는 타의 추종을 불허했다. 그리고 그의 운명은 괴팍함만큼 비극적이었다. 그가 왕관을 쓰기 전 황제의 자리는 폭군이 차지하거나 주변의 인물에 의해 처단 당하는 일이 계속되었다. 그것을 모두 지켜본 엘라가발루스의 마음은 평온하지 않았을 것이 분명하다. 황제는 동방 시리아 출신이었다. 원래 그가 바알신을 섬기는 엘라가발의 제사장이었던 데에서 이름이 붙었다. 황제는 당시 로마에서는 생뚱맞은 바알을 모시기도 했고, 이방인을 불러들여 색다른 취향을 즐기기도 했다. 로마 황제다운 옷은 전혀 입지 않았고, 비단 제사복을 고집했으며, 지나치게 화려한 왕관을 썼다. 볼은 붉게 칠하고 눈썹은 검게 화장했다.

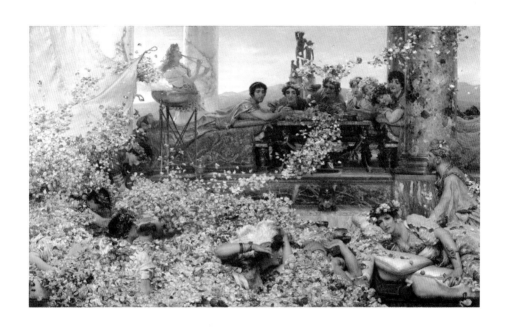

로런스 앨머태디마, 「엘라가발루스의 장미」,
캔버스에 유채, 132.1×213.9cm, 1888, 개인 소장

이국의 동물들을 모으기도 했고, 말에 옷을 입히기도 했다. 지저분한 이물질을 넣은 음식을 손님에게 대접하기도 했으며, 때로는 성전환 수술을 해달라며 의사를 괴롭혔다. 태양신의 대신전을 지어 대형 축제를 벌였고, 거대한 목욕탕을 지어 한 번 써보고 부수어버리는 등 돈을 낭비하여 국고를 바닥냈다. 때로는 금가루를 뿌리기까지 했다니 상상할 수 없는 사치다.

황제는 대리석 건물 맨 위에서 금빛 망토를 두르고 장미꽃 더미 안에서 허우적거리는 사람들을 지켜보고 있다. 앨머태디마는 '대리석의 화가'로 불릴 만큼 대리석 질감 표현에 자신이 있었다. 엘라가발루스는 14세에 황제가 되어 22세경에 암살되었다는데, 그림을 보면 아무래도 무척 노안이다. 고대의 풍습대로 누워서 즐기는 연회 자리에서 무심한 듯 내려다보는 시선이 잔인하기 그지없다. 저렇게 일을 벌여놓고는 구경하는 제삼자일 뿐이라니.

장미처럼 화려하게 피고 지는

「엘라가발루스의 장미」는 황제의 기행 중에서 꽃잎을 마구 퍼붓는 파티의 한 장면을 주제로 한 것이다. 즉위식의 사치스러운 연회에 황제는 향을 쏟는 빅 이벤트를 준비한다. 꽃잎을 너무 퍼붓는 바람에 몇 명은 그 독한 향에 질식해 사망했다고 한다. 타락과 번영, 허영과 부유함을 상징하는 장미가 화려한 연회에 꼭 어울리면서 동시에 황제의 괴팍함과도 잘 어울린다.

로런스 앨머태디마는 네덜란드 안트베르펀 로열아카데미 출신의 스타였으나, 보불전쟁으로 인하여 (그리고 사랑하는 여자 곁에 머물기 위하여) 1870년 영국에 정착하고, 이후 영국의 부와 영광을 로마의 영광에 빗대는 역사화를 많이 그렸다. 이름을 완전히 영국식으로 바꾼 것도 1873년쯤이었다. 화가는 포드 매독스 브라운을 비롯한 라파엘전파 예술가들과 친밀했다. 중세적 상상력을 기반으로 각기 이상적으로 정밀한 세부 묘사에 집착한 그들은 자연스럽게 교유하며 지냈다.

영국으로 온 후 화가는 승승장구했다. 대륙을 건널 만큼 사랑하는 사람 로라 엡스와 결혼했으며, 이후 고전적 풍경화와 역사화에서 큰 인기를 얻어 돈을 긁어모았다. 화가는 그림에 열심을 쏟았다. 폼페이를 비롯한 고대 로마의 유적지를 찾아가 자료를 모았다. 고대 로마인의 생활에 대해 잘 알아야 더 좋은 작품을 그릴 수 있다고 믿었기 때문이다. 무대, 의상, 직물 및 가구 등 다양한 분야의 디자인에도 손을 댔고 손대는 것마다 성공을 거뒀다. 열일곱 살 차이가 나는 아내와도 사이가 좋았다. 배우자의 덕이 큰 부부는 한쪽을 잃으면 남은 한쪽도 하염없이 무너져 내린다. 아내가 세상을 떠나고 앨머태디마의 행운도 사그라들었다. 건강이 주저앉았고 그림도 서서히 인기를 잃어갔다. 로마제국이 쇠망한 것처럼 그의 인생도 같은 모습을 띠었다.

행복은 사소함에서 비롯된다

이 그림에서 장미는 타락과 허영, 황제의 사악함을 상징하지만, 매

로런스 앨머태디마,
「엘라가발루스의 장미」 부분

일 장미 향을 복용하는 내게는 극적인 힘과 능력이라는 전혀 다른 의미
로 다가온다. 허우적거리는 사람들의 동세 때문에 공기는 요동치고, 붉
은 꽃잎과 상아색 커튼은 함께 흩날린다. 기꺼이 꽃잎에 얼굴을 파묻은
사람도 보인다. 사람들은 향기에 취해가면서 정신과 몸이 마비된다. 고
통은 드러나지 않는다. 죽어가는 줄도 몰랐던 것은 향기만이 줄 수 있는
파워 업 때문이 아니었을까. 그들은 마지막까지 흥에 겨워 행복했을 것
이다. 내가 항상 경험하는 바로 그 힘처럼.

　지독한 장미 향기는 나를 북돋는다. 향기는 공간에 분위기를 더한
다. 나 자신을 새롭게 만드는 짧지만 강력한 행복의 스위치와 다름없다.
누군가는 이런 향기가 어디 쓸모 있냐며 '낭비'라고 힐난한다. '소확행'
에 필요하다며 쓰는 티끌이 쌓이면 태산이 될 거라고. 너 같은 애 때문
에 '탕진잼'이나 '시발비용' 소리가 나오는 거라고. 그러나 그는 아직 경

험하지 못한 것이다. 행복은 사소함에서 피어나고 폭발한다는 것을……. 이 사소함을 통해 회색빛 낡은 일터에서 진홍빛 화려한 연회의 자리로 나는 순간 이동한다. 공기가 진홍으로 변하면 아름답다. 착각이어도 좋다. 이 향기 속에서 어쩌면 나도 아름다울지 모른다. 이제는 매일 영양제만 필요한 게 아니다. 어떻게든 사소한 행복을 주입해야 한다. 즐거움을 주는 사소한 무언가를 계속 찾아야 한다.

살기 위해, 이 삶을 오래 견디기 위해 뭐라도 좋으니 사소함을 사랑할 수 있기를, 내내 사소한 사랑을 연이어 할 수 있기를. 순간인들 어떠한가, 나비는 살기 위해 꽃과 짧은 사랑을 한다. 나는 지금 이 순간 장미 향과 사랑한다. 사랑 없이 사람은 살 수 없다. 사랑할 수 있을 만한 것들을 계속 곁에 둘 수 있기를. 마지막까지 사소하게라도 행복할 수 있기를. 그것이 요즘 열심히 장밋빛 스위치를 누르는, 나의 열렬한 소망이다.

다정함만 거두기에도
시간은 모자르다

○

"따뜻한 봄볕이 지친 육신을 데운다."

몇 년 전부터 특별한 종류의 스마트폰 앱이 유행하기 시작했다. 이름하여 '미세먼지 앱'. 2012년부터 미세먼지가 증가세라는 소리가 슬슬 들리더니, 이제는 누구라도 '침묵의 살인자'라는 미세먼지의 심각성에 반론을 제기하기 어렵다. 잠시 잠깐 봄날에만 황사와 꽃가루를 견디던 과거가 언제였나 할 정도로 사시사철 미세먼지에 짜증과 불안을 참아야 한다. 이제는 야외활동에 마스크는 필수다. 마스크는 꼭 일회용으로 사용하라든지, 마스크의 넓은 주름 방향이 아래로 가게 착용해야 한다든지 하는 정보는 이제 상식이 되었다. 패션 아이템보다 신상 마스크가 이슈다. 최근에 여성들 사이에서는 얼굴 곡선에 밀착하고 입 근처에 여유 공간이 있어 화장이 번지지 않는다는 모 브랜드 마스크가 인기나. 그리하여 이 날씨 좋은 봄날에도 마스크를 쓰고 다니는 사람들이 줄을 잇는다.

어디 길거리뿐인가, 집에서도 환기가 필요한데 문을 열어도 좋을지 고민하는 사람들이 태반이다. 전문가의 의견을 빌려 애매한 부분

을 정리하자면 '그럼에도 불구하고' 환기를 해야 한다고 한다. 미세먼지의 유해성과 환기의 유용성을 고려해야 한다니, 이 화창한 봄날에 창문도 마음껏 열 수 없는 슬픔이라니. 올해는 공기청정기를 사야 하나 말아야 하나 고민도 깊다. 이 공기청정기가 좋은지 저 공기청정기가 좋은지 꼼꼼하게 따지다보면 역시 값비싼 것이 좋아 보인다. "공기마저도 사 마셔야 하는 것이냐" "부자만 숨쉬고 살라는 것이냐"라는 사람들의 불만에 한 숟가락 얹고 싶다. 나와 같은 고민을 하는 사람들에게 레온 비추코프스키Leon Wyczółkowskii, 1852~1936의 환상적인 그림 「화가의 아틀리에, 봄」을 전한다. 이 놀라운 봄날의 바람과 거기 스민 빛은 놀랍고도 또 놀라워서 형언할 수 없는 온기를 준다.

폴란드 화가 레온 비추코프스키는 그림에도 조각에도 탁월한 재능을 보였던 작가로, 특히 당대 상업 인쇄의 주류를 차지했던 리소그래피lithography, 석판화 기술이 뛰어나 그래픽 아티스트로 활동하기도 했다. 그의 디자인이 얼마나 뛰어났는지, 독일의 평론가 알프레드 쿤은 비추코프스키를 '리소그래피의 렘브란트'라고 부를 정도였다. 화가의 작품 양식은 다양하다. 사실주의, 인상주의, 상징주의 등을 습득하는 동시에 이를 편견 없이 작품에 적용했다.

화가는 열일곱 나이인 1869년부터 폴란드의 수도 바르샤바에서 드로잉 레슨을 받았으며 1877년부터는 크라쿠프 미술아카데미에서 공부했다. 훌륭한 학생은 훌륭한 교사로 성장했다. 비추코프스키는 1895년, 크라쿠프 미술아카데미의 교사가 되고, 교직 경력은 계속 이어져 바르샤바 스쿨오브파인아츠에서 그래픽디자인 교수로 재직하게 된

레온 비추코프스키, 「화가의 아틀리에, 봄」,
종이에 수채잉크, 분필, 71×79cm, 1931, 비드고슈치 폴란드 국립박물관

다. 학생들에게 상냥하고 친절한 교수였다고 전한다.

볕이 들어오는 순간

비추코프스키는 빛과 색에 관심을 가졌다. 화가는 특히 조명 효과를 어떻게 사용해야 할지 오랜 기간 연구했고, 이는 실내보다 자연광을 다루는 데 능한 화가의 실력에서 드러났다. 그는 1889년에 파리를 방문했으며 이때 인상주의와 상징주의의 물결에 발을 담그게 된다. 또한 일본 미술에 관심을 가지고 그림과 소품을 수집하기도 한다. 그 때문일까, 1900년을 기점으로 비추코프스키의 시선은 확연히 달라진다. 기존에 그렸던 낭만적이고 역사적인 주제의 작품에서 소소한 풍경과 꽃 같은 정물, 거대한 산 같은 풍경, 주변 인물에 대한 애정 어린 시선을 담은 그림으로 주제를 옮겨가 화폭을 채워간다. 강력한 빛 표현을 위해 검정과 흰색을 적절히 사용하는 것도 그의 특기였다. 삶에서 드러나는 진실인 '리얼리즘'을 추구했던 화가가 끝내 '빛'을 발견하게 되다니 의미심장하다. 풍부한 형태와 자유로운 붓질이 아름다운 그림 「화가의 아틀리에, 봄」은 그런 애정과 빛나는 색채를 담은 작품이다.

비추코프스키는 1931년 5월의 어느 날, 자신의 작업실에서 활짝 열린 창을 바라보다 황홀경에 이끌리듯 종이와 물감을 꺼내 그림을 그리기 시작한다. 작가는 봄의 향기와 바람을 담고 싶었다. 봄의 낭만을 가득 담아 봄날의 사랑을 기대하고 싶었다. 노란 빛이 충만한 그림은 하루의 마지막 빛을 뿜어내는 저녁 무렵 같다. 화면 왼쪽의 시계가 지금은 저

녁 여섯시 이십분 정도되었다고 알려준다. 커다란 창문은 활짝 열렸고 바람은 빛을 안고 날아든다. 흰 커튼 한 쪽은 창문 뒤로 고정되었지만 바람 덕에 나부끼는 다른 쪽 커튼은 노란 빛을 품고 춤춘다. 화면 중앙에 놓인 안락의자는 한번 앉으면 그 편안함에 푹 빠져들 것 같다. 분명 조금 전까지 누군가 활짝 열린 창문 앞에서 바람과 빛을 안으며 책을 읽다가 일어난 듯하다. 혹 화가 자신이었을까. 액자와 장식품 같은 소품은 주인의 소박한 취향을 알려준다. 평범한 생활인이 봄을 충전하고 일어선 후의 장면이다.

이토록 필요한 다정

삶은 늘 장애물과의 싸움이다. 보이지 않는 미세먼지 같은 것들이 도처에서 나를 괴롭힌다. 피할 수 있는 장애물은 피하고, 피할 수 없는 장애물은 에둘러 돌아가다보면 쉬이 지치고 쉬이 쓸쓸해진다. 우리는 모두 팍팍한 매일을 감당하고 있다. 이 험난한 시절, 나는 이 시대에 '다정함'이 필요하다고 주장한다. 그리고 이를 표현하는 데 레온 비추코프스키의 「화가의 아틀리에, 봄」만한 그림이 없다. 활짝 열린 창문이 답답한 마음을 위로하고, 충만한 봄바람이 쓸쓸함을 채우고, 따뜻한 봄볕이 지친 육신을 데운다.

막돼먹은 미세먼지와 따뜻한 봄빛이 공존하는 시절이다. 작고 큰 장애물을 외면할 수는 없지만 다정함만큼은 외면하지 않았으면 좋겠다. 저마다 허락된 순간에 창문을 활짝 열자. 집의 창문이 어렵다면 마음의

창문이어도 좋다. 기다렸다는 듯이 다가오는 다정을 반가워하자. 미세먼지의 두려움은 쳐내고 다정함만 끌어안자. 봄은 짧고 다정함만 거두기에도 시간은 모자르다.

퇴근 후,
발레를 배웁니다

○

"거침없는 열정은 일상을 달구고,
뜨거운 일상은 예술작품으로 남는다."

언제나 '예술' 분야에서만큼은 운이 좋았다. 딱히 노력하지 않았는데도
세상은 내게 예술을 경험하도록 도와주었다. 전공으로 삼았던 미술 외
에도 음악이며 무용, 문학, 연극 같은 다양한 분야의 예술 언저리에서 늘
맴돌았다. 어쩌다 예술고등학교를 다녔고, 이후 예술고등학교에서 몇 년
간 강의할 기회도 있었다. 예술학교의 멋진 점은 자신의 전공 이외에도
다른 분야를 접할 기회가 많다는 것. 아침 일찍 미술실에서 물감을 짜고
있으면 음악동 건물에서 연습하는 하이든의 「트럼펫 협주곡 Eb장조」,
일명 장학퀴즈 BGM을 들을 수 있었고, 쉬는 시간에 음악과 교실에서
피아노를 치고 바이올린과 첼로를 켜며 깔깔거리는 아이들의 웃음소리
를 들을 수 있었으며, 수업하러 가는 복도에서는 발레리노 학생들이 제
자리에서 한 발로 도는 피루에트pirouette 동작을 연습하는 것을 볼 수 있
었다. 특히 무용과 남학생들은 전국구 슈퍼스타였다. 어찌나 멋진 자태
로 매점에 번쩍 출현하시는지, 정신줄을 놓은 채 그들을 '영접'하게 되면

여학생들의 탄성은 그칠 줄을 몰랐다. 황금 비율의 마네킹이 눈앞에서 살아 움직인다고 생각해보라. 한참이 지났는데도 잊히지 않는 무용과 남학생 둘이 있는데 잊을 만하면 TV에 한 번씩 등장하기 때문이다. 탤런트 최필립과 유니버설 발레단 수석 발레리노 엄재용이 바로 그들이다.

발레 공연을 틈틈이 볼 수 있다는 것도 좋았다. 잔여 입장권을 50퍼센트 할인받아 저렴하게 구입할 수 있었던 덕에 크리스마스 때마다 〈호두까기 인형〉을 보았고, 기회가 닿는 대로 〈백조의 호수〉〈지젤〉〈코펠리아〉 같은 명작을 관람했다. 우연히 명망 높은 수석 발레리나가 정장을 입은 모습을 학교에서 목격하는 일도 종종 있었다. 스타의 색다른 모습을 발견한 기쁨에 하루가 들떴다. 이래저래 하다보니 졸업 후에도 발레 공연만큼은 해마다 한두 번은 꼭 찾을 만큼 관심을 두고 있다.

'발레 그림' 하면 드가를 꼽긴 합니다만

발레를 생각하면 에드가르 드가Edgar Degas, 1843~1917의 그림을 빼놓을 수 없다. 드가는 오랫동안 발레리나를 그림의 주제로 천착해왔다. 무대 위의 화려한 모습을 그리기보다 강렬한 조명으로 인해 괴상해 보이는 발레리나의 모습, 무대 뒤 발레리나가 공연을 준비하며 화장하거나 토슈즈를 신고 꼼꼼하게 묶는 모습, 휴식을 취하는 모습, 공연을 위해 연습하는 모습을 즐겨 그렸다. 드가는 오페라 극장에서 특별대우를 받았다. 발레 공연은 무엇이든 볼 수 있었고, 직원이 아닌데도 아무 때나 연습실에 들어갈 수 있었다. 그는 우아한 공연 뒤에 가려진 발레리나들

의 피로한 삶, 때로 웃음을 팔아야 하는 가난한 삶의 모습을 숨김없이 그려냈다. 특히 드가는 열쇠 구멍으로 여자들을 들여다보는 민망한 구도와 시선으로 모델을 포착했다. 그림 속 여자들은 화가의 엿보는 시선을 모른 채로 스스럼없이 포즈를 취한다. 왜 그는 그러한 시선으로 여성을 본 것일까. 이 기괴한 시선은 드가의 여성혐오에서 비롯했다.

드가의 가정사는 알면 알수록 한숨이 나온다. 어머니의 노골적인 불륜으로 가정은 망가졌고 어머니의 이른 사망 후 아버지는 폐인이 되었다. 그런 부모를 지켜보던 드가의 마음은 산산이 부서졌다. "여자의 이야기를 들어주느니 차라리 울어대는 양 떼들과 함께 있겠다"라는 말을 공공연히 하고 다닐 정도였다. 그럼에도 불구하고 화가는 끊임없이 여자를 주인공으로 삼았다. 이유가 어쨌든 드가의 손길을 통해 19세기 여성 노동자의 모습은 숨김없이 기록되었다. 최고의 소묘가인 화가가 그리고 싶은 매혹의 대상은 항상 움직이는 여자였다. 수많은 프로 댄서를 그려냈고, 무용 동작으로 만들어지는 기이한 구도와 형태를 남긴 작품들을 수없이 남겼으며, 말년에 시력을 거의 잃게 되고서는 발레리나를 밀랍 모형으로 빚어 작품을 만들기도 했다. 그에게 소조는 움직임을 표현하기 위한 간절한 수단이었다.

나 역시 드가가 남긴 작품 중에서 여성을 기이하게 그린 모습에 눈살을 찌푸리게 된다. 특히 드가가 그린 목욕하는 여자의 모습은 괴상하기 짝이 없다. 여자들의 이목구비는 파스텔 같은 재료로 대충 뭉갰을 뿐이다. 한때 드가는 마네 부부를 그린 적이 있었는데, 마네는 완성된 그림을 보고 불같이 화를 냈다. 차마 눈 뜨고 못 볼 정도로 아내를 괴상하

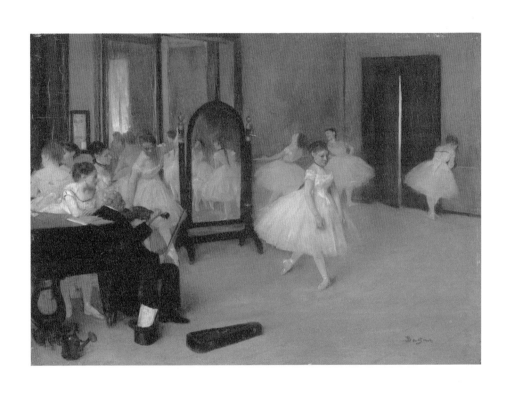

에드가르 드가, 「무용 수업」,
나무에 유채, 19.7×27cm, 1870년경, 뉴욕 메트로폴리탄 박물관

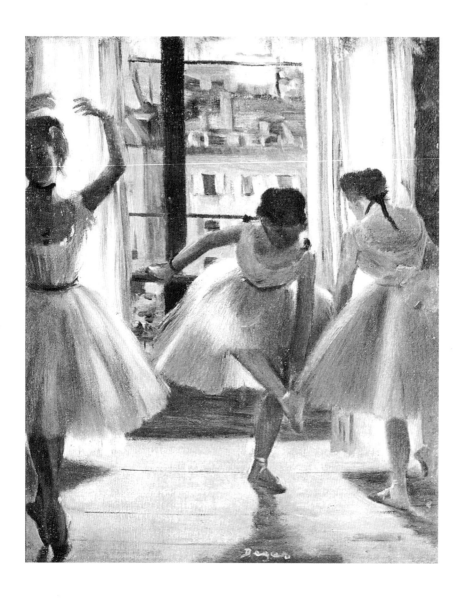

에드가르 드가, 「연습실에서의 세 무용수」,
캔버스에 유채, 27.5×22.7cm, 1873, 파리 드가네 컬렉션

게 그려놓았던 것이다. 결국 마네는 부인의 얼굴 부위를 종이로 덮어버렸다. 고맙다, 나 대신 화내준 무슈 마네. 마네의 마음을 100퍼센트 공감한다. 그나마 내 마음이 가닿는 작품은 역시 발레리나들이 연습에 전념하고 있는 그림이다.

그림 「연습실에서의 세 무용수」를 마주보자. 넓지도 않은 연습실에서 어떻게든 발레를 연습하려는 무용수들의 열정이 뜨겁다. 누군가는 양팔을 위로 올리는 앙오^{en haut} 동작을 연습하고, 누군가는 바 손잡이를 잡고 토슈즈를 고쳐 매고, 누군가는 토슈즈를 신은 발끝까지 스트레칭을 한다. 그녀들이 입고 있는 튀튀가 같은 것을 보니 함께 군무하는 동료이리라. 목에 두른 검은 리본과 허리에 맨 분홍 장식까지 공연을 올리기 전까지 꽤나 화려한 준비가 필요하다. 그에 비해 그녀들의 얼굴은 드러나지 않는다. 다만 몸이 모든 것을 말해준다. 긴장된 몸짓에 생각과 집중과 정성이 있다. 이 순간 발레를 제외한 모든 것을 지워버린 그들은 프로다.

퇴근 후 발레리나

"요즘 발레가 '낮은 곳'으로 임해서 동네 곳곳에 발레교습소가 생겼다"라는 기사를 읽다가 웃음을 터트렸다. 최근 발레는 생활체육으로 인기를 누리고 있다. 웬만한 번화가에는 발레 아카데미나 필라테스와 발레를 접목한 센터가 하나둘씩 있다. 주로 초등학생을 대상으로 하던 발레 교습에서 벗어나 성인을 대상으로 발레 스트레칭과 발레 기본 동작을 가르쳐준다. 발레의 좋은 점은 힘과 균형이다. 강한 근력과 지구력

을 목표로 하는 운동과 다르게 발레는 바른 몸 상태로 균형을 유지하게 하고, 근육을 곧게 당기고 버티는 힘을 길러준다. 음악과 몸의 밸런스를 갖춰가는 춤이다.

친구 몇몇은 이미 오래전에 발레를 시작했다. 번번이 좋아하는 발레 공연을 보기만 하고 스스로 발레리나가 되어볼 일은 없다고 생각했는데, 용기 내 성인 발레를 해봤더니 다른 삶을 살게 되었다고 했다. "이렇게라도 발레를 깊이 알 수 있어 기쁘다"라며 마냥 행복해한다. 발레복을 사러 무용복 전문점에 쭈뼛쭈뼛 방문하고, 민망한 타이츠와 레오타드를 입고, 연습용 슈즈에서 포엥트슈즈, 토슈즈로 실력이 껑충하는 과정을 몸으로 체험하는 것이 신난다고 한다. 토슈즈가 낡아 새 슈즈에 리본끈을 바느질할 때의 짜릿함은 경험해보지 않으면 알 수 없다고 자랑한다. 심지어 발레 전도사인 친구는 '발레'를 주제로 에세이를 출간하기도 했다. 덕분에…… 나 역시 그 대열에 동참했다.

노력하는 과정이 휘청휘청 민망할지언정 시도만으로 이미 충분한 것, 그것이야말로 뜨거운 프로의 조건이 아닐까. 프로는 어떤 모습으로든 감동을 주게 되어 있다. 음흉한 드가는 열심히 연습하는 발레리나들의 민망한 모습을 감추지 않고 드러냈지만, 가장 대담하고 열정적인 프로를 표현하는 결과를 낳았다. 무대는 잠시뿐이고 완벽은 순간이다. 허름한 연습실이 진짜다. 토슈즈를 꿰매는 일상이 생의 일부분이고, 오래 어설픈 몸짓이 인간의 체온이다. 괜찮은 예술은 어김없이 뜨겁다. 두려움 없는 사랑처럼 두려움 없는 열심도 삶을 바꾼다. 거침없는 열정은 일상을 달구고, 뜨거운 일상은 예술작품으로 남는다.

사랑의 사치

○

"심장은 주먹만 한데
흘러나오는 사랑은 끝이 없다."

눈이 내린다. 창밖으로 펑펑 내리는 흰 눈이 장관이다. 추위에도 불구하고 창문 앞으로 책상을 옮겨 앉았다. 이런 날이야말로 밖에 나가서 눈 풍경을 즐겨야 하는데, 하면서도 반대로 이런 날이야말로 집에 있어야 한다는 생각이 앞선다. 하얗게 내리는 눈은 길마저 덮어버리니 눈 풍경을 즐긴다는 허영은 창문 밖을 바라볼 수 있는 자의 사치다. 펑펑 내리는 눈으로 집에 머물 때면 어린 시절 겪은 강원도에서의 폭설이 떠오른다.

터울이 많이 나는 삼남매의 양육을 '전쟁' 말고 그 무엇으로 표현할 수 있을까. 첫째인 나는 방학 때마다 외가댁에 머물렀다. 강원도 영월의 작은 마을에 외할아버지가 교장으로 근무하시던 초등학교가 있었다. 작은 방 하나에 작은 부엌이 딸린 사택은 좁지만 아늑했다. 여름이면 마당에서 잡은 청개구리를 유리병에 담아 관찰하기도 했고, 화단의 꽃을 종이컵에 옮겨 심는 등 놀거리가 많았지만, 겨울에는 영락없이 집에만 있어야 했다. 눈이 펑펑 내리면 미닫이문 입구까지 쌓인 눈을 털어내고 하얗게

변한 바깥 풍경을 잠시 구경할 뿐, 다시 방 안에서 그림을 그리거나 책을 읽으며 하루를 보내야 했다. 겨울날은 길고 길다. 할머니의 부지런한 손끝에서 빨간 스웨터는 나날이 자라나고 곧 내 것이 되었다. 빨간 온기뿐인가, 외할머니는 석유난로에 고구마를 구워주시거나 물을 끓여서 가루 우유를 타주시곤 했다. 그리고 무엇보다 눈 오는 날 가장 잊을 수 없는 온기는 따뜻한 방 안에서 머리를 감겨주시던 외할머니의 손길이었다.

누군가가 머리를 감겨주다니 얼마나 다정한가. 연한 두피와 섬세한 손끝이 만나 이루는 온기. 이제 미용실에나 가야 그런 사치를 누릴 수 있다. 돌이켜보면 어린 시절은 작고 미숙하다는 이유 하나로 한없이 따뜻한 사치를 누린 시기였다. 여기 사랑의 사치가 가득한 슈테판 루키안Stefan Luchian, 1868~1917의 그림이 있다. 안온함이 물씬 풍기는 그림 「머리 감기기」를 소개한다.

루마니아 예술가, 슈테판 루키안

루마니아 최초의 현대미술가로 불리는 슈테판 루키안은 정물화와 풍경화로 유명하며, 후기인상주의 혹은 상징주의 화가로 분류된다. 군인 집안에서 태어난 루키안은 아버지의 뒤를 잇기 바라는 부모의 열망을 뒤로하고 1885년, 루마니아의 수도 부쿠레슈티의 미술학교에 진학한다. 이후 독일로 유학, 뮌헨 회화 아카데미에서 공부하면서 코레조와 렘브란트의 부드럽고 깊은 화풍을 연구한다. 당시 프랑스는 미술사조의 백화점 같은 분위기였다. 전통적인 아카데미 화풍의 권위와 새로이 등

슈테판 루키안, 「머리 감기기」,
캔버스에 유채, 110×70cm, 1912, 부쿠레슈티 잠박치안 미술관

장한 인상주의 화풍이 공존했기 때문이다. 루키안은 두 화풍 모두를 놓치지 않고 소화했다. 쥘리앙 아카데미에서 공부하면서 아카데미 미술의 상징 같은 윌리엄 부게로의 가르침을 받는 것과 동시에 인상주의 화풍을 눈여겨보았다. 화가의 관심은 여기서 끝나지 않았다. 시절은 19세기의 끝. 기존의 도덕관념을 무시하고 예술의 목적을 퇴폐적인 아름다움과 육체적 기쁨에 두는 세기말 데카당décadent은 탐미주의를 불러왔고, 이에 발맞춘 아름다움을 위시한 유파들이 유행했다. 프랑스를 중심으로 은유적 표현을 추구하고 문학적 정조를 중시하는 상징주의, 아카데미 미술에 반대해 '새로운 예술'을 내걸고 식물의 곡선으로 장식적 표현을 하는 아르누보art nouveau와 유겐트 슈틸jugend still에 그는 빠져들었고 탐미주의자들이 강조하는 장식형 곡선을 그림에 받아들였다. 얼마 후 루키안은 고향으로 돌아가 루마니아 상징주의 운동의 주축이 되었다.

루키안의 실력은 자국에서도 곧 인정받아 명망 있는 친구들과 어울리며 사회적으로도 명성을 얻었다. 재력 있는 집안의 아들이라 생활하기에 부족함은 없었지만 그림은 의외로 팔리지 않았고, 생의 말기로 갈수록 경제적인 어려움을 겪어야 했다. 엎친 데 덮친 격으로 그의 생애 가장 빛나던 무렵, 당시 의학으로 어떻게도 손쓸 수 없었던 다발성 경화증이 찾아온다. 이 병은 뇌와 척수의 신경세포가 죽어가는 만성 염증성 질환이라 시간이 갈수록 몸을 사용하기 힘들다. 초기에는 만성피로처럼 찾아온 병이 본색을 드러내 화가를 잔인하게 괴롭혔고, 꾸준한 치료로 차도를 보이는 듯하더니 순식간 돌변해 화가를 옥죄었다.

다정한 시선이 만들어낸 풍경

「머리 감기기」는 슈테판 루키안의 생이 얼마 남지 않았을 때 그린 그림이다. 병이 깊어질수록 손과 손가락이 말을 듣지 않던 루키안은 관절염으로 고생했던 르누아르처럼 팔에 붓을 묶어 그림을 그렸다. 화가의 희망은 이제 그림뿐이었다. 루키안은 소소한 일상을 붙잡고 싶었다. 희망이 깃든 그림의 매력은 폭발한다. 아이는 몸을 구부려 대야를 꼭 붙들고 있고, 여자는 아이의 머리를 부드럽게 감기고 있다. 여자의 손가락 사이에 감긴 아이의 머리카락이 짧지만 굽실거린다. 머리칼 사이로 하얗게 일어나는 비누 거품은 보글보글 부드럽게 머리를 감싼다. 아이는 구부린 채로 버티는 것이 힘든지 감은 눈을 찡그리고 있다. 아이의 귀와 손은 빨갛게 달아올랐다. 아이는 익숙한 일인지 칭얼거리지 않는다. 조금만 더 기다리면 된다. 비누 거품만 헹궈내면 곧 끝나는 일이다.

루키안은 종일 집에 머물렀다. 안락의자 하나에 기대어 하루를 보냈다. 화가는 앉아서 볼 수 있는 이미지라면 최선을 다해 그림으로 바꾸었다. 화가가 그릴 수 있는 장소는 자기 집 풍경뿐이었다. 테이블 위의 꽃병을 그리거나 곁에서 졸고 있는 가족을 그렸다. 화가의 병약한 몸은 지쳐갔지만 화가의 다정한 시선은 지치지 않았다. 「머리 감기기」는 그런 화가의 시선이 만든 포근한 실내 풍경이다. 끝없는 사랑의 시선은 사랑의 대상 위에 붓질처럼 쌓인다.

그리고 싶은 것이 많은 화가는 호락호락 무너질 수 없었다. 병이 몸을 파고드는 것을 실감할수록 기를 쓰며 그림을 그렸다. 사람들은 집 밖에도 못 나올 만큼 병든 화가가 그림을 그릴 수 있을 것이라고는 믿지

않았고, 누군가 그의 명성을 빌려 가짜 그림을 그려내고 있다고 상상했다. 소문은 독버섯처럼 퍼졌고 이 스캔들 때문에 루키안은 경찰 조사까지 받게 된다. 세상은 잔인했지만 병석에 누운 화가는 불명예와 수치심 따위는 아랑곳하지 않고 작품에 몰두했다. 아픈 화가의 열정이 불러온 비극이 아니면 뭐라고 표현해야 할까.

아무리 생각해도 '머리 감기기'는 사치다. 내가 겪었던 것과 그림의 아이가 겪었던 것 모두 사치다. 심장은 주먹만 한데 흘러나오는 사랑은 끝이 없다. 그러다보니 사랑은 언제나 넘친다.

누구에게나 사랑받았던 때가 있다. '사치'라는 말로 표현할 수밖에 없는 사랑. 사치를 경험해본 사람만이 알 수 있는 능력이 있다. 사치는 결핍을 위안한다. 인간은 그 넉넉한 시절이 있어 마음이 가난한 시절을 건딘다. 왜 마음을 쪼개 사랑하는 사람을 생각하는가. 왜 서랍을 뒤져 사랑의 증표를 꺼내보는가. 왜 시간을 들여 사랑이 흐르는 그림 앞에 서는가. 어쩌면 이 싸늘한 나날, 문을 열고 거리에 나서 사랑하는 사람에게 달려가는 것 자체가 사치인지 모른다. 이 충만한 시절과 쓸쓸한 시절을 넘나들며 다시 사랑해야 하기에 인간으로 사는 일은 잠시 쓸쓸하고 다시 충만하다.

눈웃음의 효능

○

"사람의 시선은
그가 사랑하는 곳을 향한다."

"웃을 때 눈이 안 보이는 사람이 좋아요."

반달 눈웃음으로 유명한 이효리를 좋아하는 B의 말이었다. 쏟아질 것처럼 부리부리한 큰 눈을 가지고 싶어서 쌍꺼풀 수술도 하고 앞트임도 하고 서클 렌즈도 끼는데, 웃을 때 눈이 안 보여야 한다니 그게 무슨 말인가. 새파랗게 젊은 나이에 이해할 수 없었던 그 말을 시절을 마디마디 겪고 나니 이해하게 된다. 눈동자를 다 가릴 정도로 활짝 웃는 미소가 좋다는 의미였다.

미소가 유난히 그윽한 사람이 있다. 똑같은 얼굴 근육을 가지고 똑같이 웃는데 비결이 대체 뭔가. '푸하하' 터트리는 것도 아니고 '깔깔깔' 강한 소리를 내는 것도 아닌데, 그 사람이 활짝 웃으면 초능력을 발휘한 것처럼 공기가 달라진다. 납작해진 눈과 눈꼬리의 주름에서는 반짝이는 파편과 빛살이 나온다. 그림자가 진 입가에서는 묘한 안개가 피어난다. 뭔가 있긴 한데 확실히 설명할 수 없는 비밀스러움. 그런 것을 매력이라

고 한다. 우리는 그런 그들을 '미소천사'라고 하며 마주보고 웃기 좋아
한다. 환하게 미소 짓는 사람과 있으면 가슴이 젖은 듯 녹아 말랑말랑해
진다. 미소 가득한 공기가 전달된다. 아니, 전염된다. 미소는 미소를 부
른다.

일본 드라마 「장미가 없는 꽃집薔薇のない花屋」에서는 선하고 다정
한 꽃집 남자, 시오미 에이지가 자신의 이상형을 이야기하는 장면이 나
온다. '꽃이 피는 것처럼 웃는 사람'이 이상형이라고. 드라마에서는 그의
마음을 시험이라도 하는 모양인지 꽃피듯 웃는 여자 주인공들이 연이어
등장한다. 자신의 상처가 크기에 다른 이의 상처를 알아보는 꽃집 남자
는 자신에게 다가온 상처 입은 사람들을 모두 품어주고 가진 것을 다 내
어준다. 사연은 많고 어려움도 줄줄이 이어지지만 다행히 해피엔딩이다.
마지막에 이르러 그는 환하게 웃는다. '꽃이 피는 것처럼 웃는 사람'이
라는 대사는 적재적소에서 반복되며 꽃집 남자의 마음을 아프게도 하고
위로하기도 한다. 꽃피듯 웃는 사람을 짝사랑해온 에이지가 사별한 아
내의 유언에 따라 꽃집을 차리고, 그녀의 웃음을 닮아 환히 웃는 아이를
키우고, 이내 꽃처럼 웃는 연인을 만나게 되는 과정은 거짓말처럼 완벽
한 이야기다.

원래 에이지는 웃지 못하던 사람이었다. 그저 궂은일에 솔선하고
당연히 양보하는 사람이었을 뿐. 그러다 만난 웃음들에 어설피 웃음으
로 반응하게 된 선한 남자. 바보처럼 늘 착하기만 한 에이지의 이야기는
그가 한 겹 한 겹 쌓았던 선의의 나날들이 활짝 핀 웃음으로 피어났다는
인과因果의 확신을 갖게 한다. 이 역시 어떤 미소가 또다른 미소를 불러

온 것 아니겠는가.

어느 봄날, 눈부신 미소

여기 '미소 천사'가 가득한 그림이 있다. 맥스 봄Max Bohm, 1868~1923의 그림에 반한 것은 인물의 얼굴 때문이다. 날카롭다기보다 동글동글한 얼굴형에 발그레하고 통통한 볼, 웃느라 그늘져 눈동자가 잘 보이지 않는 반달 모양의 눈, 양 입가에 고여 있는 웃음의 우물은 화면에 기쁨을 가득 채우고, 그림 밖의 공간을 묘한 공기로 가득 채운다.

맥스 봄은 미국 오하이오주 클리블랜드에서 태어나 자랐고 당대의 미국 화가들이 그랬듯이 프랑스로 건너갔다. 쥘리앙 아카데미에서 그림을 배웠고, 이후 대부분의 시간을 유럽에서 보냈다. 20대 후반에 가정을 꾸린 곳 역시 유럽이었다. 그는 1898년 파리 살롱에서 금메달을 받을 만큼 유럽에서 꽤 인정받는 화가였다. 낭만주의적 영웅으로 표현된 어부의 그림 덕분이었다. 1911년에 미국으로 돌아가기 전까지 런던의 미술학교에서 교사로서도 열심히 일했다. 인생의 한 계단 한 계단을 천천히 올랐고 1920년에는 학술원 회원이 되었다. 그러나 영광의 절정기는 오래가지 못했다. 화가는 3년 후 매사추세츠의 프로방스타운에서 생을 마치게 된다.

「프랑스에서의 봄날」은 연도로 보아 맥스 봄의 말년 그림으로 보인다. 그림을 그려보지 않은 사람이라도 알 수 있다, 이 그림이 얼마나 여러 번의 붓질로 그려졌는지. 이렇게 붓 터치를 성실하게 하는 사람의

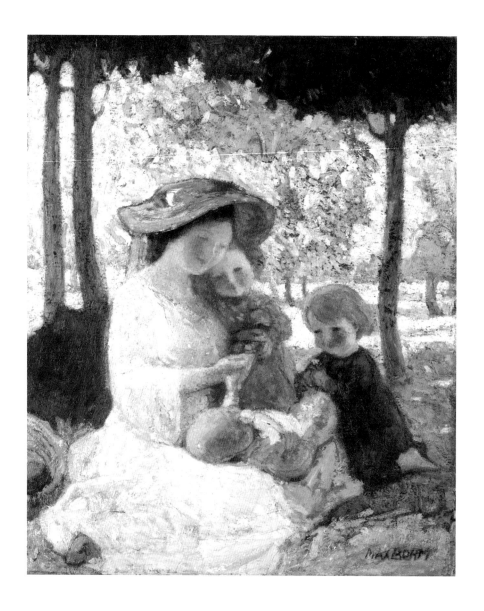

맥스 봄, 「프랑스에서의 봄날」,
캔버스에 유채, 72.5×59.4cm, 1923년경, 스미소니언 미국미술관

인생이 어떠했을지 어렴풋이 추측할 수 있다. 두터운 붓 터치가 가득한 화면에서는 오직 풍성하고 따뜻한 기운만이 가득하다. 그의 생에 가장 아름다웠던 프랑스에서의 날들과 그때의 어느 봄날을 회상한 것일까. 어머니의 무릎에는 아주 작은 아기가 누웠고, 곁에는 두 명의 아이들이 아기를 바라본다. 갓난아기는 오른손 엄지손가락을 입에 물었고, 어머니는 아기의 왼손을 꼭 붙잡았다. 아기의 발치에는 작은 아이가 양손에 꽃을 꼭 쥐고 아기의 얼굴에 눈을 맞춘다. 어머니의 왼쪽 어깨에 기댄 아이는 인형을 품에 끌어안고 아기의 얼굴을 바라본다. 그들의 얼굴에는 얼마나 눈부신 미소가 가득한지, 화면은 단정하지만 뽀얗게 빛나는 바람에 선명하지는 않다. 하지만 그 덕에 그림은 더욱 환하고 관람자에게 더욱 눈부신 장면을 선사한다.

미소 끌어당김의 법칙

　사람의 시선은 그가 사랑하는 곳을 향한다. 맥스 봄의 시선은 늘 누군가의 미소를 향했다. 그의 다른 그림에서도 발그레해진 볼과 따뜻한 미소, 반달눈을 하고 웃는 인물을 자주 찾아볼 수 있다. 화가는 어머니와 아이의 모습을 그리기를 좋아했다. 「바다의 아이들」을 보라. 자신의 품에 안긴 아기를 보러 다가온 아이들을 맞이하는 어머니의 미소는 만족스럽고 포근하다. 심지어 힘겹게 노동하는 어부를 그린 「스칸디나비아 사람」에서도 밝은 웃음은 지워지지 않는다. 그가 그린 사람들에게는 어떻게든 미소가 떠나지 않는다.

맥스 봄, 「바다의 아이들」,
캔버스에 유채, 124.4×124.4cm, 1914, 디트로이트 인스티튜트

이 정도면 맥스 봄은 미소에 집착한 화가라고 불러야 하지 않을까. 그가 말년에 그린「프랑스에서의 봄날」은 그가 일생 보았던 미소를 모두 모아 그려낸 작품일지도 모른다. 미소를 수집했던 화가. 미소를 가까이 하다보니 어떻게든 미소 짓는 인생을 살아서, 그래서 그의 인생은 웃을 일이 꾸준하지 않았을까.

원하는 것을 모두 이루어준다는 '끌어당김의 법칙'은 믿지 않지만 내가 경험한 '미소 끌어당김의 법칙'은 믿는다. 나를 위해서도 웃지만 상대방을 위해서도 웃는다. 당신 앞에 선 내 웃음은 당신을 사랑한다는 증표다. 내게 따뜻함이 조금 있다면 당신에게 모두 주고 싶다는 열망이다. 싸늘하게 슬픈 당신 눈매가 행복한 웃음을 머금고 스러지면 좋겠다. 웃음은 얼굴을 빛낸다. 내 앞에 선 당신의 얼굴을 비춘다. 아아, 더 환히 빛나라. 내 웃음이 당신 웃음으로 물든다. 시인 이이체는 말한다. 눈을 마주보면 "서로의 사악함을 알고서도 사랑하게 된다"고. 그러니 눈으로 웃어야 한다. 사악함을 압도하는 빛으로 웃어야 한다. 이렇게 마주보고 웃고 있으면 살 만하지 않은가, 잠시 세상 고민을 모두 잊을 수 있지 않은가. 웃음이 평화의 울타리를 세운다. 끝까지 이렇게 살고 싶다. 웃음이 가져오는 따뜻함은 길고 긴 온도다. 눈을 바라보며 미소 지을 수 있다면 냉랭한 삶은 예외 없이 빛난다. 바로 내 앞에 선, 이 글을 읽고 있는 당신이 늘 경험하듯이.

2부. 그녀의 얼굴

낯선 얼굴의 사랑

○
"사람마다
꼭 만나야 할 사람이 있다."

그 여자는 그 남자를 오랫동안 애틋하게 여기며 그리워해왔다. 여자가 멕시코 최고 교육기관인 국립예비학교를 다니던 시절, 학교로 찾아온 그 남자를 처음 본 순간부터.

멕시코에서 가장 유명하고 바람둥이로도 악명이 높았던 화가 디에고 리베라Diego Rivera, 1886~1957는 1922년에 국립예비학교 볼리바르 원형극장 벽화를 의뢰받았다. 키가 크고 뚱뚱하며 못생긴, 그러나 빛나는 눈과 엄청난 카리스마를 지닌 강한 남자는 무엇을 하든 폭발하는 에너지를 감추지 못했다. 그런 그를 총명한 눈을 가진 프리다 칼로Frida Kahlo, 1907~54는 한눈에 알아보았다. 멕시코 최고의 여성 편력을 가진 그 남자가 자기 인생에 '운명적인 사람'이라는 것을⋯⋯.

1928년 1월, 예비학교 친구인 헤르만 데 캄포는 프리다 칼로를 공산주의 소모임에 초대했다. 거기서 만난 사진작가 티나 모도티는 프리다에게 여자로서 닮고 싶은 모델이 되어주었고, 그녀의 소개로 디에고

리베라와 재회하게 되었다. 프리다의 눈을 보고 목소리를 들은 디에고
는 깜짝 놀란다. 그리고 오래전 벽화를 그리는 자신을 지켜보던 여자아
이와 시간이 지난 후 불꽃처럼 사랑에 빠지게 될 거라고는 예상하지 못
했으리라. 1년 후 프리다 칼로는 디에고 리베라의 세번째이자 마지막 아
내가 되었다. 두 예술가의 결합은 전통적 의미의 부부 관계라기보다 동
지同志에 더 가까웠다.

　　스물한 살의 나이 차에도 불구하고 두 사람의 대화는 결코 끊이지
않았다. 부르주아 비판 정신을 담은 유쾌한 블랙유머는 순간순간 웃음
을 주었고, 변증법적 유물론과 공산주의 정신에 대한 날카로운 토론은
서로의 생각을 가깝게 만들었다. 마르크스주의의 이상을 위해 둘은 함
께 싸울 각오가 되어 있었다. 나이와 사회적 위치와 상관없이 두 사람은
서로 통했다. '악마 같은 총기'를 지닌 여자는 '괴물 같은 외모'의 남자와
같은 사상(공산주의), 같은 열정(그림)으로 하나가 되었다.

　　여기까지가 잘 알려진 프리다 칼로와 디에고 리베라의 사랑 이야
기다. 그리고 곧 남자는 원래의 바람기 넘치는 모습으로 돌아가 여자를
절망하게 했다는 후기가 들린다. 바람둥이 남자는 고쳐 쓰는 게 아니라
는 둥 전생에 어쩜 그리 큰 죄를 지어 이런 악연으로 만났냐는 둥 여자
만 불쌍하게 됐다는 둥 가정에 불성실한 디에고 리베라를 성토하는 목
소리가 귀에 따갑다. 여자는 가슴이 갈기갈기 찢어져 결국 그를 독점하
기를 포기하고 맞바람을 피웠다는 막장 드라마식 전개는 더욱 경악스럽
다. 명실공히 미술사 최고의 기묘한 커플답다. 하지만 프리다는 엄청난
배신을 당한 뒤 이혼을 하고도 결국 재결합할 정도로 디에고를 소중히

여겼다. 생의 말기에 다다른 디에고 리베라는 "그녀가 내 인생에서 가장 중요했다"고 고백했다. 갖은 고난에도 두 사람은 서로를 최우선 자리에 놓았다. 그런데 어째서 그들은 평온하지 못했을까.

프리다 칼로의 후반기 작품 「우주, 대지(멕시코), 디에고, 나, 세뇨르 솔로틀의 사랑의 포옹」을 바라보자. 이 그림은 그녀의 자화상이지만 그림의 중심은 사랑하는 남편 디에고 리베라가 차지하고 있다. 디에고는 프리다 칼로의 품에 안겼다. 작은 몸의 프리다는 묵직한 남편을 소중히 품었다. 그리고 지구의 어머니인 아즈텍 여신이 이 커플을 감싸고 있다. 대지에는 식물이 자라고 뿌리가 깊이 내렸으며, 배경에는 은근히 모습을 드러낸 거대한 우주의 여신이 화면의 좌우를 밤낮으로 갈랐다. 프리다의 개 솔로틀도 이 사랑의 우주와 함께하고 있다.

프리다는 남편 디에고를 지혜의 눈을 갖고 있는 존재로 그림으로써 최선의 존중을 표현했다. 동시에 디에고를 자신이 품고 있는 아이로 묘사해 디에고에 대한 포용적 태도를 드러낸다. 이 그림이 성모마리아와 예수 그리스도를 연상하게 하는 건 당연하다. "모든 순간순간 그는 나의 아이, 순간순간 나로부터 다시 태어나는 나의 어린아이예요"라던 프리다. 그런 남편을 힘겹게, 그러나 기꺼이 사랑으로 끌어안기를 결정한 그녀가 이 그림에 드러난다.

「뿌리」는 또 어떠한가. 메마른 땅에 기대어 누운 프리다는 예상 외

프리다 칼로, 「우주, 대지(멕시코), 디에고, 나, 세뇨르 솔로틀의 사랑의 포옹」,
메소나이트에 유채, 70×60.5cm, 1949, 자크 앤드 나타샤 겔만 컬렉션

프리다 칼로, 「뿌리」,
메탈에 유채, 30×50.3cm, 1943, 개인 소장

로 여유로워 보인다. 이 얼굴은 세상의 모든 것을 체념한 뒤에 얻을 수 있는 표정이다. 여자의 가슴은 휑하니 뚫렸고 시든 줄기와 이파리들이 축축 늘어진 채 얽히고설켜 그곳을 지나간다. 그녀는 왼쪽 손가락으로 이파리를 어루만진다. 그녀의 피가 줄기 안으로 흘러가고 대지는 생기를 얻는다. 삭막하게 갈라진 땅에서 무엇이 등장할 것인가.

프리다 칼로는 「뿌리」를 1953년에 멕시코 미술전에 출품하며 '엘 페드레갈el pedregal, 돌밭'이라 불렀다. 이 그림의 배경은 프리다가 좋아한 페드레갈의 건조한 지역이다. 그녀는 자신이 세상을 살리고 먹일 수 있다고 믿었다. 이파리는 부드럽게 몸을 덮어준다. 생기 없는 줄기지만 조금씩 자라난다. 시든 잎이지만 쉽게 죽지 않는다. 마른 대지를 먹으며 천천히 자라날 것이다. 미술사가 헤이든 헤레라는 이 그림이 "사후의 육체가 자연의 순환에 거름이 된다는 생각을 암시"한다고 해석했다. 하지만 나는 다른 관점으로 이 그림을 들여다본다. 프리다의 일기를 기억하고 있기 때문이다.

> 나는 배아이자 어린 싹이며 그것을 낳은 첫번째 잠재적인 세포다. 나는 태초부터 '그(디에고)'이다. 그리고 가장 오래된 세포다.
> _프리다 칼로의 1947년 일기에서

텅 빈 마음이어도 거기 뿌리박은 줄기는 끈질기게 자라난다. 사람의 마음은 쉽게 사그라지지 않는다. 한때 사랑을 품었던 마음은 세상의 모든 사랑이 사라질 때까지 지워지지 않는다. 사람은 '이런 나'를 알아버

린 후에도 나를 원하는 사람을 사랑하게 된다. '이런 나'가 평범함과는 거리가 먼 모습일 때 더욱 그렇다. 나는 내 가치를 자신하고 있지만 세상은 나를 제대로 알아보지 못한다. 세상의 눈은 편협하다. 보통 여자로서는 큰 야망을 품었지만, 집안이 가난하고, 힘써줄 든든한 배경이 없고, 사고로 인해 아이를 가질 수 없으며, 부서질 듯 위태위태한 몸을 가진 프리다가 "그럼에도 불구하고 너를 원한다"라고 말하는 디에고를 어떻게 사랑하지 않을 수 있겠는가. 결혼은 "이 사람이 상대라면 실패해도 상관없다"는 마음이 들 때 결정하는 것이다. "단 하루만 살아도 꼭 이 사람과 살고 싶다"는 갈망으로 결혼에 돌진하는 것이다. 프리다와 디에고는 그런 사람들이었다. 그런 서로를 알아본 여자와 남자였다.

결혼할 당시 두 사람이 바라보는 방향과 열정의 온도는 비슷했지만, 두 사람의 사회적 지위는 하늘과 땅 차이였다. 특히 그림에 있어 이미 세계적 거장이었던 디에고와 그림을 갓 시작한 프리다는 동등할 수 없었다. 프리다는 결혼과 동시에 디에고가 좋아하는 멕시코 전통의상 테우아나를 입기 시작했다. 일시적으로 그림도 그만두었다. 모두 그녀가 자발적으로 한 일이었다. 오직 디에고를 돕기 위해서, 전적인 내조자가 되기 위해서였다. 그러나 디에고는 오히려 좋은 아내로 안주하려는 프리다를 격려해 다시 그림을 그리도록 독려했다. 거대 벽화에 관심 갖는 프리다를 말리고 연약한 몸으로 감당할 만한 작은 그림을 그리도록 조언했다. 가르치려들지 않고 직접 깨닫도록 도왔다. 디에고 리베라는 프리다의 수술비와 병원비를 감당하려고 종일 벽화를 그리고 집에 돌아와 지친 몸으로 깊은 밤 작은 구아슈 그림을 그렸다. "프리다의 병원비 때문

에 여러 번 파산했다"고 말했을 정도로 그에게는 대단하고, 부담스럽고, 결정적인 일이었다. 그 덕분이었을까. 어느덧 프리다는 디에고만큼의 예술성을 가진 화가가 되었고, 같은 눈높이의 동료가 되었다.

프리다 칼로와 디에고 리베라

1938년에 멕시코시티에서 있었던 프리다 칼로의 첫번째 그룹전은 폭발적인 인기를 누렸다. 오로지 프리다 칼로 때문에! 유명한 화상商은 프리다에게 뉴욕에서의 개인전을 제안한다. 뉴욕 전시는 『타임』지에 등장할 정도로 큰 호응을 얻었다. 파리에서도 전시회를 열자는 제안이 들어왔다. 어느덧 피카소와 칸딘스키의 지원을 받을 정도로 프리다의 그림은 영향력과 가능성을 인정받았다. 심지어 루브르 박물관에서도 그림을 소장하겠다고 찾아왔다. 순식간에 프리다 칼로는 슈퍼스타가 되었다. 오로지 그녀의 고통, 그녀의 얼굴, 그녀의 자화상만으로 세계는 열광했다. 이제 사람들은 디에고 리베라는 몰라도 프리다 칼로는 안다. 세계 어디에서나 프리다 칼로의 이름이 디에고 리베라보다 더 많이 불린다. 프리다 칼로의 이름이 디에고 리베라의 이름보다 먼저 불린다.

두 사람은 멕시코 500페소짜리 지폐 앞뒤에 같은 무게로 등장한다. 앞면에는 디에고 리베라의 얼굴과 「칼라 백합」을, 뒷면에는 프리다 칼로와 앞서 등장한 작품 「우주, 대지, 디에고, 나, 세뇨르 솔로틀의 사랑의 포옹」을 섬세하게 새겼다. 화폐는 그 나라의 역사와 문화예술, 자부심을 드러낸다. 정녕 지폐 앞뒤를 같은 무게로 장식할 국보급 화가 부부다.

비록 서로 정반대에 있을지언정 죽어서도 살아서도 이들은 떨어질 수 없다.

나는 프리다 칼로가 디에고 리베라의 아내여서 불행하지 않았다고 생각한다. "나라도 디에고 리베라를 만났다면 결혼했을 텐데." 이런 이야기를 하면 듣는 이는 기겁한다. "너 혹시 마조히즘 아니냐?"며 걱정할 뿐, 내 이야기를 찬찬히 들어보려고 하지 않는다. 심지어 "넌 또라이를 좋아하는구나"라고 말한 사람도 있다. 그 오해를 설명하고 싶다.

오랫동안 남성이 만들어온 역사 아래 여자들은 몇 가지 유형으로만 불렸다. 성녀와 마녀 혹은 현모양처와 악처 등 여자에게 붙이는 꼬리표는 여러 개이지만 그 종류는 크게 다르지 않았다. 세상이 변했다고 해도 여전히 그 흔적은 역력하다. 아직도 한참 멀었다. 이런 세상에서 자기만의 독특한 원형原型을, 커리어우먼이나 현모양처 같은 가치가 아닌 내 진실의 무게를 알아보는 남자를 만난다는 건 여자로서 지극한 행운이다. 프리다 칼로라면 진심으로 그렇게 생각했을 것이다. 세상천지 그런 남자는 모래사장에서 다이아몬드를 찾는 것처럼 힘들다. 프리다가 리베라를 만나지 않았다면 있는 그대로의 프리다 칼로인 화가 자신이 될 수 없었으리라. 허나 이 사랑의 얼굴은 지나치게 낯설다. 나의 '프리다 칼로론論'을 누구나 공감하지 못하는 까닭일 것이다.

100명의 사람들은 100가지 방식으로 사랑한다. 특별하지 않은 사랑은 있을 수 없다. 허나 우리가 흔히 아는 사랑은 사랑의 중앙값에 집중된 모양새다. 이 모양은 편견을 만든다. 한 사람 앞에 사랑은 '절대 100'이다. 사랑의 평균값과 다른 모양이라 해도 다르지 않다. 어떤 낯선 사랑

프리다 칼로, 「프리다와 디에고 리베라」,
캔버스에 유채, 100×79cm, 1931, 샌프란시스코 현대미술관

이라 해도 절대 완전한 사랑이다.

단언컨대, 디에고 리베라는 프리다 칼로를 발견한 뒤에야 온전히 그 자신으로 완성되었다. 사람마다 꼭 만나야 할 사람이 있다. 만나게 되면 서로의 운명이 꿈틀거리고 높이높이 발돋움하게 된다. 꼭 만나기 위해 이 세상에 태어난 사람들이 있다. 흔히 이들을 인연因緣이라 말한다. 그중 몇몇은 생에 콕 박히는 사랑이다. 가까이 다가가면 찔리는 인연도 있다. 사랑하면 사랑할수록 서로 미워하는 사랑도, 사랑한다고 끝까지 말 못하는 사랑도 있다. 돌아서면 더욱 애틋한 절실함도 있다. 내 인연이 내 사랑이 어떠할지 그건 그 누구도 알 수 없다. 어쩌다 손을 내밀어 선택할 수도 없다. 사람마다 가진 몫이 다르므로 그저 영문도 모른 채 이유를 따질 것도 없이, 내게 와주신 사랑에 내 살과 피를 다 드려야 할 수도 있다. 그렇게 날카롭고 애절하게 꼭 만나야만 하는 인연도 있는 법이다. 평생의 아픔을 들여 꼭 완성해야만 하는 사랑도 있는 법이다. 때로는 낯선 얼굴일수록 더 큰 능력의 사랑이라는 것을, 이 희한한 부부는 명백히 알려주고 있지 않은가.

프로 부케러의 미래는?

○
"얼결에 '이모'가 된 나의 마음을
그대로 옮겨놓은 그림을 마주했다."

서른부터 서른 대여섯까지는 친구들 결혼식의 전성시대다. 연이은 결혼식에 참석하느라 안 그래도 얇은 지갑이 너덜너덜해졌다. 심한 날은 하루에 세 탕을 뛰기도 했다. 지금은 청첩장 받는 일이 몇 달에 한 번 정도로 뜸해졌지만 한때 나는 결혼식장의 공식, 비공식 '꽃순이'였다.

　　몇 년간 '프로 부케러'로 활약하던 시절이 있었다. 부케에는 쓸데없는 속설이 있어서 서른 넘은 미혼 여성의 마음이 순식간에 졸아붙는다. 언제나 자신만만한 나는 크게 개의치 않았지만, 그래도 그런 이야기를 들으면 사람 마음이 괜히 주춤거리는 법이다. 하지만 이제는 부케를 받고 3개월 안에 결혼을 못하면 3년 동안 못한다는 말을 믿을 만큼 어리숙하지 않기에 '꽃순이가 준비되지 않은' 결혼식에는 기꺼이 부케를 받곤 했다. 두어 번은 참석한 결혼식장에서 갑자기 환호와 함께 '부케 친구'로 추대되기도 하면서 프로 부케러의 명성이 높아지기도 했다. 나만큼 신랑 팔짱을 여러 번 끼고 기념사진을 찍은 꽃순이도 몇 없을 거다.

이런들 어떠하고 저런들 어떠한가. 내게 부케를 던져주었던 커플들은 아이를 낳고 잘 살고 어느새 그 아이들도 어린이집이나 초등학교에 다닐 만큼 성장했다.

지난주 그들 몇몇의 집에 짧게 방문해 아이들을 만났다. 산모의 몸이 허해 몇 번의 유산을 거치고 태어난 아이와 세상을 너무 빨리 보고 싶어 인큐베이터에서 한 달을 살아야 했던 아이가 있다. 까탈스럽고 유난스러워 출생 전에는 입덧으로, 출생 후에는 밥을 안 먹어 엄마를 고생시키는 아이도 있고, 매일 곤충을 잡아들여 엄마를 기함하게 하는 아이, 하루가 다르게 엄마 얼굴과 아빠 얼굴을 바꾸어 닮아가는 아이도 있다. 칭얼거리고 고함지르고 어지르는 것 외에도 이 아이들에게는 공통점이 있다. 나를 '이모'라고 부른다는 점. 아빠 쪽 지인이더라도 막상 아이들에게는 고모가 아니고 이모다. 우리나라에서만 통용되는 희한한 호칭이다.

19세기 여자로 산다는 것

여기 비혼非婚이면서 어머니와 아이를 무척이나 사랑했던 화가가 있다. 화가의 이름은 메리 커샛Mary Cassatt, 1844~1926, 베르트 모리조와 더불어 프랑스 인상주의의 가장 유명한 두 여성 화가 중 하나였으며, 여성 멸시 성향이 강했던 드가조차도 실력을 인정한 예술가다.

메리 커샛은 미국 화가의 산실인 펜실베이니아 미술학교에 다니며 화가가 되기를 꿈꿨다. 이 학교는 1805년에 설립된 미국 최고最古의 미술학교로 해부학 수업으로 유명한 토머스 에이킨스 교수와 미국 아방

가르드 미술운동을 이끈 에이트the eight 그룹의 존 프렌치 슬론과 윌리엄 글래큰스, 심지어 영화감독 데이비드 린치처럼 명망 있는 예술가들을 배출한 곳이다. 커샛 역시 그곳에서 그림을 배우지만 그때의 미국은 아직 여성이 그림을 공부할 수 있을 만한 환경이 아니었다. 미술학교 남학생들은 여학생에게 거들먹거렸고 남학생들에게만 누드 수업이 허용되었다. 이러한 차별적인 교육과정에 대해 커샛은 "학교가 아무것도 가르쳐주지 않는다"며 분개했다.

메리 커샛은 여성에게 교양 수준으로 제한된 미술 교습에 한계를 느꼈다. 다행히 부모의 거대한 재력이 뒷받침해주었다. 아버지는 엄청난 규모의 부동산 사업가였으며, 어머니는 금융업을 하는 집안의 영애令愛였다. 커샛은 부푼 꿈을 안고 예술의 중심지 파리로 떠나지만 에콜데보자르에서도 여학생을 받아주지 않았다. 결국 커샛은 아카데미의 도움 없이 독학하겠다고 결심한다. 외로운 화가는 같은 처지인 베르트 모리조처럼 루브르 박물관에서 모작 허가증을 받아 그림을 그리며 에콜데보자르의 화가들에게 개인교습을 받을 수밖에 없었다.

커샛은 프랑스와 미국을 오가며 고군분투했으나 화가로 자리잡기까지는 쉽지 않았다. 그래도 그녀는 '여자'가 아닌 '화가'로서 자신의 정체성을 다질 수 있다고 끝까지 믿었다. 아무리 노력해도 안 될 것 같던 시절, 커샛은 은인과도 같은 에드가르 드가를 만났다. 드가는 때때로 인간 혐오자 '미장트로프misanthrope'라고 불릴 정도로 괴팍했다. 사람들은 까다롭고 날카로운데다 여자를 싫어하는 드가와 콧대 높은 커샛의 관계를 궁금해했다. 이쯤되면 두 사람의 숨겨진 로맨스를 기대하는 사람도

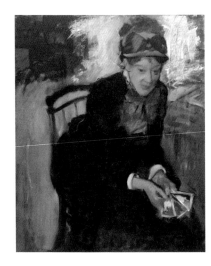

에드가르 드가, 「메리 커샛」,
캔버스에 유채, 73.3×60cm, 1880~84년경,
스미소니언 국립초상화미술관

있을 테지만, 아쉽게도 영 아닐 확률이 높다. 두 사람은 로맨틱한 쪽지 하나 남기지 않았다. 어느 쪽이면 어떠한가, 까칠하기 그지없는 드가에게 유일하게 소통의 창구가 되어준 여인 하나가 있었다는 게 중요하지.

커샛은 드가를 '내 인생을 바꾼 스승'으로 여기며 깊이 존경했다. 커샛은 드가에게서 파스텔 사용법과 에칭 제작법을 배우는 한편 색다른 판화 기법과 일본 미술을 드가에게 알려준다. 드가와의 만남 이후 커샛은 소묘에 몰두했고, 이때부터 드가처럼 파스텔을 사용한 그림을 많이 남겼다. 인상주의는 외광이 작열하는 현장에서 재빠르게 대상을 포착하는 것이 주요했으므로 스케치가 불필요했고 자연스레 소묘력이 떨어진 유화가 나타났다. 인상주의 화가들에게 파스텔은 흥미로운 소재가 아니었다. 그러나 커샛이나 드가처럼 색채 계획도 스케치도 중요시 여겼던

소묘가들에게 파스텔은 안성맞춤인 도구였다. 두 사람이 얼마나 서로 영향을 주고받았는지, 잘 알려지지 않은 몇몇 그림은 누구의 작품인지 쉽게 구분하지 못할 정도다. 인간을 바라보는 시선을 제외해보면 두 사람의 그림은 기법상 참 닮아 있다.

상류사회의 일원이었기에 비혼 여성으로도 화가로도 균형 있게 살아갈 수 있었지만, 사회의 보이지 않는 벽은 커샛이 자유로이 집 밖에서 그림 그리는 것을 제한했다. 당시 사회생활을 활발히 하는 여자들은 노동자계급이 대부분이었고, 그녀들 중 몇몇은 스폰서를 가지는 것도 일상적이었다. 쉽게 말해서 양갓집 규수가 에스코트하는 남자 없이 길거리를 마구 돌아다니면 거리의 여자로 간주되어 위험해질 수 있는 시대였다는 것. 남자와 동일한 지적 능력과 예술적 재능을 가지고서도 여자들은 같은 사회적 경험을 하지 못했다. 19세기에 여자로 산다는 건 참 불편하고 빈정 상하는 일이었다. 그러다보니 커샛도 다른 남성 화가들처럼 변화하는 도시의 모습을 주제로 삼기보다는, 실내에서 가정생활을 주제로 그리는 편이 덜 번거로웠다. 이런 메리 커샛과 베르트 모리조를 위해 인상주의의 후원자이자 신사 중의 신사인 귀스타브 카유보트는 야외에서 안전하게 그림을 그릴 수 있도록 대형 마차를 만들어주었다고도 한다.

따뜻한 호칭, 이모

메리 커샛은 모녀를 주제로 한 작품을 많이 남겼다. 특히 「아이를

보며 감탄하는 여자들」은 얼결에 '이모'가 된 나의 마음을 그대로 옮겨
놓은 것 같다. 새로운 생명과 인연을 맺게 된 한 성인의 기쁨을 그려놓았
다. 여성에게 있어 출산은 무엇인가. 언제나 열려 있는 거대한 가능성이
리라. 그렇기에 몸소 출산을 하더라도 의미가 있고, 하지 않더라도 의미
가 있다. 누군가의 출산과 탄생을 지켜보는 것만으로도 여자이기에 느
낄 수 있는 경탄이 있다. 생명의 가능성을 경험하는 감각은 아마 여성이
더 예민하게 발달했을 것이다.

　　화면 왼쪽에 위치한 어머니는 자랑스레 아이를 들어 보인다. 아이
는 낯을 가리는 듯 뚱한 표정이다. 여기에 아기의 '이모'들이 등장한다.
화면 오른쪽의 여성은 보드라운 아이의 손을 꼭 잡으며 한없는 미소를
짓고 있다. 양손을 살포시 쥐었다. 잠시 후 아이가 호응해준다면 손을 흔
들면서 놀아줄 것이다. 그 옆에 선 또다른 여자는 긴장한 듯 아이에게 시
선을 집중하고 있다. 기회만 오면 아이를 안아봐야겠다고, 간질간질 장
난을 쳐봐야겠다고 벼르고 있는지도 모른다. 엄마는 어디에서나 사랑받
는 아이가 너무나 자랑스럽다. 이 순간만큼은 아이가 '슈퍼 스타'다.

　　나에게도 그런 이모들이 있었다. 대형 서점에서 일하며 새 책이 나
오면 사서 보내주던 혈연의 이모, 엄마의 맞춤옷을 해주던 미스 문 아줌
마, 군것질거리를 자주 보내준 춘순이 이모, 그리고 이름이 기억나지 않
는 몇 명의 이모들이 더 있었다. 그들의 사랑은 오래오래 나의 기쁨이었
다. 이제 이모들의 얼굴도 이름도 희미해져가지만 그때의 온기는 자주
살아나 내 인생을 데운다. 이제는 나도, 나를 '이모'라 부르는 아이들의
인생을 덥힌다.

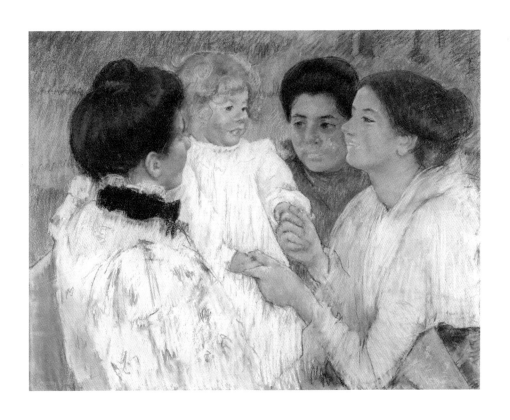

메리 커샛, 「아이를 보며 감탄하는 여자들」,
인화지에 파스텔, 66×81.3cm, 1897, 디트로이트 아트인스티튜트

요즘은 결혼식장보다 장례식장에 훨씬 더 많이 방문한다. 주말마다 바쁘던 프로 부케러의 수명도 끝났다. 또다른 생의 단계에 들어선 것 같다. 프로 부케러의 미래는? 그렇다, 프로 이모다. 계획도 못했고 상상도 못했던 현실이지만 뭐, 이것도 꽤 나쁘지 않다.

내가
제일 좋아하는 꽃

○

"하루 더 살아간다는 것은
하나 더 사랑한다는 것이다."

K부장님께서 나를 긴히 부르셨다. 무슨 일인가 하고 달려갔더니, 좋은 직장에 다니는 지인을 소개해주시겠다며 의향을 물으셨다. 소개팅의 무늬를 한 선을 권하셨던 것. 나는 웃으며 고개를 숙였고 곧 "괜찮아요"라며 완곡히 거절했다. 부장님은 아쉬움을 감추지 못하셨다. 아직 한창인데 이렇게 지내는 건 아쉽지 않느냐며 여러 번 강권하셨다. "자기야, 겨울 나무에는 꽃이 피기 너무 힘들어." 나는 마음속으로 대답했다. "제가 제일 좋아하는 꽃은 동백꽃인걸요."

'화원'이라는 간판이 붙은 비닐하우스 안에 들어가던 날, 얼굴이 동그란 아이는 이유도 모르고 '저 꽃을 사달라'고 졸랐다. 새집에 들일 화분 여럿이 필요했던 젊은 부부는 흔쾌히 아이의 부탁을 받아들였고 아이는 앞으로 오랫동안 사랑하게 될 꽃을 꼭 안고 데려왔다. 붉은 꽃 한 송이 한 송이를 처음 본 순간부터 나는 매혹되었다. 이날부터 할머니는 무화과를 키우셨고 나는 동백을 키웠다. 무화과가 익어 내 것이 되었고

동백이 피어도 내 것이 되었다. 상천하지上天下地 귀한 것이 당연히 내 것이던 시절이었다.

어린아이는 그 후로도 같은 꽃에 이끌렸다. 책꽂이에 가득한 세계문학전집에서 알렉상드르 뒤마 피스의 『춘희』를 먼저 꺼내 읽었다. 당연히 그 애의 첫번째 오페라는 주세페 베르디의 〈라 트라비아타〉가 되었다. 나이가 들어가면서도 취향은 변하지 않았다. 동대문부자재시장을 샅샅이 뒤져 짝퉁 샤넬 코르사주를 만들었던 것도, 마리몬드 브랜드의 '동백 아이템'에 지갑을 아낌없이 열었던 것도 모두 '동백' 때문이었다. 화가 파울라 모데르존베커Paula Modersohn-Becker, 1881~1944에게 시선이 묶인 이유도 마찬가지였다.

붉디 붉은 삶

파울라 모데르존베커에게 애정을 쏟는 이유는 동백을 든 자화상 때문이다. 남성 중심의 미술계를 온몸으로 통과한 뜨거운 여자, 어떻게든 자립해보려고 고군분투한 여자. 그녀는 원시성을 담은 야수주의와 영혼이 폭발하는 표현주의를 사랑한 활력 넘치는 화가다.

여자의 몸으로 화가의 길을 걷는다는 것은 쉽지 않은 일이다. 베르트 모리조나 메리 커샛처럼 명문가에서 재산을 물려받은 부유한 여자만이 전업 화가 생활을 할 수 있었다. 가난한 여자들은 가정교사 혹은 수녀가 되어야 간신히 먹고살 수 있었다. (샬럿 브론테의 명작 『제인 에어』를 보라.) 미술은 여자에게 신부수업용 수준의 교양에 불과했다. 파울라는 몰

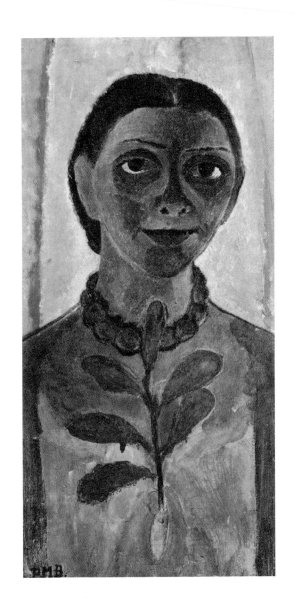

파울라 모데르존베커, 「동백나무 가지를 든 자화상」,
나무에 유채, 61.5×30.5cm, 1907, 에센 폴크방 미술관

래 미술을 배우면서 실력을 연마했다. 나중에는 독일 보르프스베데 예술가 공동체에 살면서 촌부들의 삶을 그렸다. 때때로 노파와 소녀의 누드를 그리기도 했다. 아직까지도 여성 화가에게 누드모델이 공개적으로 허용되지 않던 시기였다. 그러나 파울라는 조각의 거장 로댕을 비롯해 라이너 마리아 릴케와 클라라 베스트호프, 훗날 부부로서 인연을 맺은 오토 모데르존을 만나 예술가로서 성장할 수 있었다.

파울라는 자화상 작업을 비롯해 열정적인 작품활동을 지속했다. 색에 집중하고 형태에도 집중했다. 자화상은 자기 내면을 인식하는 그림이며 이때 사용되는 소품은 정체성을 상징한다. 서른 살의 그녀는 동백나무 가지를 들었다. 파울라는 동백을 자기 몸처럼 여겼던 것이다. 동백은 붉게 피고 지고 다시 또 붉게 핀다. 꽃은 생명이다. 신비롭고 비밀과도 같은 씨앗을 품고 있다. 같은 꽃을 사랑하는 사람은 같은 마음을 지녔다고 믿는다. 이 몸이 어찌 파울라를 사랑하지 않을 수 있으랴.

흔히 1907년을 '20세기 모더니즘의 탄생 원년'으로 부른다. 앙리 마티스가 「블루 누드(비스크라의 추억)」를 내놓았고 피카소가 「아비뇽의 처녀들」을 발표했다. 그리고 같은 해, 파울라 모데르존베커가 바로 「동백나무 가지를 든 자화상」을 그렸다. 그녀는 결혼에 회의를 느낀 뒤 홀로 떠난 파리에서 자화상을 그렸다. 실상 그녀의 마지막 파리행이었다. 좁고 낡은 아파트에서 돈이 없어 추위에 벌벌 떨며 싸구려 음식으로 끼니를 해결했고, 매일 바삐 프랑스 예술 사이를 헤매고 다녔다.

꿈꾸던 파리는 대단했다. 세잔이 두각을 나타내고 있었을 뿐 아니라, 피카소와 마티스의 명성이 자자했다. 파울라는 인상주의와 그의 후

예인 세잔과 고흐의 그림을 보았고, 나비파의 에두아르 뷔야르와 고갱의 색채에 놀라움을 느꼈다. 타히티에 다녀온 고갱에게서 원시주의를 알게 되고 이를 연구하다 표현주의 양식을 그림에 담기 시작했다. 자연의 원형과 이를 표현하기 위한 단순성, 그 안에 내재된 뜨거운 열기가 그녀 안에 자리잡았다. 이때 루브르 박물관에서 고대 이집트와 그리스 로마의 유산을 관람했는데, 처음 경험한 거대한 고대 미술은 벅찬 감동이었다. 모뉴멘탈, 즉 기념비적인 작품을 그리고 싶다는 열망이 파울라에게 뿌리내렸다. 한편 그녀는 검게 말라붙은 미라에 큰 충격을 받았다고 한다. 그래서일까, 자화상 속 얼굴은 어쩌면 죽음을 예감한 듯 어둡게 묘사되어 그늘이 선연하다. 파울라는 1900년 7월의 일기에서 "내가 오래 살지 못할 것을 예감한다"라고 했다. 그녀는 늘 죽음을 가깝게 여겼고 살아 있는 시간을 "짧지만 화려한 축제"처럼 아름답게 불태우고 싶어 했다.

파울라는 「동백나무 가지를 든 자화상」을 완성한 후 남편 오토가 있는 보르프스베데로 돌아가 아이를 가졌다. 화가로서 자립하고자 했던 그녀는 서른 살까지 경력을 쌓고자 했고, 자신과의 약속대로 서른한 살에 아이를 낳았던 것이다. 그러나 인생은 계획처럼 되지 않는 법이어서, 출산 후 다리가 아프다고 말하던 그녀는 색전증塞栓症으로 18일 만에 세상을 떠난다. 그녀가 원했던 모습 그대로, 불꽃 같은 삶이었다. 미련 따위 남기지 않는 붉디 붉은 삶.

그녀는 20세기 초 폭풍 같은 미술화풍의 탄생과 소멸 가운데 마티스, 피카소와 어깨를 견줄 만한 작가였으나 여성이었기에, 또한 너무도 일찍 세상을 떠났기에 오랫동안 '잊힌 여자'로 세상에 드러나지 않았다.

파울라 모데르존베커, 「옆으로 누운 어머니와 아이 II」,
캔버스에 유채, 82.5×124.7cm, 1906, 루이지애나 현대미술관

내 생은 겨울이어도

알렉상드르 뒤마 피스의 『춘희』는 파리의 화려하고 속된 상류층을 배경으로 코르티잔courtesan, 당시 부유층을 상대하는 고급 창녀인 마르그리트 고티에의 지고지순한 사랑을 그리고 있다. 동백꽃을 유난히 좋아해 일명 카멜리아(프랑스어로 동백)라고 불리던 그녀는 몸 상태에 따라 붉은 동백과 흰 동백을 바꿔달았다고 한다. 이 얼마나 품위 있는가. 하지만 부유층을 상대하던 그녀는 젊고 순수한 청년 아르망을 선택하면서 가난을 얻는다. 슬프게도 그녀는 사랑마저도 다 가지지 못한다. 사랑하는 남자의 미래를 위해 그를 떠나야 했던 것. 홀로 간직한 사랑, 그리고 발병한 아픔. 여자는 붉은 피를 쏟는 폐결핵으로 생을 달리한다. 절정의 사랑에서 아름다움을 잃기 전에 연인을 떠난 것이다. 절정의 순간 고개를 떨구는 동백과 닮은 이야기다.

지는 모습이 마음에 들어서 동백을 좋아한다. 붉은 동백이 고개를 떨구고 내려앉으면 꼭 스러지는 미인의 뒷모습 같다. 붉은 동백의 아련한 뒷모습이 그립다. 그리운 만큼 해마다 기다려진다. 동백에 매료된 어린 시절부터 여전히 나는 붉은 꽃을 사랑한다. 해가 갈수록 새롭게 더 활짝 피어나듯. 이제는 흰 동백도 사랑한다. 과거를 안고서 더 많은 것을 사랑한다. 마음은 하루만큼 더 넓어진다. 하루 더 살아간다는 것은 하나 더 사랑한다는 것이다. 더 귀한 것에 욕심을 내어도 된다는 허락이다.

나는 진정 가치 있는 것에 집착하는가, 나의 사랑은 무엇을 흠모하는가, 내가 품는 귀한 것은 받들어 모시기에 마땅한가. 나는 겨울에 피는 동백을 사랑한다. 검은 원피스를 입을 때면 왼쪽 가슴에 하얀 카멜리

아 코르사주를 단다. 1년의 절반은 '카미유'라는 붉은 구두를 신는다. 제주도에 가보고픈 유일한 이유는 카멜리아 힐, 위미동백나무군락, 위미리 애기동백농원, 태위리 동백꽃담, 신흥2리 동백마을 등 동백 명소들의 붉은 공기에 파묻히고픈 열망 때문이다. 동백 冬柏의 이름이 '겨울 나무'임을 잊지 않는다. 이제는 추위에 지지 않는 매화 역시 동백과 닮아 사랑한다. '매화는 일생을 추워도 향기를 팔지 않는다 梅一生寒不賣香'라는 신흠 申欽의 글을 늘 외운다. 벌써 10년째 쓰고 있는 펜대에 써붙여 놓았다. 『춘희』의 마르그리트처럼 그 어떤 추위에도 마음만큼은 팔지 않는다. 내 생은 겨울이어도 마음만큼은 꼿꼿하다.

겨울이 지나면 봄이 오고, 다시 시절이 흐르면 겨울이 온다. 곱디고운 시절이 지났어도 가장 귀한 꽃을 나는 여전히 사모한다. 동백은 하얀 눈 속에서 언제고 다시 피어날 수 있으니 이야말로 절정이다. 완벽하다.

미인을 품었던
쓸쓸한 당신

○

"분명 슬픔을 통과한 사람이
이 작품을 만들었을 것이다."

급습하는 질문은 취향을 증명한다. 누군가 내게 제일 좋아하는 국내 시인을 묻는다면 고민할 틈도 없이 박준이라고 대답할 것이다. 독특한 제목과 흙빛 표지의 시집 여러 권을 구매하고, 낭독회에도 찾아가 사인을 받았으며, 시를 좋아하는 지인에게 선물하기도 했다. 집에도 직장에도 한 권씩 두고 간간이 읽을 뿐 아니라, 전자책으로 구매해 이동 중에 읽기도 한다.

시인의 시에 마음을 빼앗긴 이가 나뿐만은 아니었는지, 『당신의 이름을 지어다가 며칠은 먹었다』라는 시집은 10만 부가 넘게 팔렸다고 한다. 2017년, 시인은 '젊은 예술가상'을 수상하기도 했다. 프로그램에 소개되는 책들마다 베스트셀러가 된다는 TV프로그램 「비밀 독서단」에서도 '한국문단 서정시의 부활'이라는 부제를 달고 박준 시인의 시를 소개한 바 있다.

미인이 절벽 쪽으로

한 발 더 나아가며

내 손을 꼭 잡았고

나는 한 발 뒤로 물러서며

미인의 손을 꼭 잡았다

한철 머무는 마음에게

서로의 전부를 쥐여주던 때가

우리에게도 있었다

_박준, 「마음 한철」(『당신의 이름을 지어다가 며칠은 먹었다』, 문학동네, 2012) 발췌

흙빛을 띈 시집을 통틀어 가장 인상적인 시어는 '미인美人'이다. 이
얇은 시집 한 권에 얼마나 많은 '미인'들이 등장하는지, 박준 시인은 그
것이 꼭 예쁜 여성을 의미하는 것이 아니라 그 누구라도 미인이 될 수
있음을 의미한다고 말했다. 하지만 아무래도 미인이라고 하면 단아한
여자가 떠오른다. 사랑이 스민 흙빛 시집을 한 장 한 장 넘기며 '미인'
을 곱씹을수록 흙 냄새가 난다. 그리고 흙빛 미인을 사랑한 권진규權鎭圭,
1922~73 작가가 떠오른다.

　내 인생의 그림 8할은 얇디 얇은 5차 교육과정 미술교과서에서 처음 만났다. 미켈란젤로의 대리석 작품과 로댕의 청동 작품, 수많은 서양 조소가 각자의 아름다움을 내세웠지만, 가장 처연하게 내 마음에 와닿은 것은 권진규의 테라코타 작품 「지원志媛의 얼굴」이었다. 그 가녀린 목선과 허물어진 어깨, 텅 빈 공간을 만들어내는 공허한 눈빛이 나를 사로잡았다. "슬프구나." 탄식이 절로 나왔다. 나는 작가가 고독한 사람이라서 슬프고 또 허무했고, 힘이 없었다고 생각한다. 분명 슬픔을 통과한 사람이 이 작품을 만들었을 것이라고……. 신이 인간을 만들 때 쓴 재료인 흙이, 허무를 아는 인간을 만나 허무가 담긴 찰흙 작품이 되었으리라고 말이다. 그리고 슬픔으로 축축한 한 작가의 손, 그 손으로 빚어낸 한 여자의 얼굴이 여기 있다.

　넉넉한 가정에서 자란 권진규는 해방 이후 이사 간 성북동에서 이쾌대의 '성북회화연구소'를 다니게 된다. 그림을 처음 접했지만 이후 조각에 관심을 두었고 곧 그는 입체 조형에 마음을 빼앗긴다. 1948년, 권진규는 일본으로 건너간다. 원래 의학을 공부하던 형의 간호를 위해서였지만 형은 허망하게 세상을 뜨고 말았다. 깊이 슬퍼했으나 형은 그에게 다른 기회를 주고 떠났다. 무사시노 미술학교 조각과에서 열성을 다해 공부하던 작가는 1952년에 제37회 이과전二科展에서 「백일몽白日夢」이 입선하면서 주목받기 시작한다. 운 좋게도 신진 작가를 배출하고 지원하기 위한 분위기가 무르익었을 때였다. 이후 권진규는 1956년까지 4년간 연이어 이과전에서 수상했다. 그중에서는 특선을 차지한 「마두馬頭」

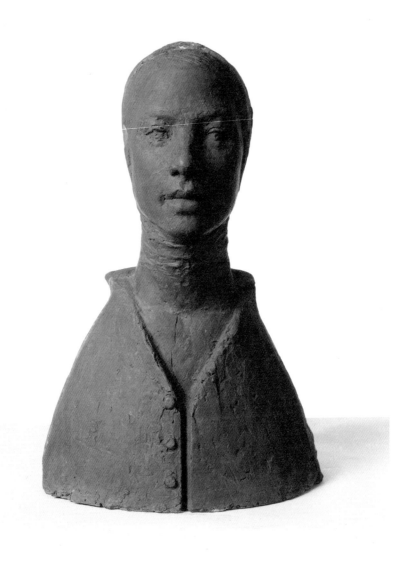

권진규, 「지원의 얼굴」,
테라코타, 50×32×23cm, 1967, 국립현대미술관

도 있었다. 그러나 그는 일본인이 아니었기에 부상이었던 유학의 기회를 잡을 수 없었다.

권진규는 1959년에 어머니의 병환 소식을 듣고 13년간의 일본 생활을 정리하게 된다. 그러나 이때부터 그의 뼈저린 고독이 시작되었다. 무사시노 미술학교에서 조각을 배우던 시절 사랑에 빠져 결혼한 오기노 도모와 함께 귀국하지 못했던 것이다. 도모는 권진규보다 아홉 살이나 어렸으나 남자에게 여자는 든든한 버팀목이나 다름없었다. 도모와 그녀의 가족은 권진규를 남편이자 사위로 깍듯이 대접했고 따뜻한 환대를 아끼지 않았다. 당시에는 한일수교가 원활치 않아 국제 결혼한 이들이 생이별하는 경우가 흔했다. 잠시를 기약했던 이별은 지속되고 한일 간의 거리와 경제적 문제로 인해 두 사람은 결국 헤어지게 된다.

작가는 새로운 환경에 적응했다. 귀국 후에는 주로 테라코타 작품과 건칠乾漆(조각품을 만들 때, 나무로 틀을 만들고 그 위에 삼베를 여러 겹 붙여 옻칠하는 기법으로 주로 불상을 만드는 데 쓰인다) 작품을 제작했다. 권진규의 관심이 녹슬거나 썩지 않는 테라코타로 향한 것도 이유였지만, 일본에 머물 때처럼 질 좋은 돌을 사용해 조각하기가 어려웠으리라고 추측해본다. 비교적 소형인 두상이나 흉상을 만드는 것이 현실적이었을 것이고, 쉽게 제작할 수 있는 테라코타 작품이나 만들 때는 손이 많이 가도 가볍게 보관할 수 있는 건칠 작품을 만들기가 용이했을 것이다. 권진규의 트레이드마크인 움푹 들어간 눈, 가녀린 얼굴, 작은 두상, 여윈 어깨는 새로운 인간형을 만들어냈다. 고도로 절제된 인간의 영혼은 작품 안에 순간 얼어붙은 듯 고요히 머무르고, 길게 내민 목은 영원을 내다보

는 듯하다.

작품이 된 모델

권진규는 수없이 작품을 만들었고 대부분은 여성을 모델로 했다. 자신의 집에서 살림을 돕던 영희부터 명자, 예선, 순아, 애자, 홍자, 경자, 제자였던 선자와 지원, 그리고 정제라는 아름다운 이가 있었다. 작가는 늘 '모델+작가=작품'이라고 강조했으며, "모델의 내적 세계가 작품에 투영되려면 인간적으로 모르는 외부 모델을 쓸 수 없다"며 친밀하게 지내는 지인들을 모델로 고집했다. 작가와 모델의 관계는 어떠한가. 분명 감독과 배우의 경우와 같다. 자신의 이상을 풀어낼 매개로 작가는 모델을 선택한다. 그리고 작업이 이루어지는 순간이나마 그는 그녀를 깊이 사랑한다. 권진규는 모델에게 깊이 스며드는 제작 순간을 다음과 같이 표현했다.

허영虛榮과 종교宗敎로 분절粉飾한 모델, 그 모델의 면피面皮를 나풀나풀 벗기면서 진흙을 발라야 한다. 두툼한 입술에서 욕정欲情을 도려내고 정화水淨化水로 뱀 같은 눈언저리를 닦아내야겠다. 모가지의 길이가 몇 치쯤 아쉽다. 송곳으로 찔러보아도 피가 솟아나올 것 같지 않다.

전신이 니승尼僧이 아니라 해도 좋다. 전신이 수녀修女가 아니라 해도 좋다. 지금은 호적戶籍에 올라 있지 않아도, 지금은 이부종사二夫從事할지어도, 진흙을 씌워서 나의 노실爐室에 화장火葬하면 그 어느 것은 회개승화

悔改昇華하여 천사天使처럼 나타나는 실존實存을 나는 어루만진다.*

　권진규는 작품이 완성되면 똑같이 한 점을 더 만들어 꼭 모델에게 주었다고 한다. 작가가 할 수 있는 최선의 애정 표현이 그것이었으리라. 나는 그 모델들이 권진규 인생의 '미인'이었다고 생각한다. 미인의 손을 꼭 잡았으나, 번번이 한 발 물러나며 놓쳐버렸던 슬픈 사람. 그가 권진규였다고 생각한다.

　　어느 해 봄, 이국異國의 하늘 아래서 다시 만날 때까지를 기약하던 그 사람이 어느 해 가을에 바보 소리와 함께 흐느껴 사라져 갔고 이제 오늘은 필부고자匹夫孤子로 진흙 속에 묻혀 있다.*

　1968년 어느 날, 일본으로 간 권진규는 전처와의 재회를 "여자는 원래 그렇게 차가운가"라며 눈물로 기록했다. 그리고 화가는 도모와 자신을 표현한 「재회」라는 작품을 만들었다. 아내와 다시 만날 것을 믿어 의심치 않았던 것이다. 그러나 시간은 인연을 끊어놓았고 두 사람은 예전처럼 함께할 수 없었다. 도모는 그의 예전 작품은 따스했으나 한국에 돌아가 만든 작품은 고독했다고 이야기한 바 있다. 슬프고 슬프도다, 처연凄然한 한 남자여! 권진규는 계속해서 사랑할 미인을 찾았으나 번번이 실패했다. 마지막까지 열렬히 사랑했던 '최후의 천사' 수도여자사범학교

• 최열, 『권진규』(마로니에북스, 2011)

제자 김정제와도 연을 맺을 수 없었다.

더없이 아름다운 사람의 흔적

사람은 사랑 없이 살 수 없다. 어떤 모양의 사랑이어도 사람에게는 사랑이 생명줄이다. 가장 절실한 것이 끝까지 와주지 않는 슬픔은, 채워지지 않는 공허는 인간에게 대개 일상이다. 그것이 사랑에 목맨 인간의 삶이다. 안타깝게도 그는 지쳤다. 무겁고 탁한 사랑의 공허를 견디기에 권진규는 연약했다. 너무 오랫동안 사랑에 깊이 상처 입어 곪아버렸다. 사랑을 허락해주지 않는 신과 세상에 권진규는 깊이 슬퍼한 사람이었다.

1973년 4월 23일, 권진규는 핵물리학자 박혜일 교수에게 엽서를 보냈다. 외로웠다. "나의 인생에 있어서 최후에 만난 힘이 되는 분이었습니다"라고 썼다. '최후'라는 단어를 쓸 때의 마음가짐은 어떨까, 참 조심스럽다. 모든 것이 완벽하게 끝나는 시점에야 쓰는 단어이기에. 지금 이 단어를 꼭 써야 하는 시기인지 여러 번 고민하고, 설령 그렇다 하더라도 마지막 끝을 미루기만 하고 싶어 두려움으로 자제한다. 슬프게도 권진규는 마지막 사랑을 놓치는 것을 견딜 수 없어서 최후를 맞았다.

> 고독이란 말처럼 진부한 말도 없다. 그러나 때때로 그것을 쓰지 않으면 안 될 경우가 있다. 바로 조각가 권진규를 두고 하는 말이다. 그의 마지막 행위도 이 바깥과의 단절을 고수하기 위한 몸부림으로 해석할 수 있다.
> _오광수, 『공간』(1973년 5월호)

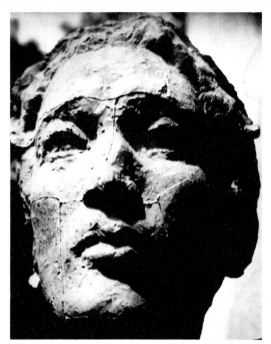

權鎮圭

Kwon Jin Kyu 七月十一日──二十日（日・休）

彫刻展（テラコッタ）

日本橋画廊

中央区日本橋通 3 - 1 TEL : 271 - 5995, 8626

1968년 니혼바시 화랑 <권진규 조각전(權鎭圭 彫刻展)> 리플릿 표지

어쩌면 좋은가, 왜 이렇게 아픈가. 누구에게나 외로운 것이 삶인가 보다. 사랑하는 미인 하나 품기가 이토록 어려운 것이 삶인가 보다. 손끝이 닿는 데마다 미인을 빚어냈던 권진규도 번번이 사랑을 놓치고 고독이 치달아 괴로워했다. 절절한 사랑은 대개 닿을 수 없는 곳에 있다. 오랫동안 찾고 또 기다려도 끝끝내 싸늘하다면 이번 생은 너무 억울하려나…… 슬픈 이것이 생의 민낯이다.

권진규 같은 천재에게도 삶은 서럽고 고독한 것인가보다. 그토록 미인을 갈구하면서 고독했던 그를 생각하면 슬퍼진다. 그의 한철 머무른 사랑의 흔적, 그가 남긴 미인들을 보면 더없이 아름다워서 가슴이 무너진다.

삶의 태도를
결정하라고 들볶는 무엇

○

"그러나 이 마음은 언제까지
단호할 수 있을까."

최근 큰 지출을 해버리는 바람에 긴축재정을 실시하고 있다. 몇 년간의 상환 계획을 세우고 꼼꼼히 가계부를 쓰며 한 달을 단정하게 산다. 부모님이 부유해서 도움을 받을 수 있는 사람들은, 연봉이 높은 전문직이라서 생활을 크게 고민하지 않아도 되는 사람들은 얼마나 좋을까. 욕망을 다스릴 필요가 없는 사람들은 얼마나 편안할까. 오늘만 생각하고 이것저것 지르며 살고 싶지만, 언제까지 벌 수 있을지 몰라서 또 얼마나 오래 못 벌게 될지 몰라서 그렇게 할 수가 없다. 대부분 나와 사정이 비슷할 것이다.

　꿈꾸는 생활과 발 붙이고 있는 현실과의 간극 때문에 사람을 슬프게 만드는 단어가 있다. 언제부터인가 '먹고사니즘'이라는 단어가 심심치 않게 쓰인다. 이 말을 입술에 올리며 뜨거운 것이 치달아 오르지 않는 사람이 몇이나 있을까. 먹고사니즘 앞에서 많은 사람들이 자존심을 버린다. 시간도 양보한다. 당연한 권리 앞에서도 입술을 깨물며 참는다. 내일에 대한 두려움 때문에 한 발짝 뒤로 물러난다. 삼포세대, 오포세대를

부를 필요도 없다. 저성장 불경기의 시대, 게다가 고령화시대가 이미 도래했다. 현실은 40~50대에 제2의 직업을 찾아야 한다는데 인공지능의 득세로 일자리는 줄어든다고 하고, 우리는 100세를 훌쩍 넘어 산다고 하니 생계를 위해서도 가능한 한 오래 일해야 한다는 얘기다. 위기는 피부를 따끔따끔 찌른다. 어쩔 수 없이 사람들 대부분은 돈 앞에서 작아진다. 물론 오늘날의 대한민국 이야기만은 아니다.

누가 권력을 쥐었나

17세기 자본주의가 발달한 네덜란드 경제·문화의 황금기에 유딧 레이스터르Judith Leyster, 1609~60는 독보적인 존재였다. 그녀는 요하네스 페르메이르와 동시대에 살았다. 활달하고 대담한 그림에 있어서는 독보적이었던 데다 희귀했던 여성 화가이니, 당시에는 델프트의 페르메이르보다 하를럼의 레이스터르가 더 유명했을 것이다. 화가는 최초로 길드에 정식 가입한 여성 마스터로 알려져 있다. 초기 여성 화가들은 대개 화가인 아버지의 보조로, 이름 없이 골방에서 활동하는 일이 많았으니 레이스터르는 운이 좋은 경우다.

화가는 맥주공장을 운영하는 집안(혹은 재단사 집안이라고도 한다)의 여덟번째 딸이었다. 일찍이 재능을 감출 수가 없었던지, 당대 유명한 초상화가 프란스 피터르스 더흐레버르의 도제로 들어가 실력을 인정받았다. 스무 살 되던 해에는 자신의 이름인 '레이스터르'로 작품을 발표하면서 세상에 널리 알려진다. 화가는 당시 네덜란드에서 렘브란트에 비

견할 만한 거장 프란스 할스의 제자로 들어갔다. 이미 대담하기로 유명했던 유딧 레이스터르의 그림에서 할스의 활달함까지 드러나자 사람들은 작가의 작품에서 눈을 뗄 수가 없었다. 일상에 도덕적 풍자를 담아내는 그림은 화가의 전매특허였고, 프로테스탄트 문화를 가진 네덜란드에서 인기를 얻었다.

1633년의 일이다. 스물네 살의 레이스터르는 성 루카 길드의 정회원이 됨으로써 독립 공방을 열었고, 작품을 판매할 정식 루트를 확보하게 된다. 게다가 마스터가 되어 제자를 두면서 레이스터르는 최초로 남자 제자 셋을 둔 여성 화가로 미술사에 기록되었다. 이때부터 프란스 할스와의 갈등이 시작되었다. 할스는 레이스터르의 제자가 탐났다. 정말 제자의 실력이 좋았는지 레이스터르를 골탕 먹이고 싶었는지는 알 수 없다. 세 제자 중 둘은 할스에게로 갔다(하나라는 이야기도 있다). 이건 불공정거래다. 레이스터르는 지지 않았다. 악착같이 할스를 고소했고 곧이어 승소했다. 여러 에피소드를 보아하니 레이스터르는 성공을 위해서라면 무엇이든 했을 기질을 지니고 있었다. 그녀라면 기회를 빼앗기는 일은 도무지 견디지 못했을 것이다.

17세기 네덜란드에서는 일상의 평범한 순간을 포착한 풍속화가 인기를 누렸다. 그중 남녀간 애정행각을 그린 그림은 소소한 주제마다 사랑받았다. 당시 풍속화가라면 누구나 한 번쯤 손댔음직한 주제가 속칭 '부적절한 제안', 젊은 여자와 그녀를 돈으로 유혹하는 남자의 그림이었다. 남녀 관계는 공식대로 되지 않아서 언제나 흥미진진하다. 그러다보니 남녀의 마음이 서로를 향하지 않는다면 누군가가 억지로 마음을

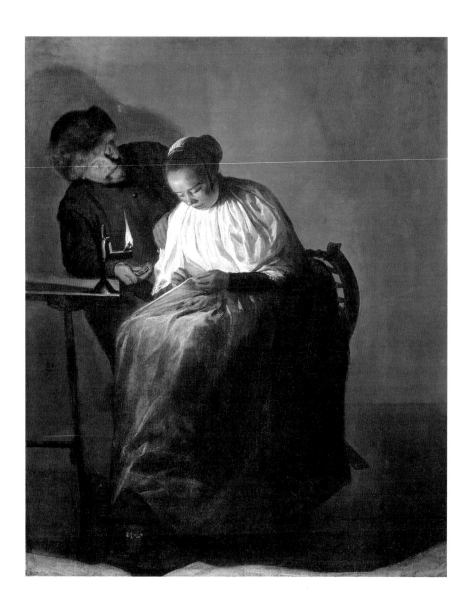

유딧 레이스터르, 「제안」,
패널에 유채, 31×24cm, 1631, 헤이그 마우리츠하이스 미술관

당겨 잇기도 한다. 뚜쟁이가 남녀를 적극 연결하기도 한다. 돈이라면 무엇이든 할 수 있는 것 아니냐는 자신감이 전부인 남자와 돈이라면 무엇이든 할 수밖에 없는 간절한 여자는 그림 안에서 우스꽝스럽고 헤프게 표현된다. '웃픈' 인간의 삶이다. 무엇보다 금전 권력과 성 권력이 적나라하게 드러난 주제이기도 하다.

1631년, 스물두 살의 유딧 레이스터르는 「제안」이라는 작품을 남긴다. 그녀가 남긴 작품은 이전 남자 화가들이 만든 작품과는 사뭇 달랐다. 작품의 제목 앞에는 '부적절한' 대신에 '거절당한'이 생략되었다고 해도 틀리지 않으리라. 여성주의 미술사에서 레이스터르의 「제안」은 여성의 몸을 성애의 대상으로 소비하고 돈으로 환산하는 남성의 시선과 대조를 이루며 여성의 주체와 결단을 강조하는 여성 시선의 작품으로 평가된다. 그림에서 눈에 띄는 것은 호롱불 바로 아래에서 번쩍거리는 금화다. 음흉한 남자의 얼굴과 그 뒤로 짙게 드리운 그림자가 시선을 잡는다. 조르주 드라투르의 촛불만큼은 아니지만 강한 빛과 어둠의 대비가 돋보이며 카라바조의 테네브리즘tenebrism, 즉 격렬한 명암 대조를 통해 극적인 효과를 내는 회화 표현의 영향이 드러난다. 도전 넘치는 레이스터르는 명암 대비에 관심이 많았고, 밤마다 양초 램프를 켜놓고 그림을 그렸다고 한다.

그림 속 여자는 가난하다. 장식 없는 머리와 허름한 옷은 그녀의 처지를 감추지 못한다. 그러나 그녀는 꼿꼿하고 단정하다. 바늘을 잡은 성실한 손은 야무지고 재빠르다. 여자는 푼돈이라도 벌려고 삯바느질을 하지만, 큰돈을 쉽게 얻으려 마음을 팔고 싶지 않다. 돈 때문에 원치 않는

애정 관계를 맺어야 했던 가난한 여자들을 이미 수없이 목격했으므로.

남자는 흑심을 품었다. 남자가 내민 금화는 적지 않다. 딱 보아도 적지 않은 금화가 여자의 시야에도 들어왔을 터. 그러나 여자는 남자 쪽을 쳐다보지도 않고 꼿꼿이 자신의 일을 한다. 남자는 슬그머니 왼손을 여자의 어깨에 얹으며 강권하지만 여자는 힘써 꼿꼿이 몸을 세운다. 여자가 딛고 있는 발 난로는 성적 함의를 품고 있다. 여자에게 마음을 정한 남자가 있음을 상징한다. 단단히 모은 두 발은 돈 때문에 마음을 팔지 않겠다고 몇 번이고 결심하는 것 같다.

그러나 이 마음은 언제까지 단호할 수 있을까. 나는 「제안」의 여자가 조금 걱정된다. 여자는 굳건히 버티고 있지만 마음 안쪽에는 약간씩 균열이 일 것이다. 레이스터르가 살았던 프로테스탄트 사회에서 돈은 유일신이 적대시하는 작은 귀신과 동일시되었다. 돈은 전능한 신이 인간에게 결코 주지 않는 힘을 주기 때문이었다. '맘몬mammon'이라 불리는 탐욕의 화신은 인간에게 재물을 탐하지만 현세의 전능함을 누릴 수 있다고 유혹한다. 때문에 네덜란드 사회는 재물에 대한 탐욕을 조심할 것을 강조했다. 구원은 돈을 다루고 절제하는 데 있다 했으며, 마음이 돈에 매몰되면 전능자의 은총을 받을 수 없게 된다 믿었다. 슬프게도 그게 어디 이론처럼 되는가. 신의 구원은 죽음 이후의 일이고 맘몬의 유혹은 현재의 일인 걸. 생활하는 인간은 맘몬의 영향력을 온전히 거절하지 못한다. 맘몬의 유혹에 흔들리지 않는 인간은 없다. 인간이기에, 때때로 돈 앞에 무릎을 꿇을 수도 있는 것이다.

　　인간은 돈 앞에 연약한 존재다. 10년지기 친구가 자랑하던 3등 당첨 로또를 낚아채 도망간 사람도 있지 않았던가. 우정을 저버릴 만큼 몇 천 만원의 돈은 그에게 절실했다. 생생하게 떠오른다. 미스코리아처럼 예쁜 친구 하나가 1년에 몇 천을 준다는 스폰서 제안을 받았다고 울음을 터트린 날을. 생생하게 실감했다. 병석에 누운 부모와 취업을 준비하는 동생 때문에 밤낮으로 일하던 그녀의 고된 삶의 무게와 죽음처럼 달콤한 유혹을.

　　다시 그림을 바라보자. 바느질하는 여자의 꼿꼿함 안에 담긴 아련한 떨림을 느껴보라. 여자는 남자의 유혹에 넘어가지 않았을 것이다. 그러나 순간 흔들리는 자신에게 실망해서 괴로웠을지도 모른다. 자신을 들볶았을 것이다. 마음을 팔지는 않더라도 돈 앞에 흔들렸던 순간들이 떠올라 비참한 심정을 느꼈을 것이다. 여자는 삯바느질을 하면서도 여

유딧 레이스터르, 「제안」 부분

러 번 작아졌을 것이다. 푼돈이라도 더 벌려고 눈치를 보는 순간들이 떠오를 때 인간은 부끄럽다. 번번이 내게 손 내미는 가족들에게 쩨쩨해질 때 인간은 괴롭다. 사랑하는 이에게 쉽게 너그럽지 못한 자신이 싫다. 나날이 생활은 팍팍하고 돈 앞에 날것으로 설 기회가 많아진다. 끝까지 여자는 자신을 팔지 않았겠지만 마음은 너덜너덜해졌을 것이다.

돈만큼 내 삶의 태도를 결정하라고 들볶는 것이 없다. 돈이 중요하지 않다고 말할 수 있는 사람들은 돈 앞에서 가늘게 떨리는 자존심의 무게를 재지 않아도 되었던 이들이다. 살아보면 안다. 계급장 다 떼고 동일 선상에 선 인간이 같은 시간과 노력을 투자해도 열매는 다르다. 하물며 넉넉한 돈과 든든한 배경이 있는 삶은 얼마나 큰 성과를 얻을까. 그래서 고대 그리스의 플라톤부터 21세기 토마 피케티까지 수많은 학자가 부의 문제를 고민하지 않았던가.

한편 운은 삶의 기쁨과 허무를 결정한다. 운은 타이밍의 옷을 입고 찾아오는 법이다. 행운이 찾아올 때까지 버틸 수 있는 유일한 버팀목은 안정이다. 생활이 안정될수록 오래 기다릴 수 있다. 정말로 돈은 중요하다. 그걸 좀 일찍 알았다면 좋았을 걸, 좀더 답이 있는 진로를 찾았을지도 모른다. 어른들이 추천하는 잘 나가는 직업을 선택했을지도 모른다. 물론 그것을 몰라도 좋으니 모른 채 내내 살았으면 훨씬 더 좋았겠다. 나는 오늘도 맘몬에게 들볶이지만 이번에도 잘 외면할 수 있으면 좋겠다. 누군가가 맘몬에게 패배해도 내게는 비난할 자격이 없음을 상기한다. 인간은 연약해서 작은 선택이 더 귀하고, 연약하기 때문에 한 번 더 용서받을 수 있는 존재다.

생을 감내하는 사람

○

"위로는 말로 오는 것이 아니라
인생으로 온다."

잠깐 마주친 눈빛이었는데, 잠깐 스쳐간 체취뿐이었는데도 그 사람의 인생이 한순간에 훅 밀려들 때가 있다. 나는 사람을 색채나 분위기로 받아들인다. 한 사람에게서 '기운'을 읽어내는 일은 언제나 눈물겹다. 아름다움의 영역에서 사람에게는 외모보다 더 절대적인 것이 있다. 신의 선물이라는 카리스마, 그를 감싸는 분위기다.

애잔한 분위기가 넘치는 그웬 존Gwen John, 1876~1939의 자화상을 볼 때마다 나는 캔버스의 두께를 한참 벗어난 슬픔의 깊이를 재곤 한다. 손을 내밀어 화면을 만져보고 싶을 만큼 눈빛은 애절하다. 슬픔을 아는 인간이 얼마나 고결하고 따뜻한 존재인지 번번이 실감한다. 그웬 존은 눈물 빛이 나는 사람, 그녀는 내게 꼭 그런 사람이다. 그웬 존의 인물화에는 생을 감내하는 한 사람의 표정이 고스란히 드러난다. 그녀가 그려낸 그림 속 여자들은 생이 얼마나 가시투성이인지 너무 잘 아는 것 같아서 가능한 한 움직이지 않으려는 것처럼 보인다.

그웬 존, 「자화상」,
종이에 검정 분필, 27×22.1cm, 1907~09년경, 워싱턴 D.C. 국립미술관

부자父子로 이어진 화가 가족은 여럿이지만, 남매 화가의 대명사로 존John 가족을 꼽아본다. 그웬 존과 오거스터스 존의 얘기다. 어머니의 예술적 재능을 이어받은 두 남매는 함께 슬레이드 미술학교에 다녔다. 그웬 존은 동생 오거스터스 존의 유명세에 가려 활동기에 드러나지 못했으나, 짧은 생애 꾸준한 노력으로 그림을 계속한다. 보헤미안 기질의 동생은 어디서나 앞에 나서기를 주저하지 않았으며, 다혈질의 성격으로 미술계를 장악하곤 했다. 반면 지극히 내성적이었던 그웬 존은 구석에 숨기를 좋아했으며 세상에 드러나기를 원하지 않았다. 자칫 기분이 상하거나 손해를 보더라도 조용히 참고 넘기는 사람이었다. 자연스레 세상을 관찰하고 소묘하기를 즐겼고, 고요히 관조한 인물과 풍경을 꼼꼼한 붓질로 천천히 화폭에 옮겼다.

이 참한 영국 여성 화가는 예술의 도시, 파리로 건너가 당시 유명세를 떨치던 제임스 휘슬러에게서 회화를 배웠고, 신진 화가였던 피카소, 마티스와 조각가 브랑쿠시를 만났다. 이후 고국인 영국에 돌아와 잠시 머물다가 2차 도불한 1904년, 파리에 정착하면서 본격적인 화가 생활을 시작했다. 그러나 그때나 지금이나 무명 화가가 그것도 여자 홀로 먹고살기 어려운 것은 당연했다. 그웬은 생활고를 견디다 못해 일을 찾다가 화가들의 모델로 활동했다. 나중에는 로댕의 비서였던 시인 라이너 마리아 릴케와도 잔잔히 교유했다.

1906년, 스물여덟 살인 그웬 존에게 어쩌면 비극일지도 모를 만남이 성사되었다. 로댕이라는 조각의 거장을 만나면서 조용하던 그녀의

인생이 흔들리기 시작한 것이다. 처음에는 그의 모델이자 통역가였지만 그 어떤 여자도 '모델 킬러'였던 로댕의 마수를 피해갈 수 없었다. 그웬은 로댕에게 사랑으로 복종했다. 남자는 진심이 아니었을지도 모른다. 그러나 그웬은 진심 이외에 그 어떤 것도 쓸 수 없는 여자였다.

> 존경하는 나의 거장, 나의 사랑하는 선생님, 저는 안개 속에서 행복하기 그지없었습니다. 특히 역에서 하신 당신의 마지막 말, '무슨 말인지 아시지요?'라 하신 말씀에 저는 꿈결을 걷는 듯했습니다. 선생님은 제 전부이십니다. 제 사랑, 재물, 가족 아니 제 모든 것입니다. 선생님을 부담스럽게 하고 싶지 않습니다. 설령 질투심에 재가 될 것 같고 절망으로 몸부림을 치는 한이 있어도 당신을 거스르고 싶지 않습니다. 사랑은 기꺼이 저를 어질고 순하게 만드나봅니다.
> _그웬 존이 로댕에게 쓴 1906년경 편지에서

그웬은 로댕이 자신을 버린 이후에도 원망을 드러내지 않았다. 그저 모든 것을 받아들이고 모든 비참을 감내했다. 자칫 스토킹으로 오해를 살 수도 있을 만큼 그에 대한 생각으로 하루하루를 보냈다. 어떤 날은 하루에 두 번에서 세 번까지 매일 고통스러운 마음을 담은 편지를 썼다. 하지만 2000통 가까운 편지를 쓰면서도 그웬은 한 통도 부치지 못할 정도로 로댕을 배려했다. 두 사람의 잔인한 관계는 로댕이 1917년에 사망할 때까지 근근이 이어진다. 말 한마디조차 이어지지 못하는 숨 막히는 10년이었다. 그러나 가질 수 없더라도 진실하게 사랑하는 것, 그것이 진

정 그웬이 바랐던 것이 아니었나 싶다. 김훈의 말처럼 "닿을 수 없고, 품을 수 없고, 만져지지 않는, 불러지지 않는, 건널 수 없는, 다가오지 않는" 모든 것이 사랑이다. 사랑은 세상의 모든 모습으로 존재한다. 그웬의 사랑이 길고 외로운 모습이었을 뿐. 비록 로댕의 행동이 잔인할지라도 그웬은 끝까지 가보고 싶었을 것이다. 자기가 사랑하기로 결정한 남자가 비열하다는 것을 알고 있었기에, 그래도 어쩌지 못하고 사랑해버려서, 처음부터 그를 온전하게 감내하기로 결정했기에, 자신의 사랑을 귀하게 두기 위해 끝까지 로댕을 배려하는 것이 그웬의 사랑이었다고 믿는다.

아름다운 언어로 당신에게 편지를 쓸 수 없어 참 슬픕니다. 때때로 저는 언제나 소외되는 것 같아요. 침묵하는 새처럼 말 한마디 못하면서 사랑받으려 애쓰지도 못하는 그런 가난한 영혼처럼요. 언젠가는 선생님의 마음을 얻을 만한 아름다운 말을 찾아내고 싶습니다. 그때는 선생님 곁에 자주 머물고 싶지만… 허나 나는 그 말들을 결코 찾을 수 없겠지요.
_그웬 존이 로댕에게 쓴 1906년경 편지에서

그웬은 사랑만 감내한 것이 아니었다. 생활도 즐거움도 욕망도 모두 감내했다. 화가는 1913년, 로마 가톨릭교회의 신자가 되었다. 뫼동 지역으로 옮겨가 외부와의 관계를 끊고 은둔했다. '내면의 생에 대한 욕망'만을 남기고 모두 참아냈다. 세상의 유명세도 감히 원하지 않았다. 좋은 그림을 그렸지만 그림에 집중하려면 매우 긴 시간과 고요한 정신이 필요했기에 전시를 여는 것은 꿈꾸기 어려웠다.

그러나 누이의 그림이 얼마나 깊이가 넘치는지 알고 있는 동생은 애가 탔다. 비록 여러 가지 사정으로 가까이 지내지는 않았지만 동생은 누이의 그림만큼은 잊지 않았다. 오거스터스 존은 "오십 년 후에 나는 그 웬 존의 동생으로 알려질 것입니다"라고 말할 정도로 세상에 드러나지 못한 누이의 재능을 한탄했다. 1919년, 살롱 도톤에서 그웬 존의 그림이 전시된다. 1926년에는 뉴체닐 갤러리에서 개인전도 열린다. 화가가 오래오래 품었던 것들이 조금씩 열리기 시작한 것이다. 그러나 같은 해 오랜 위로가 되어준 친구 릴케가 세상을 등지고 그웬 존은 더 큰 슬픔을 품어야 했다. 이제는 그림을 그리기 쉽지 않았다. 천천히 마음을 다잡아야 했다. 1933년까지 그웬 존은 붓을 놓지 않았으나 고독한 인생을 견뎌온 연약한 몸이 무너져가고 있었다.

고요한 분위기가 가라앉을 때

화가는 같은 모델을 같은 자리에서 여러 번 되풀이해 그렸다. 자신과 비슷한 모양으로 살아왔던 그녀들이 어느 순간 드러내는 생의 감각을 찾고 싶은 것처럼, 깊숙이 가라앉은 침잠된 붓질로 어루만지려는 것처럼. 그녀들은 마치 퇴색한 바위처럼 서거나 앉아 있다. 그림은 조용하다. 고요함이 생의 가시에서 그녀들을 보호한다. 묵묵히 모든 것을 겪어온 그녀들의 지혜다. 상처를 핥아내는 고요다.

그런데 정말 모르겠다. 왜 미련할 정도로 생을 감내한 사람의 눈빛이, 몸짓이, 표정이 그렇게 위로가 되는 건지. 왜 그냥 바라보는 것만으

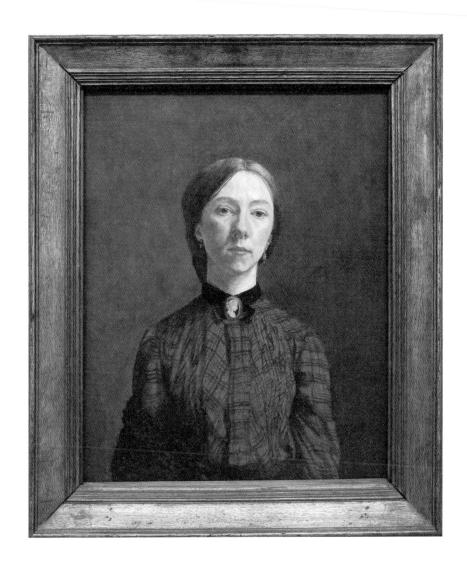

그웬 존, 「자화상」,
캔버스에 유채, 44.8×34.9cm, 1902, 런던 테이트 브리튼

로 가슴에 들어박히는지. 특히 그웬 존의 자화상은 어느 것 하나 그렇지 않은 것이 없다. 욕망 하나 없이 침잠된 고요한 얼굴과 표정은 생의 모순을 어느 순간 이해해버린 드넓은 사람의 인생을 말한다. 소설가 김애란은 이러한 눈빛과 표정에 대해, 이 애달픈 분위기에 대해 정확하게 서술한다.

> 강의를 마치고 돌아올 때 종종 버스 창문에 얼비친 내 얼굴을 바라봤다. 그럴 땐 '과거'가 지나가고 사라지는 게 아니라 차오르고 새어나오는 거란 생각이 들었다. 살면서 나를 지나간 사람, 내가 경험한 시간, 감내한 감정 들이 지금 내 눈빛에 관여하고, 인상에 참여한다는 느낌을 받았다. 그것은 결코 사라지지 않고 표정의 양식으로, 분위기의 형태로 남아 내장 깊숙한 곳에서 공기처럼 배어 나왔다. 어떤 사건 후 뭔가 간명하게 정리할 수 없는 감정을 불만족스럽게 요약하고 나면 특히 그랬다. '그 일' 이후 나는 내 인상이 미묘하게 바뀐 걸 알았다. 그럴 땐 정말 내가 내 과거를 '먹었다'는 생각이 들었다. 그 소화는, 배치는 지금도 진행중이었다.
> _김애란, 「풍경의 쓸모」(『바깥은 여름』, 문학동네, 2016)

그림 한 장에 그 사람의 인생이 분초마다 스며 있다. 김애란의 마음이 그웬 존의 그림 앞에 선다면 나와 같은 모양을 하리라 믿는다. 그웬의 그림이 아름다워서 이렇게 고백하고 싶다. 저 표정과 저 얼굴을 얻고 싶다고. 저렇게 넓고 깊고 고결한 사람이 되고 싶다고. 그러나 곧 철회한다. 감히 그러한 대가를 치를 자신이 없다고 고개를 젓는다.

그웬은 1939년 파리의 디에페 시립병원에서 고독한 죽음을 맞았다. 사인死因은 아사餓死였다고 한다. 그웬 존의 그림은 그녀의 성품처럼 꾸준히 사랑받는다. 그녀처럼 비밀스러웠던 그림도 있었다. 화가의 그림 일부는 60여 년이 지나 미국의 한 대학 도서관 서고에서 우연히 발견된다. 23장의 수채화는 켜켜이 쌓인 먼지 가운데 잠자고 있다가 다시 피어오른다. 그림마저도 긴긴 세월을 감내하였다니 실로 그웬 존다운 허스토리herstory다. 위로는 말로 오는 것이 아니라 인생으로 온다. 생을 견디는 사람에게 유일한 위로는 생을 먼저 견뎌왔던 사람에게서 온다. 그웬 존의 그림에서 눈물 색이 보이는 것은 그녀가 수많은 눈물을 참았기 때문이다. 눈물을 참았던 경험이 있는 사람이라면 그웬 존을 그냥 지나칠 수 없다. 한 방울 이상의 위로를 얻고야 이 그림을 지나갈 수 있다.

생을 감내할 줄 아는 사람은 존재가 감동이 된다. 세상이 그를 찾아내고야 만다. 위로가 필요하지 않은 사람은 단 한 명도 없으므로, 세상이 간절히 원하는 사람이 바로 일생을 견뎌온 그이므로. 여기 바로 그런 사람이 있다. 그웬 존은 그림으로 말을 전한다. "조용히 홀로 아픔을 견디는 당신은 미련하지 않다"고, 여기 넓고 깊고 고요한 한 화가가 우리에게 그리 말하고 있다.

인형뽑기방에는
외로운 사람들이 모인다

○

"여기 안 외로운 사람 있나요?"

"야! 밥 먹을 돈으로 인형을 뽑으면 어떡해.""그냥, 삼각 김밥 먹으면 되지.""그래도 밥 먹지.""괜찮아, 인형을 두 개나 뽑았잖아."

버스 정류장에서 어린 친구들의 대화가 들렸다. 작년부터 대학가에 위치한 학원을 꾸준히 다니고 있는데 젊고 활기찬 대학가는 시대의 유행을 가장 빨리 따라간다. 닭강정집, 치킨집을 거쳐 카스테라집, 오믈렛집, 핫도그집까지 가장 '핫'하다는 가게들은 재빨리 대학가에 자리잡는다. 번화한 지역의 가게를 둘러보면 젊은이들의 최신 트렌드를 알 수 있다. 그렇게 몇 년간 음식점이 변하는 것만 보다가 특이한 것을 발견했다. 먹을거리 대신에 놀거리가 등장한 것이다. 그중에서 가장 특이해 보이는 것은 '인형뽑기방'이다. '뽀바방' 혹은 '뽑기뽑기' 같은 상호명이 이제는 낯설지 않다. 젊은이들은 인형뽑기 기계 앞에서 환호성을 지르기도 하고, 양팔 가득 인형을 안고 나오기도 한다. 거리를 지나다니며 배낭에 주렁주렁 인형을 매단 학생들을 보면 그 환성과 표정이 떠올라 슬쩍

웃음이 난다.

뽑기방을 다룬 신문 기사도 읽었다. 골목마다 뽑기방이 우후죽순으로 늘어나고 있다고, 불황에 딱 맞는 저렴한 기분 전환용 취미라며 적은 금액에 만족감을 줄 수 있는 심리효과를 준다고 했다. 한편으로 뽑기기계에 쓰는 인형이 불량이라는 고발 기사도 있다. 월 2000만원의 매출을 올린 점주가 있다는 믿을 수 없는 기사도 있다. 그러나 매스컴에서 뭐라고 이야기하든 뽑기방에 가득한 사람들의 표정에서 나는 다른 사연을 읽는다.

인형뽑기방에는 외로운 사람들이 모인다. 현대인을 끝없이 괴롭히는 감정이 있다면 외로움이 아닐까. 어느덧 고전이 되어버린 매슬로의 욕구 단계표가 떠오른다. 1단계인 생리적 욕구, 배고픔이나 수면욕이 충족되면 2단계 안전의 욕구, 3단계 소속 및 애정의 욕구, 4단계 존경의 욕구를 지나 최종적으로 5단계인 자아실현의 욕구로 올라간다고 그는 주장했다. 그러나 이제는 생리 욕구 안에 애정의 욕구가 포함되는 시대가 되었다. 세상이 달라져 밥 굶는 사람은 드물지만 감정은 더욱 선명해졌다. 배가 고파도 외로움을 느끼는 것이 사람이다. 심지어는 등 따숩고 배불러도 외롭다. 밥 대신 인형뽑기를 선택한다는 것은 비합리적인 행동이다. 외로움을 못 이기는 사람 마음이 연약하다는 걸 실감한다.

애정을 담아 그려내다

여기 수많은 인형에게 둘러싸인 한 소녀를 그린 그림이 있다. 로

라 테리사 앨머태디마Laura Theresa Alma-Tadema, 1852~1909의 「티 파티Tea Party」에서도 외로움이 읽힌다. 소녀는 방 귀퉁이에 앉아 조르르 앉은 인형들을 물끄러미 바라본다. 아이의 발치에는 노란 머리를 한 인형이 인형 침대에서 잠을 청하고 있고 레이스는 그 위에 그늘을 드리운다. 벽에는 교육용 삽화와 어린아이가 그린 것이 역력한 그림들이 붙어 있다. 소녀에게 방은 비좁다. 어느새 훌쩍 자란 소녀는 과거를 떠올리며 인형 하나하나에 눈길을 주고 있다. 인형들과 이야기를 나누며 찻잔을 돌리던 순간을 추억한다. 소녀가 이 작은 방에 들어온 이유는 외로워서가 아닐까. 잠시 기뻤던 순간에 같이 있었던 인형처럼 만질 수 있는 대상에게 말을 건네고 싶어서가 아닐까.

화가는 로런스 앨머태디마의 두번째 부인이었다. 로라 테리사 엡스Laura Theresa Epps는 예술을 사랑하고 향유하는 의사 집안에서 태어난 귀한 집 딸이었다. 모든 양갓집 규수가 그렇듯 일찍이 음악 교육과 미술 교육을 받았다. 집에 오가던 지인 중에서는 포드 매독스 브라운 같은 유명 화가도 있었다. 생각해보라, 자연을 철저히 관찰하여 묘사하는 것을 기조로 하는 라파엘전파의 큰 어르신과 친분이 있었다니. 미래의 화가로서 완벽한 기본기를 갖출 수 있는 어린 시절이었으리라. 실제로 브라운은 로라 집안의 미술교사이기도 했다.

이미 명성 있는 화가였던 로런스 앨머태디마가 런던을 방문했을 때 포드 매독스 브라운의 주선으로 두 사람의 첫 만남의 이루어졌다. 로런스의 첫번째 아내 폴린이 천연두로 사망하고 반년이 조금 지난 후였다. 한참 어른이었던 로런스의 나이는 로라의 두 배였으나, 서른넷과 열

로라 테리사 앨머태디마, 「티 파티」,
캔버스에 유채, 121.9×91.4cm, 개인 소장

일곱의 나이 차이는 그들에게 큰 장애가 아니었다. 말이 잘 통했던 두 사람은 금방 가까워졌다. 일이 그렇게 되려고 했는지 곧이어 전쟁이 일어났다. 로런스 앨머태디마는 보불전쟁을 피해 안전한 런던으로 이주했고 두 사람은 사제지간이 되었다. 로라의 그림도 발전했지만 둘의 관계도 발전했다. 연인은 곧 미래를 약속했다. 로라의 부모는 기가 막혔다. 나이 차도 컸지만 로런스에게는 나이가 적지 않은 딸도 둘이나 있었기 때문이었다. 부모는 두 사람의 결혼을 반대했지만 확고한 두 사람을 막을 방법은 없었다. 그러나 결혼은 시간이 아니라 확신의 문제다. 두 사람이 함께 살기까지는 오랜 시간이 걸리지 않았다. 두 사람은 1871년 7월에 식을 올린다. 엡스 아가씨는 앨머태디마 부인이 되었다.

로라는 스물 남짓한 나이에 두 아이의 어머니가 된다. 각각 일곱 살과 네 살이었다. 로라는 전처가 남긴 아이들에게 마음을 활짝 열었다. 어색할 만도 한데 환하게 웃었다. 로런스 앨머태디마와 애나 앨머태디마는 낯설지만 새 어머니를 기꺼이 받아들인 듯했다. 「티 파티」의 성숙한 모델은 딸이 되어준 로런스 앨머태디마라고 하니……

두 사람은 나름 행복했다. 생활은 안정적이었다. 각자의 영역에서 화가로서도 크게 성장했다. 로런스 앨머태디마는 고대 역사화에서, 로라 앨머태디마는 가정생활과 일상화에서 명성을 얻었다. 서로는 화가로서도 연인으로서도 꼭 맞는 한짝이었다. 그러나 로런스 앨머태디마는 결국 또 외로워진다. 예순을 못 채운 나이에 로라 앨머태디마가 먼저 세상을 떠났고 슬퍼하던 로런스도 3년을 못 견디고 뒤이어 세상을 등졌다.

외로움은 쉽사리 해결되지 않는다. 어린 학생들에게 "요즘 뭐가 제일 힘드니?"라고 물을 때 가장 많이 나오는 대답은 "공부요"만큼 "외로워요"다. 스무 살 넘은 성인에게 같은 내용을 물었을 때도 "취업이요" 다음이 "외로움이죠"라는 대답이 돌아왔다. 서점을 장악하는 베스트셀러에서 외로움의 문제를 언급하지 않는 책이 드물며 기사나 온라인 댓글에서도 외로움의 문제를 읽을 수 있다. 노년으로 갈수록 아파서 서럽고 서러워서 더 외로울 것이다. 자식들의 결혼으로 가족이 된 두 할머니가 나오는 드라마의 한 장면에서 할머니 두 분이 노인 범죄가 나오는 뉴스를 보다가, "노인들이 외로워서 그러는 거야"라는 탄식을 내뱉는다. 어려도, 젊어도, 나이가 들어도 외롭다. 공부를 잘해도 외롭고 공부를 못해도 외롭다. 결혼을 해도 외롭고 안 해도 외롭다. 사회적으로 성공해도 외롭고 성공을 못해도 외롭다. 그걸 다 알면서도 사람들은 외로움을 피해보려 애를 쓴다.

뮤지컬 〈헤드윅〉을 대표하는 노래는 「The Origin of Love」이다. 기구한 어려움을 계속 겪으며 여기도 저기도 속하지 못하는 불완전한 헤드윅 로빈슨이 방황하는 노래. 주인공은 어느 날 엄마가 이런 이야기를 들려주었다며 노래한다. '오랜 옛날 춥고 어두운 어느 밤, 신들이 내린 잔인한 운명. 그건 슬픈 얘기 반쪽 되어 외로워진 우리 그 얘기'로 끝나는 노래. 처음부터 끝까지 플라톤의 『향연』이 떠오른다. 나는 이 뮤지컬의 주제가 '어디에도 속하지 못하는 이의 정체성 찾기'나 '사랑을 갈구하는 방황'보다는 '절박한 외로움'에 가깝다고 믿는다. 라이선스로 국

내 무대에서도 막을 올린 이 뮤지컬에서 헤드윅을 연기한 배우 조승우는 이 노래를 부르기 전 "왜 엄마는 그 어두운 밤 이 이야기를 들려주었을까, 나중에 자기는 기억도 못했으면서"라고 자문自問한다. 그리고 돌아온 자답自答은 외로움. "누구든 외롭지 않나요, 우린 다 외로워요." 들은 지 오래전이라 정확한 말은 다 잊었지만 마지막 말만큼은 끝까지 잊히지 않는다. "여기 안 외로운 사람 있나요?" 이 말은 내 안에 콕 박혀 나를 괴롭히기도 하고 위로하기도 하며 누군가를 따뜻한 눈으로 보게 한다.

사람들은 외로움을 극복하기 위해 최선을 다해 살아간다. 기쁨, 보람, 성취 등의 감정을 덧씌우며 외로움을 잊기 위해 노력한다. 인형뽑기의 작은 투자와 확실한 성취, 항상 곁에 두고 만질 수 있는 따뜻한 물질성은 짧은 시간을 들여 외로움을 오래 잊기에 안성맞춤이다. 그리고 무엇보다 인형은…… 품 안에 끌어안으며 잠시나마 온기가 머문다고 착각할 수 있다. 우리는 모두 외로운 사람들. 하루 더 따뜻하고 싶어서 지폐 몇 장을 투자한다. 간절하게 너무나도 간절하게 행운을 바란다.

내 안에는
전갈이 산다

○

"나는 주어진 운명을 거부한다."

여기 세상에서 가장 강인한 여성 하나가 서 있다. 오른손으로는 허리를 받치고 장갑 낀 왼손을 자신 있게 들어 보이면서 관람자를 빤히 바라본다. 이 그림에서 가장 눈에 띄는 것은 강인한 여성의 눈빛이다. 도발적이다. 여성의 눈을 피해 시선을 돌리면 장갑 사이로 위협적인 꼬리 하나를 발견할 수 있다. 저 구부러진 꼬리는 위험한 생물의 것이다. 여자의 옷은 전갈의 허리처럼 분절되었다. 전갈과 같은 바로 그 색채다. 숨어 있는 전갈과 그녀 자신은 떼려야 뗄 수 없는 사이인 것이다.

레오노르 피니Leonor Fini, 1907~96의 「전갈이 있는 자화상」은 조용하고 절제된 화면 가운데 약간의 충격을 유발한다. 레오노르 피니는 페미니즘 미술의 계보에서 빠질 수 없는 작가다. 그녀는 초현실주의를 기반으로 상징주의적 특성을 보이는 작가로서 꿈과 현실을 넘나드는 이세계異世界 가운데 신비한 에로스의 세계를 그려냈다. 특히 퇴폐적인 이미지와 신화 같은 강인한 여성 이미지, 성 에너지가 넘치는 여성상은 사회

레오노르 피니, 「전갈이 있는 자화상」,
캔버스에 유채, 92×73cm, 1938, 개인 소장

적으로 억압받는 성 역할에서 벗어나 강하고 자유로워지고자 하는 의지를 드러낸 것으로 보인다.

아르헨티나 출신의 레오노르 피니는 정식 미술 교육을 받지 않고 르네상스와 매너리즘, 고전주의 작품을 통해 그림을 독학했다. 해부학을 공부하려고 시체 보관실을 찾아갈 정도로 열정적이었다. 열일곱 살에 밀라노로 건너가 초상화 위주의 작품활동을 하면서 화가 경력을 쌓았다. 피니는 첫 전시회 직후인 1930년, 예술의 도시 파리로 떠났다. 그녀는 곧 파리 예술계의 여왕이 되었다. 앙드레 브르통, 막스 에른스트와 살바도르 달리 같은 초현실주의 그룹의 중심 인물들과 가까이 지내며 전시회에 함께했지만, 자신을 초현실주의 화가라고 여기지는 않았다. 오히려 앙드레 브르통이 초현실주의 그룹에 들어오라고 러브콜을 보냈으나 거절했다. 무의식 표현에서도 여성을 남성의 성적 예속물로 표현하는 초현실주의 그룹의 그림과 우월 의식에 반발했기 때문이다.

피니는 레오노라 캐링턴과 프리다 칼로 같은 여성 화가들과 연대 의식을 가지고 활동했다. 그 유명한 "나는 그 사람의 뮤즈가 될 시간이 없어요"라는 말이 캐링턴의 것이다. 1983년에 남성 초현실주의 화가들이 여성을 뮤즈로 보는 관점에 대해 어떻게 생각하느냐는 질문을 받은 그녀의 대답이다. 과연 끼리끼리 만난다. 그녀들은 모두 남자의 그림에 갇히기보다 자신이 직접 그림을 그리기를 원했다. 여성으로서 주체적인 삶을 살기를 갈구했고, 여성보다는 예술가로서 인정받기 원했던 이들이 한 시대에 만나게 되었다니 신기하다. 그들은 서로 깊은 우정을 나누었을 것이다. 피니는 가부장제를 거부하고 자유롭게 연애했다. 그녀에게

빠져 있던 당대 예술가 여럿은 피니가 영감의 원천임을 숨기지 않았다. 구혼자들이 수도 없었고 한 번은 결혼했지만 다시 자유로운 몸이 되어 열일곱 마리의 고양이들과 함께 살았다.

레오노르 피니의 모든 작품은 하나로 통한다. 여성의 자율성과 정체성이다. 그리고 그것을 위해서는 자신부터 강한 여성이 되어야 한다고 생각했다. "나는 내게 운명 지어진 인생과는 전혀 다른 인생을 살게 될 거라고 늘 생각했어요. 그런 인생을 살기 위해선 저항해야만 한다는 것도 아주 일찍부터 알고 있었습니다"라는 피니의 말은 그러한 의지를 숨김없이 보여준다.

내 안의 전갈을 찾다

「전갈이 있는 자화상」은 레오노르 피니의 잘 알려진 대표작과는 분위기가 많이 다르다. 채색이 강하고 주제가 도발적인 그림이 피니의 주특기라면 이 그림은 색채가 차분하고 단정하며 열기보다는 절제가 가득하다. 갈색빛이 감도는 화면은 바로크시대의 그림처럼 고전적인 느낌을 불러일으키고, 화면을 가득 채운 인물은 위엄을 드러낸다. 강렬한 눈빛은 관람자에게 '다칠 수 있으니 가까이 오지 말라'고 경고하는 듯하다. 이 그림을 그린 화가는 대단히 강하고 당당한 여성이다.

페미니스트 예술가 중에는 여성으로서 겪는 고통을 표현하는 작가도 있지만, 여성성의 강인함을 표현하는 작가도 있다. 레오노르 피니는 후자에 가깝다. 그녀는 자신의 고통을 드러내기보다 고통을 넘어선

레오노르 피니,
「전갈이 있는 자화상」 부분

강함을 발산하기를 즐겼다. 우리는 겉모습이 아무리 강해도 내면이 약한 사람을 강하다고 하지 않는다. 강한 사람은 누구든 내면에 강력한 힘을 품고 있다. 깊디깊은 비밀의 영역에는 인간의 가장 대단한 것들이 숨어 있다. 인간이란 복잡한 존재이므로, 한 사람 안에 바위 같은 단단함과 칼 같은 예리함과 전갈 같은 독함이 혼재되어 있다.

나는 레오노르 피니가 자기 안의 전갈을 정확히 직시했다고 생각한다. 그랬기에 일상의 사람들과 거리를 두면서 자신의 삶에 열중했던 게 아닐까. 피니는 매일 일정한 시간 성실하게 작업했다. 강렬한 에너지만큼 엄청난 양의 작품을 남겼다. 피니는 그림만 그리지 않았다. 화가의 재능과 열정은 손 뻗는 곳 어디에서든 발휘되었다. 발레와 오페라, 연극에도 조예가 깊어 의상, 포스터, 마스크를 디자인했으며, 무대 디자인에

서도 능력을 발휘했다. 직물을 디자인하고 향수병을 디자인했다. 보들레르의『악의 꽃』을 비롯한 다수의 책에 들어갈 삽화를 맡았으며, 잡지『하퍼스바자』의 표지를 그리기도 했다. 여성을 주인공으로 한 몇 편의 소설도 썼다. 그녀가 자신 안의 전갈을 마음대로 휘둘렀다면 회화 외에 그렇게 수많은 작업들을 할 수 없었을 것이다. 그림은 혼자 그릴 수 있지만 무대 디자인이나 제품 디자인, 의상 디자인 등은 홀로 할 수 있는 일이 아니기 때문이다.

가장 강한 사람은 자기 안의 전갈을 감출 수 있는 사람이 아닐까. 나는 단언한다. 세상에 100퍼센트 선한 사람은 없다고. 누구의 내면에나 날카로운 것이 있다. 인간 안의 위험함, 가장 강인하면서도 한편 못되고 잔인한 속성이다. 이 독성은 예상외로 강하고 파급력이 커서 자신과 타인을 쉽게 상처 입힌다. "나는 예민한 사람이라서 이런 내 성질을 잘 받아줄 무딘 사람을 찾아 결혼했어요"라고 말하는 건 무책임하다. 자신이 날카로운 사람이라면 누군가가 자신을 참아주는 걸 바라기보다 자신을 삼가는 것이 우선이다. 물론 자기 안의 전갈을 감추는 일은 자주 실패한다. 실망스러운 일의 연속이다.

언젠가 육신의 욕망을 끊어보겠다고 3일 밤낮 금식을 해봤지만 전혀 달라지지 않았다. 성서를 줄줄 외워도 하루만 지나면 똑같다. 몸소 로마서 8장을 다 외워본 후에 하는 얘기다. 플라톤의 대화편 몇 권을 필사해도 전혀 현명해지지 않는다. 맹자니 대학이니 중용이니 지혜를 얻는다는 동양고전을 내내 곱씹어봐야 자기만족일 뿐이다. 마음을 다스리려 명상이나 기도에 몰두해도 잠시뿐이다. 1년에 50~60권의 책을 읽어봐

도 여전히 내면은 실망스럽다. 내 악한 본성은 의지와 상관없이 유유히 활동하면서 스스로를, 그리고 곧 타인을 파괴하려 넘실거린다. 아이들을 가르친 지 20년이 넘었는데 그동안 나는 얼마나 어린 마음을 상처 입혔는가. 나이 먹고 성질이 죽어 조금 나아졌다는 지금도 이러한데 혈기 넘치는 시절에는 더 많이 그러했으리라. 마음 같아서는 지금이라도 한 명 한 명 만나서 진심으로 사과하고 싶다. 악한 내면을 떠올리면 부끄러워서 숨이 막힌다. 그러나 이 마음을 끝내 감당하는 이가 강한 사람이다. 꾸준히 자신을 의심하는 이가 강한 사람이다. 좀 괜찮은 줄 알았던 자기 마음에 실망하고 좌절하더라도 이를 어떻게든 정진해나가는 것, 한번 드러난 악독을 다시 붙잡고 밖으로 드러나지 않도록 삼가는 것. 그것이 강한 사람의 성실이다.

악할 수밖에 없는 본성과 다르게 살아가는 삶, 자신 안의 전갈에 저항하는 삶이 여기에 있다. 오늘 내 안의 전갈을 어떻게 감추어낼지 전략을 짜야 한다. 이 전갈에 깊게 물리지 않고 어떻게 잘 살아가야 할지 깊이 고민해야 한다. '내일도 오늘보다 나은 사람인 척' 열렬한 메소드 연기를 준비한다.

작은 심장,
다정한 마주침

○
"사람은 감동을 받으면
다시 일어설 수 있다."

부족한 에너지를 꼭 보충해야 하는 일요일, 좀더 자도 좋겠지만 매번 같은 시각에 일어난다. 먼저 집을 나서는 부모님과 동생을 잠결에 배웅하고 또 푹 자다가 아홉시 반쯤 되면 억지로 눈을 뜬다. TV프로그램「동물농장」을 보고 싶어서다. 동물 소리를 들으며 세수하고 외출 준비를 하고 밥을 먹다가 인간을 유난히 사랑하는 동물 이야기나 가엾은 동물들을 측은지심으로 살피는 사람 이야기가 나오면 그제야 소파에 앉아 TV를 본다.

주인에게 버림받은 고양이들에게 이불로 집을 만들어주고 사료를 챙겨주시는 아주머님, 갑자기 자기 집으로 뛰어들어온 강아지에 어리둥절하면서도 반려 가족으로 받아들이시는 어르신, 위험한 장소에 갇힌 고양이를 구조하기 위해 요청하는 사람도 있다. 사람에게 상처받았으나 사람으로 인해 치유받는 동물들의 이야기…… 심장에 닿는 그 따스함을 만나고 싶어서 굳이 일요일 아침 TV를 켠다.

헬렌 앨링엄, 「글로스터셔 위팅턴 코트의 계단」,
종이에 수채, 35.6×26.7cm, 19세기, 개인 소장

순식간에 마음을 녹이는 다정한 그림 두 점을 소개하고 싶다. 분명 반할 것이라는 데 한 표 걸겠다. 헬렌 앨링엄Helen Allingham, 1848~1926의 「글로스터셔 위팅턴 코트의 계단」과 브리턴 리비에르Briton Rivière, 1840~1920의 「연민」이다.

헬렌 앨링엄의 「계단」은 계단을 걸어내려오는 여인이 계단을 뛰어올라오다 멈춘 고양이 한 마리를 만나는 순간을 포착하고 있다. 전면의 창을 통해 들어오는 온화한 빛이 화면을 감싼다. 검은 고양이를 보았지만 여자는 놀라지 않는다. 외려 늘 있는 일이라는 느낌마저 든다. 이 그림이 그려지기 전인 1843년에 에드거 앨런 포가 『검은 고양이』를 출간했던 것을 보면 검은 고양이는 불길함의 상징이었을 텐데 여인은 그저 태연해 보인다. 이 작고 검은 생명은 여자에게 낯설지 않다. 다정한 두 생명 사이에 온화함이 감돈다. 놀람이나 긴장감은 전혀 드러나지 않는다. 평화와 안정, 그리고 다정함이 뚝뚝 떨어지는 이 그림을 언제까지나 바라보고 싶다. 내 심장도 조금 따뜻해지도록.

브리턴 리비에르의 그림 「연민」은 어떠한가. 화가는 소녀와 개가 나누는 '교감'이 얼마나 맘에 들었는지 같은 그림을 두 번이나 그렸다. 1877년에 그린 그림은 로열아카데미에서 전시한 것이고, 1878년에 그린 그림은 현재 테이트 갤러리에 소장되어 있다. 「연민」은 그의 동물화 인생에서 가장 인기를 얻은 작품이다.

작고 예쁜 소녀가 뾰로통하니 속상해 눈물이 그렁그렁 쏟아지기 직전이다. 소녀는 리비에르의 딸 밀리센트로 얼굴을 보아하니 걱정이 한가득이다. 하얀 그레이하운드가 다가와 소녀에게 몸을 기댄다. 화가는

브리턴 리비에르, 「연민」,
캔버스에 유채, 72.6×63.5cm, 1877, 개인 소장

딸이 속상할 때마다 쪼르르 달려와 위로하는 반려견 제시를 보고 이 그림을 구상했다고 한다. 아이의 어깨에 턱을 올린 개의 얼굴이 사뭇 진지하다. 소녀의 동그란 눈과 개의 동그란 눈이 닮아 반짝반짝 순수함을 더한다. 개는 더욱 자기 얼굴을 소녀의 얼굴에 가까이 대려 하고 맞닿은 피부를 통해 위로를 전한다. 강아지처럼 자기 마음을 솔직하게 몸으로 표현하는 존재가 없다. 충직하고 정직하며 꾸밈없는 사랑이다.

좋아하는 것을 그리다보면

헬렌 앨링엄은 빅토리아시대의 성공한 여성 화가로 오두막, 정원 등의 전형적인 전원 풍경을 수채화로 담아냈다. 이미 잘 알려진 예술가였던 외할머니와 이모를 접하면서 어린 헬렌이 미술의 길을 선택하는 것은 당연한 일이었는지도 모른다. 그녀는 원하는 학교마다 순조롭게 합격하여 가진 재능을 가꾸어나갔다. 어릴 때 아버지를 잃고 내내 가난했던 헬렌은 생활을 위해 일러스트레이터로 일을 시작하고 그림으로 먹고살 만큼의 실력자가 되었다. 예나 지금이나 젊은 여자가 그림으로 먹고살기까지의 과정은 결코 쉽지 않다. 그녀는 고향에 있는 어머니와 동생의 생활비를 보낼 만큼 열정적으로 일하고 또 일했다. 일감과 그림이 쌓여갔단 이야기다.

꾸준하고 성실한 헬렌에게 어느 날 행운이 찾아왔다. 실력 좋은 편집자의 눈에 들었고 새로 창간하는 잡지 『그래픽The Graphic』에 참여하게 된 것이다. 이제 그녀는 전속 삽화가로 이름을 알렸고 형편도 좋아졌다.

주문자가 많다보니 다니던 학교를 쉬어야 할 정도까지 이르렀다. 이즈음 만난 남편, 윌리엄 앨링엄은 안정감을 주는 사람이었고 헬렌은 그간의 일감 폭주를 잠시 멈추고 좋아하는 수채화를 그릴 수 있게 되었다. 앞서 소개한 그림「글로스터셔 워팅턴 코트의 계단」은 그녀가 수채화에 푹 빠져 있던 결혼 이후에 그린 것이 아닐까 싶다. 남편과 살던 보금자리에서 헬렌은 정원과 꽃, 따뜻한 사람들의 모습을 작품으로 남겼다. 평화로운 목가적 풍경에는 따뜻한 정서가 흘러 넘쳐 인기가 좋았다. 그림을 부르는 소리, 화가의 이름을 찾는 소리가 계속 들려왔다.

브리턴 리비에르는 반려동물 그림으로 빅토리아시대 대중에게 큰 사랑을 받았다. 사람과 동물 사이 따뜻한 체온을 표현하는 그의 붓질은 늘 애틋하고 뭉클하다. 그는 옥스퍼드의 미술교사였던 아버지에게서 그림을 배웠고, 그 역시 아버지를 따라 옥스퍼드에 진학해 예술학을 공부했다. 숙부도 수채화가로 활동했고 아내 역시 화가였다. 부부는 일곱 아이를 두었는데 그중 휴 골드윈 리비에르는 유명 초상화가로 성장하게 된다.

리비에르는 본디 일러스트레이터로 시작했다가 나중에 로열아카데미의 회원이 되었다. 원래는 왕실에서 좋아하는 웅장한 역사화를 위주로 그리다가, 나중에야 그가 진정 사랑하는 동물을 그리기로 결심한다. 이때부터 그의 재능은 꽃을 피웠고 온기가 충만한 그의 그림은 사람들의 마음에 행복을 전했다. 그는 1897년에 잡지『첨스 보이스 애뉴얼 Chums Boys Annyal』의 '나는 어떻게 동물을 그리는가 How I paint animals'라는 인터뷰에서 "사실 개를 그리는 데 지쳤지만, 여전히 개를 진심으로 사

랑한다"라고 밝혔다. 지칠 만큼 강아지를 그리고 또 그렸던 브리턴 리비에르. 그의 인생은 동물의 감정과 진심을 그리는 데 모두 바쳤다고 해도 과언이 아니다. 몸은 감정을 전달하는 도구다. 이는 동물에게도 똑같이 적용된다. 개의 마음을 알려면 개의 몸도 알아야 하는 것이 수순이다. 얼마나 동물의 감정을 알고자 집착했는지. 리비에르는 죽은 동물을 해부하면서 생생한 표현에 매진했다.

마음이 스르르 녹을 때까지

사람은 왜 그림을 사랑하는가. 그림 안에는 마음이 머물기 때문이다. 그래서 인간은 그림을 통해 대리 만족을 얻는다. 어떤 마주침은 로맨틱하거나 감동을 선사하고 또 어떤 마주침은 한결같이 다정하다. 다정은 이내 온기로 다가오고 온기는 피부에 스며들어 오래 사라지지 않는다. 체온이 닿는 그림에 사람들이 모여든다. 체온이 조금이라도 남아 있다면 사람은 끝내 절망하지 않는다. 따뜻함이 가능성이다.

얼마 전 재미있는 이야기를 들었다. 건설 현장 관리소장님께서 새로운 일을 시작할 때마다 작은 강아지 한 마리를 구해 현장에서 키우시는데, 인부들 사이에 귀여운 강아지가 있으면 흔하게 일어나는 다툼이 현저히 줄어든다고 한다. 강아지를 보고만 있어도 마초macho들의 마음이 사르르 녹아내리고 강아지를 보고 웃느라 거친 남자들끼리 서로 다툴 시간을 아까워 한다는 것이다. 그러다 이제 소장님의 집에는 몸집이 훌쩍 자란 백구만 네 마리란다. 이 귀여운 이야기는 작은 생명이 가진 초

능력을 보여주는 좋은 예가 아닌가.

　작은 심장과의 마주침은 특별히 더 설렌다. 작디작은 심장이 팔딱팔딱 뛸 때의 진동은 보통의 그것보다 더 강렬하다. 작은 생명들은 큰 마음을 가지고 있어서 인간에게 관대하다. 두려움 없이 다가와 믿음으로 몸을 기댄다. 팔딱거리는 심장 박동을 손끝으로 전해준다. 그들의 사랑은 인간과는 다른 차원에 있다. 인간이 줄 수 없는 무모한 사랑, 우리는 그들에게서 절벽 앞에 선 목숨 같은 위로를 얻는다. 자신을 해할지도 모르는 사람에게 기꺼이 몸을 내어주고 온기를 내어주는 관대함 때문에 사람은 감동한다. 그 감동 때문에 마음에 서린 얼음이 조금씩 녹는다.

　인지심리학자 이고은은 "사람은 감동을 받기 위해 산다"라고 말한다. 사람은 감동을 받으면 다시 일어설 수 있다. 감동은 의외의 장소와 인물 그리고 의외의 생명에게서 온다. 그들은 거듭 안아주리라, 오래토록 안아주리라. "찬 돌에 온기 돌 때까지" 세상에 마주치는 모든 심장과 가슴이 맞닿게 되기를. 외로움에 사무쳐 돌처럼 서늘한 당신의 심장이 다시금 따뜻하기를 바란다.

너무 애쓰면서 살지 마

○
"그러고 싶은데
애쓰며 살지 않는 게 더 힘드네."

친구 민희가 일요일 늦은 시간에 전화를 걸어왔다. 전업주부로 사는 친구들과는 도통 통화가 어렵다. 그들이 아침 일찍 일어나 아침밥을 하고 상을 차릴 때는 나 역시 출근 준비하느라 정신없다. 그들이 남편을 보내고 숨 좀 돌릴 시간에는 내가 일하느라 바쁘고, 내가 퇴근해서 정신 차릴 때쯤에는 그들이 저녁을 준비하느라 바쁘다. 그렇다고 그녀들이 그리 여유로운 것도 아니다. 틈틈이 장도 봐야 하고, 이 방 저 방 구석구석 청소기도 돌려야 한다. 아픈 허리를 붙들고 빗자루질도 하고 시린 무릎을 문질러가며 걸레질도 한다. 가사를 마칠 때쯤이면 어린이집에 가서 아이도 데려와야 한다. 간식도 먹이고 책도 읽어주고 밥도 먹이다보면 어둑어둑해진다. 나는 그때쯤 퇴근해서 저녁식사를 하거나 강의를 들으러 모처로 달려간다.

저마다 바쁘게 살고 있다. 정신없는 일상 가운데 서로의 휴대폰에 남는 것은 부재중 전화 표시뿐. 민희는 저녁 설거지를 마치고 겨우 정신

이 들어 전화했다고 했다. "지금 뭐 해?"라는 질문과 함께 일신의 안부를 물었다. 내일 쓸 PPT를 수정하고 있다는 내게 그녀는 한숨을 쉬며 말했다.

"너무 애쓰면서 살지 마, 애쓰면서 살다보니 욕망은 더 커지고, 그걸 못 채우니 사는 게 더 힘들어지더라." 나는 피식 웃으며 "그렇다고 너는 안 그러니?"라고 되물었다.

가정주부가 편해 보인다는 사람은 가사를 안 해본 사람이다. 나 같은 덜렁이는 감히 '잘해보겠다' 도전할 수 없는 일이기에, 그 노동을 진심으로 존경한다. 티 안 나게 사람 기력을 쪽쪽 빼먹는 것이 가사노동이다. 일상이란 대개 공기처럼 보이지 않는 것이어서, 밥통에 따뜻한 밥과 냉장고에 빼곡한 반찬, 서랍 가득한 깨끗한 타월은 부족할 때만 존재감을 드러낸다. 밥솥과 청소기와 식기세척기, 세탁기와 건조기가 아무리 발달한다 해도 사람 손길만한 것이 없다. 그걸 구석구석 야무지게 잘해보려고 매일 기를 쓰는 민희의 삶을 나는 잘 알고 있다.

전화를 끊고 나서도 한참 동안 민희의 말이 귓가에 맴돌았다. "너무 애쓰면서 살지 마." 책상에 앉았다. "너무 애쓰면서 살지 마." 다시 그 목소리가 귓가에 쟁쟁거린다. 주어진 일을 조금 더 잘해보려고 기를 쓰는 에밀 클라우스Emile Claus, 1849~1925의 그림 한 장이 떠올랐다.

캔버스에 빛이 스며들다

벨기에의 에밀 클라우스는 붓끝에 빛을 가득 품은 인상주의 화가다. 그는 부모의 반대로 성인이 되어서야 그림을 시작했다. 여러 번 그림

을 그리고 싶다는 열망을 표출했지만 부모의 반대는 맹렬했다. 에밀 클라우스는 제과제빵사 일을 하면서 드로잉을 계속했다. 앞서 1부에서 등장한 그의 제자, 고지마 도라지로처럼 클라우스도 홀로 주경야독했다. 간절한 마음에 클라우스는 자신의 부모를 설득해달라며 지역의 유명 예술가이자 아버지의 친구인 작곡가 페터르 베노이트를 찾아갔고, 그의 도움으로 클라우스는 안트베르펀 미술학교에 다니는 것을 허락받는다. 하지만 거기까지였다. 아버지는 학비를 내주지 않았고 화가는 내내 애를 쓰며 일과 수업을 병행해야 했다. 다행히 졸업 후에는 애쓴 만큼 형편이 나아졌다.

플랑드르 동부를 찾은 클라우스는 빛이 아름다운 농촌마을을 발견하고 머물 곳을 구했다. 거실에 서면 빛을 머금은 따뜻한 공기와 물빛이 가득 밀려들어왔다. 그는 매일매일 성실하게, 한 장 한 장 애쓰며 그림을 그려나갔다. 벨기에 왕족조차 클라우스의 그림에 눈독을 들일 정도로 그의 그림은 유명해지기 시작했다. 프랑스를 방문하여 인상주의의 물결에 몸을 담겼고, 근대 조각의 아버지이자 인상주의 조각가인 로댕과 친교를 맺기도 한다.

클라우스의 농촌 그림을 보면 사실주의의 선구자였던 밀레의 시선이 보이기도 하고, 피사로의 다채로운 색채가 느껴지기도 한다. 특히 클라우스의 스타일은 루미니즘luminism이라 하여, 인상주의의 흐름 안에서도 색다른 영향을 주었다. 화가가 빛을 얼마나 강조했던지, 차후 '삶과 빛Life and Light'이라는 미술 그룹을 주도하며 빛과 공간의 아름다움을 전파할 정도였다. 특히 이「건초 만드는 사람」은 '태양의 화가'로 불리는

에밀 클라우스, 「건초 만드는 사람」,
캔버스에 유채, 130×97.5cm, 1896, 오스카 드 보 갤러리

에밀 클라우스의 루미니즘이 잘 드러난 작품이다. 화가가 능숙하게 사용하던 갈색과 연두 색채를 이용해 노출 과다의 광선을 화면에 가두었다. 특히 이 연둣빛은 풍부한 노랑과 초록, 약간의 붉은 빛이 혼합되어 충만한 색채감을 발휘한다. 빛이 뒤섞여 부서지는 것이 아니라 빛이 한 올 한 올 살아 움직인다.

「건초 만드는 사람」은 '빨리빨리' 조금 더 많은 일을 해내려는 우리의 일상에 거울처럼 비친다. 젊은 여성의 얼굴에는 아직 앳된 빛이 스며 있다. 꽉 묶었을 것이 분명하나 어느새 흐트러져 흘러내린 잔머리는 그간의 노동이 만만치 않았음을 나타낸다. 자신의 키보다 훨씬 큰 건초 더미를 옮기느라 여자는 버겁다. 양도 만만치 않다. 보아하니 건초도 한두 묶음이 아니다. 여자의 몸집보다 더 크다. 등에 간신히 지고 버티며 옮기려니 등과 허리는 뒤틀려 구부러진다. 치렁치렁한 앞치마 안에는 무엇이 들었는지 왼손으로는 흘러내리는 치마 끝을 부여잡고 있다. 건초나 앞치마는 언제 쏟아져내려도 이상하지 않다. 버겁다. "한 번에 하나씩만 하란 말이야"라는 안타까움이 자연스레 흘러나온다.

하지만 안다. 매일 우리도 이렇게 살아가고 있다는 것을. 한 번에 하나씩은커녕 한 번에 두세 개의 일을 처리하는 멀티플레이어가 바로 우리들 아니던가. 그나마 뜨거운 햇살이 역광이니 다행이다. 순광이었다면 얼굴을 때리는 햇볕이 뜨겁거나 눈이 부셔서, 순식간에 얼굴에 오를 기미 걱정에 좀더 움츠러들었을 테니 말이다.

'Haymaker'를 사전에서 찾으면 '건초 만드는 사람'이라는 뜻 외에도 '녹아웃 펀치' '훌륭한 작품'이라는 뜻이 더 나온다. 제멋대로 의미

들을 연결하다가 혼자 괜히 부아가 치민다. 그렇게 열심히 힘들게 일해서 훌륭한 무언가를 만들지 않아도 괜찮으니까, 그냥 애쓰지 않고 살아도 되지 않을까. 어차피 나는 천재도 아니고 대단한 예술가도 아닌데. 그저 평범한 한 사람일 뿐이지 않은가. 세상에 거대한 업적을 남겨야만 하는 사람이 아니라 일상을 꾸려가는 사람일 뿐인데 이렇게까지 열심히 살아야 하는가. 투덜거리면서도 꾸역꾸역 하던 일을 마무리 짓고 내일을 준비한다.

민희도 그러할 것이다. 가족을 잘 보살피려 티도 나지 않는 일상에서 애를 쓰리라. 반찬을 만들어 반찬통에 넣고, 쌀을 씻어 불려놓고, 국거리를 준비하고는 빨래를 개고, 간신히 하루의 일을 마치고 나서야 숨을 돌릴 것이다. 정작 전화했던 사람은 신경 안 쓰는데도, 부재중 전화를 한 친구에게 미안해서 또다시 밤늦게 전화를 걸 것이다.

아이를 낳고 한동안 전업주부로 살던 혜선에게 전화가 왔다. 경력단절의 시기가 있어서 쉽지는 않았지만 다행히 새 일자리를 구했다며 기뻐했다. 나는 짐짓 깨달은 척 민희의 말을 빌린다.

"너무 애쓰면서 살지 마."

"나도 그러고 싶은데 애쓰며 살지 않는 게 더 힘드네."

이런…… 혜선의 대답에 한 방 맞은 것 같다. 우리는 왜 이렇게 지나친 성실로 살고 있는 걸까? 직장 일에 너무 진을 안 빼도 되고, 사람 사이의 일도 너무 정성스럽지 않아도 된다. 월급 받는 데 부끄럽지 않을 만큼 하면 되는 거고, 나에게 닿는 상대방 마음만큼만 하면 되는 거다. 더 열심히 한다고 크게 티도 안 난다. 일이 아주 빨라지지도 않는다. 그런데

그걸 잘 못해서 버거워서 서운해서 끙끙 앓는다. '건초 만드는' 그녀에게나 나에게나 애쓰지 않는다는 건 아직도 먼 얘기다. 균형의 고수가 되는 건 언제쯤에 가능한 것인가. 인생은 이다지도 머나먼데. 하루라도 더 잘 살아야 한다는 강박에 매사 애쓰는 사람은 쉽게 바뀌지 않아 초조해진다. 벌써 '빨리빨리' 모드로 되돌아간 내게 다시 쟁쟁거리는 목소리가 들린다. "너무 애쓰면서 살지 마." 더 크게 한방 얻어맞은 느낌이다.

3부. 마음의 거울

궁극의 우아함

○

"남자의 손끝을 보라."

고상한 마음을 '고정高情'이라고 한다. 남이 내게 베푼 정을 높여 이를 때도 쓴다. '고상기지高尙其志'라는 말도 있다. 자기 마음을 우아하게 가진다는 의미다. 각기 타인과 자신을 중심으로 둔 다른 방향성의 말이지만, 둘다 듣기만 해도 멋지기 그지없다. 남의 마음을 생각한다는 말, 제 마음을 높인다는 말은 요즘 세상에 참 어울리지 않는 성어다.

　누구나 아쉬운 티 내지 않고 가능한 한 고상하게 살고 싶다. 그러나 고고한 척 하나둘 양보하고 우아하게 천천히 걸어가다보면 좋은 기회는 이미 다 사라지고 없다. 세상을 멀리하고 홀로 뚝 떨어져 살다보면세상 물정 모른다고 욕먹기 일쑤고, 자칫 잘못하면 '어……' 하다가 눈뜨고 코 베이기 십상이다. 이 세상에서 잘 살려면 애정이나 정성보다는정치력이다. 두 눈 부릅뜨고 내 앞의 잇속을 챙겨야 한다. 그러나 인간은근본이 귀한 존재라서 언제나 그렇게 살 수는 없다. 달리다 잠시 멈추었을 때, 일상이 갑갑해 더이상 달릴 수 없다고 느낄 때, 자신이 보잘것없

다는 느낌이 들 때 우리가 매달려야 할 것은 분명 우아함과 고상함이다.

내 칼날을 거울에 비추어

도미니코스 테오토코폴로스Domenikos Theotokopoulos, 1541~1614, 흔히 '그리스 사람' 엘 그레코El Greco라 불리는 화가의 검고 깊은 그림을 소개한다. 그의 「가슴에 손을 얹은 귀족 기사」는 뛰는 가슴에 단정한 손을 얹은 품위 있는 기사를 담고 있다. 젊고 푸릇하진 않지만 길고 가는 손가락이 시선을 이끈다. 화가는 이 놀라운 초상화를 통해 16세기 가장 흠모할 만한 신사의 모습을 창조했다. 흔히 이 그림은 명예와 품위를 가장 중시하는 한 남자의 초상으로 읽힌다. 하지만 내게 그는 다른 차원의 예리함으로 다가온다. 간절함이라는 긴장감이 캔버스를 가득 채운다.

가끔 나는 가슴을 천천히 누른다. 심장이 움직이지 않는 것 같아서 혹은 너무 뛰어서. 사람마다 가진 것이 다르지만 내 마음에는 칼이 들어 있는 것 같다. 사람의 세포가 처음 생성될 때, 신은 그의 DNA에 무언가를 불어넣는다. 이 땅을 사는 동안 삶을 만들어갈 도구 한둘을 쥐여 보낸다. 누군가에게는 뜨거운 횃불을, 누군가에게는 부드러운 양털을, 누군가에게는 한들한들한 나무줄기를, 누군가에게는 실용적인 종이를, 누군가에게는 자와 컴퍼스를…… 그리고 내 손에는 기다란 칼을 주었다. 이건 한낱 인간이 선택할 수 있는 게 아니니 어떻게 불평하거나 후회할 수도 없다.

횃불은 금방 활활 타올라 연료로 사용할 수 있고, 부드러운 양털은

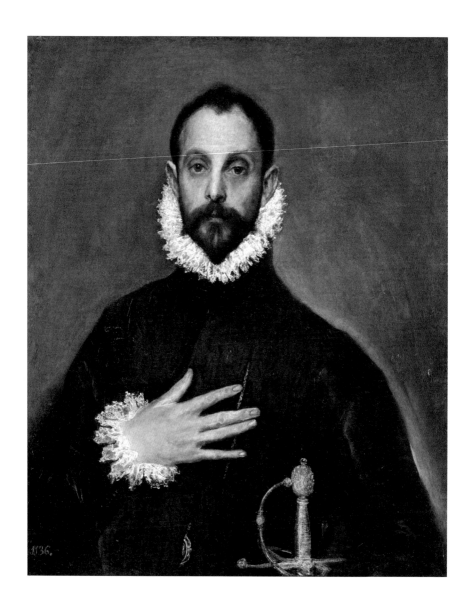

엘 그레코, 「가슴에 손을 얹은 귀족 기사」,
캔버스에 유채, 81.8×66.1cm, 1580년경, 마드리드 프라도 미술관

포근한 감촉으로 어디에서나 환영받는다. 탄력 있는 나무는 그 자체로도 아름답지만 가느다란 가지를 엮어 무엇이든 만들 수 있다. 종이는 접고 풀칠해 쓸 수 있다. 자와 컴퍼스도 유용하다. 합리적인 계산과 예측을 통해 새로운 일을 설계할 수 있다. 그런데 하필 내 것, 내 칼은 꽤 골치가 아프다. 일단 뜨거운 불과 차가운 얼음물 사이를 오가며 뚜들겨 맞아야 한다. 이 극한을 여러 번 오갈수록 칼날은 귀해진다. 항상 천덕꾸러기이던 내 칼날이 환영받는 건 이제부터다.

보통 우리가 '재능'이라 말하는 건 칼 쪽에 가깝다. 이 칼의 이름은 '감수성感受性'. 물론 이 칼이 만드는 경이驚異는 넓고 높고 깊어 놀랍다. 칼을 가진 이들은 같은 공간에서 다른 것을 보고 새로운 문을 열고 나가고 땅속 깊은 데 숨어 있는 원석을 캐낸다. 마른 땅에서 물줄기를 뽑아낸다. 제 흥에 겨워 글을 쓰고 노래를 부르고 그림을 그린다. 분명 신의 선물이다. 그러나 이 칼을 갖고 태어난 사람들은 참 많이 아프다. 이 칼은 주인 머리 위에서 제멋대로이기에, 너무 예민해서 어디로 튈지 몰라 때로는 순식간에 변태變態한다. 이것을 어찌해야 할지 정작 주인도 쩔쩔맬 때가 많다.

그런데 칼날은 본디 쓰라고 있는 것이다. 잘 벼려서 휘두르고 자르고 다듬어 귀물貴物을 만들어내라고, 싸워야 할 자리에는 용맹하게 달려가 이기라고, 이기지 못할 거면 하다못해 상대를 찔러 상처 입히기라도 하라고. 이때 예리한 감수성은 살아 있음을 느낀다. 최상의 행복을 누린다. 과민한 감각이 누리는 아름다움은 그 무엇보다 강력하다. 그들은 이 약동躍動을 누릴 때 가장 기쁘다. 그런데 그 무엇도 할 수 없을 때가 있

다. 이 날카로운 촉수는 뜨겁게 내리쬐는 열기, 사방을 가두는 두꺼운 벽과 같이 사면초가 안에서 아무것도 할 수가 없다. 삶을 척추처럼 지탱하는 칼이 녹슬고 있어서 칼을 지닌 사람은 칼날의 상태에 따라 건강이 좌지우지된다. 칼을 품은 사람은 자주 아프다. 이 칼이 답답하다 비명을 지르며 날뛰고 있기에 스스로 이 위험한 칼을 견뎌야 하므로. 내 속에 있는 것과 나 자신이 싸워야 해서 두렵기까지 하다.

감수성은 실제로 몸의 감각이다. 마음이 아프면 몸이 반응한다. 나는 상처를 받아들이는 것을 선택했다. 녹슨 염증을 미워하지 않는 것이다. 망가진 칼날을 몸으로 받아들이는 것이다. 이 칼을 그저 "뜻대로 하소서" 하고 받들 때 예민한 감수성은 만족하고 잠시 안정한다. 이때 아픔은 아름다워지고, 고통은 고상함으로 승화한다. 아파도 제값을 할 때다. 감수성이 부족하나마 제 자존自尊을 충족할 때다. 엘 그레코의 우아한 귀족 그림을 마주한 순간에도 내 칼날은 캔버스 위로 올라와 거울처럼 나를 비추었다. 그리고는 한참을 들여다보더니 '이 그림이 맘에 든다'며 만족해 돌아갔다.

이 남자를 특별하게 만드는 것은 무엇인가, 뾰족한 콧날과 강렬한 눈빛, 절제된 의상일 수도 있다. 그렇지만 단연코 이 그림의 가장 아름다운 특징은 역시 남자의 손에 있다. 가슴을 지그시 누르는, 긴장이 가득하고 힘이 살짝 들어간 섬세한 힘줄의, 한껏 말라버린 피부에 간절함을 담은, 무언가를 욕망하고 또 욕망하는 듯한 저 손에 한번 닿아보고 싶다.

가장 긴 셋째 손가락과 넷째 손가락을 맞붙여 생동감을 만드는 포즈는 엘 그레코의 전매특허다. 엘 그레코의 다른 그림에서도 이 손가락

엘 그레코,
「가슴에 손을 얹은 귀족 기사」 부분

포즈는 자주 등장하는데 이 그림처럼 손이 가슴께를 누르는 모습이 꽤
많다. 그래서 나는 이 손 모양을 '엘 그레코 핸드'라고 부르고 싶다. 어떻
게 보아도 어찌나 우아한지 모른다. 엘 그레코 특유의 길쭉길쭉한 인물
이 손끝까지 긴장하니 멈춰 있어도 춤을 추는 것 같다. 검지를 살짝 벌리
고 중지와 무명지, 소지를 붙이는 발레의 손 모양도 연상된다. 발레에서
는 손가락 끝까지 살아 있도록 긴장을 들여야 한다. 아름다움은 고통스
럽다. 끝내 우아하다. 고통스럽고 우아한 발레리노처럼 여기 한 남자가
서 있다.

그리스 화가, 엘 그레코

남자가 가슴을 지그시 누르는 이유를 생각해본다. 마치 무엇을 받

드는 듯한 손을 따라 시선을 훑는다. 이 모양은 흡사 어떤 것을 감싸 안는 것 같다. 분명 그에게도 아픔이 있을 것이다. 아름다운 대상이 있을 것이다. 그가 기꺼이 받들어야 할 만한 어떤 것. 남자의 머리칼은 단정하고 검은 옷은 절제되었다. 검정으로 둘러싼 옷차림은 한없는 멜랑콜리를 자아낸다. 그는 슬픔을 안다. 그는 신에게나 사람에게나 신실하다. 마음은 한곳으로 향한다. 미운 것은 드러내지 않으려 누른다. 아름다운 것은 몇 번이고 삼가 내비친다. 특히 그는 자기 자신에게 엄격하다. 흰 프릴로 된 칼라와 소매, 검은 재킷은 말끔한 성격을 드러내면서 동시에 고결과 지조를 나타낸다.

그럼 이 남자는 누구인가? 인물화의 소품은 주인공의 인격을 내비친다. 칼을 든 것으로 보아 그는 뛰어난 기사다. 명예에 목숨을 거는 남자. 흔히 알려진 대로 톨레도의 시장을 역임한 돈 후안 데 실바 이 리베라가 아닌가. 아니, 어떤 미술사학자는 자긍심이 높았던 화가의 자화상이라고 주장한다. 누구이건 이 남자는 우아함과 품위를 우선하는 사람이다. 자기 명예를 소중히 여기는 사람이다. 나와 당신처럼 자기 안의 곧은 마음을 소중히 여기는 사람이다. 그러니 이 남자가 엘 그레코 자신이라는 데 나는 한 표를 던지고 싶다.

조화와 균형, 완벽한 비례를 최우선 가치로 여기던 르네상스의 미학은 17세기에 이르면서 흔들리기 시작했다. 이 시기 열렬히 활동한 엘 그레코는 프란시스코 고야, 디에고 벨라스케스와 함께 스페인 회화의 3대 거장으로 꼽힌다. 그의 혈통은 그리스의 것이었으나 옹골차게 자라나는 몸은 베네치아의 것이었으며 튼튼한 배경은 스페인의 것이었다.

화가의 본명은 도미니코스 테오토코폴로스. 발음하기도 어려운 이름으로 불리던 시절, 그는 그리스의 문화유산을 오롯이 간직한 크레타섬 소년이었다. 그의 이름이 '그리스 사람'이라는 뜻이다. 그림을 사랑하는 소년은 청년이 되어 그리스 정교회의 이콘 화가가 된다. 이제 그가 가야 할 곳은 유럽 문화의 중심지 이탈리아. 20대 중반에는 베네치아에 가서 티치아노의 지도를 받고 틴토레토의 강렬한 분위기에 압도되었으며, 로마에서는 미켈란젤로의 강인함에 감화되었다. 그는 신진 화가로서 천천히 자신의 입지를 다졌으나 그림 주문은 신통치 않았다.

엘 그레코의 특기는 종교화였다. 수많은 인물들이 빽빽이 등장하는 종교화는 화가의 장점과 신심信心을 드러내기 적절했으나 아쉽게도 너무 앞서간 형과 색의 주관적인 표현 방법은 위화감을 불러일으켰다. 더욱이 매너리즘mannerism 미술이라는 이야기를 들으며 생전에는 제대로 평가 받지 못했다. 계몽주의가 주류였던 18세기에는 '광기狂氣의 화가'로 불릴 정도였으니 말 다했다. 이후 19세기에 이르러서야 후기인상주의의 대표자 폴 세잔에게 찬사를 받았으며, 20세기에는 독일 표현주의 화가들에게 신처럼 추앙받았다. 그도 그럴 것이 엘 그레코 그림의 번쩍이는 빛, 신비로운 색채, 독보적인 상상력이 자아내는 역동적 구도, 나긋나긋 길고 미끈한 인체는 뭐라 말할 수 없는 뜨거운 감정을 불러일으킨다.

서른 중반을 훌쩍 넘긴 1577년경, 화가는 이탈리아를 떠나 스페인에 도착했다. 궁정화가를 목표로 인맥을 쌓기 시작했다. 화가의 인맥 비결은 바로 '초상화'. 상류사회의 수많은 귀족들과 지식인들과 활발히 교

엘 그레코, 「성 안드레와 성 프란시스코」,
캔버스에 유채, 167×113cm, 1595년경, 마드리드 프라도 미술관

유하며 그림을 그렸다. 톨레도에 머무는 도중 수많은 초상화를 그렸으나 「가슴에 손을 얹은 귀족 기사」와 같은 가슴 떨리는 작품을 만들어내지 못했다. 이 작품은 걸작이다. 실제 프라도 미술관의 얼굴은 이 고결한 인물의 그것이다. 입장권도 팸플릿도 그의 얼굴과 그의 손을 배경으로 하고 있다.

어찌되었건 엘 그레코는 톨레도 지역에 제대로 자리잡았다. 자기를 찾는 사람이 이렇게 많은데 어떻게 떠나겠는가. 나중에는 펠리페 2세의 전속 화가가 되었다. 왕실화가답지 않은 번쩍거리는 회색 색채와 왜곡된 인체 데생 때문에 곧 그만두어야 했지만 스페인은 그를 떠나보내지 아니하였다. 고향 크레타섬을 떠나 베네치아 근교를 떠돌며 발음하기 어려운 본명보다 '그리스인'이라는 별칭으로 불리던 그의 생이 마침내 정착할 곳을 찾은 것이다. 사람의 인생은 참 알 수 없다. 그림의 가장 눈에 띄는 부분에 그리스 문자로 자기 본명을 또박또박 적어넣던 그가 끝까지 고향으로 돌아가지 못하고 최고의 명성을 타국에서 누리게 되다니…….

마음을 받드는 태도

남자의 손끝은 닿는 위치에 최선의 존경을 표한다. 나 역시 흐트러진 날선 마음에 고개를 숙인다. 좀더 아파도 괜찮으니 내게 가까이 오기를 청한다. 감수성은 촉수다. 내 칼이 닿은 것이라면 작더라도 귀하게 모셔야 한다. 내 칼이 해야 할 일이라면 기꺼이 따라야 한다. 비루한 내가

가진 귀물은 이 칼 하나일 터이므로.

　요즘 나는 무엇보다 내 칼날을 소중히 여기고 있다. 약하고 허름한 그릇에 담은 것을 귀하게 여긴다. 너덜너덜한 가슴에 손을 얹는다. 손끝이 닿는 곳마다 베일 듯 조심스럽지만 지금 내게는 이것뿐이다. 온전히 아름다움의 영역에 있는 것은 이 칼날 하나뿐이다. 부족한 실력, 자신 없는 체력, 영양불균형으로 깨지는 손톱, 힘없는 머리카락, 푸석푸석한 얼굴 주름은 이 칼날 앞에서 잠시 사라진다. 내 삶이 당장 쓸 만하지 않아도 좋다. 내가 귀한 것을 받들고 있으므로 만족한다. 이 자긍自矜으로 삶은 조금 고상해진다. 그러하니 궁극의 우아함은 마음을 받드는 태도다. 내 것이든 남의 것이든 마음의 영역에 있는 것을 가장 고귀하게 여겨야 한다.

연필을 깎으며
삶을 다듬을 때

○

"세상에서 가장 고웁고
단정한 일에 대해서……."

"연필 쓰는 사람은 성실해 보여요."

한참 공부하러 도서관에 다닐 때 안면만 있던 사서님이 뜬금없이 내게 건넨 말이다. 뜻밖의 얘기라 책을 펼쳐놓은 채 손에 쥔 연필을 물끄러미 바라보았던 기억이 난다. 연필을 소중하게 여기는 내 취향을 누군가가 알아채고 이야기해준다는 것은 꽤 특별하게 다가왔다.

책을 들고 집을 나설 때면 갈피 대신 연필을 끼워 다닌다. 책을 읽을 때면 밑줄을 많이 긋는데 이때 색연필보다는 연필을 선호한다. 연필은 종류나 압력에 따라 농담이 달라지니 한 자루만 가지고도 내용의 중요도를 구분지어 표시할 수 있다. 내가 형광펜과 볼펜으로 알록달록 밑줄을 긋는 책이란 강의안이나 참고서 정도다. 페이지를 펼치자마자 눈에 띄어야 할 핵심 문장에 색을 입히는 정도랄까. 그 외에는 전부 연필. 부드럽고 진한 연필은 나의 분신과도 같다.

연필을 특별하게 여기는 이유는 미술인으로서의 오랜 생활 때문

이다. 헤밍웨이는 하루에 연필 여덟 자루가 닳아 없어지는 정도로 글을 썼다는데, 그 이야기를 생각하면 내 고등학생 시절이 떠오른다. 오래전 미대 입시는 석고상을 연필로 그리는 것이었다. 이를 두고 획일적인 손 기술만 개발한다, 창의성을 억압한다, 일본 입시를 베껴온 제도다, 라는 비난의 여론이 그때도 높았다. 하지만 그럼에도 나는 석고 소묘를 좋아했다. 그림자의 모양을 기억하고 인상을 정확히 잡아내는 형태력에도 자신이 있었지만, 크고 하얀 종이에 저돌적으로 달려들어 연필선을 쌓고 또 쌓아 화면에 볼륨감을 만들어내는 과정을 가장 잘했다. 홀로 모의시험을 보고 있으면 등 뒤에서 아이들이 소곤거리는 소리가 들렸다. 여기저기서 "쟤야 쟤, 힘의 소묘를 한다는 애"라는 감탄이 들려오면 내 어깨는 절로 으쓱해졌다.

커다란 2절 도화지에 석고상 하나를 꽉 차게 그리면 새로 깎은 4B 연필 하나가 순식간에 짧아지곤 했다. 고3 입시 막판에는 석고상 그리는 시험을 오전, 오후마다 치렀으니, 하루에 연필 두 자루를 꼬박 사용한 셈이다. 수없이 연필을 깎으며 하루하루를 진실하게 살았던 때다. 지금도 연필을 너무나 잘 깎는다. 연필 깎을 생각을 하면 기분이 좋아지기까지 한다. "연필깎이는 노땡큐, 그래봐야 기계인 너 따위가 내 손보다 더 능력 있을 수는 없도다." 나뭇결이 비뚜로 재단되어 꺾이고 부스러지는 불량 연필도 내 손에만 들어오면 단정하게 탈바꿈한다. 사각사각 깎이며 둥글게 휘어지는 나뭇결을 보면 마음이 차분해진다. 요즘도 마음이 어수선해지면 연필을 깎는다. 정성 들여 연필 여러 자루를 깎고 나면 꽤나 차분해진다.

미하이 브루벨, 「연필」,
종이에 연필, 1905

미하일 브루벨Mikhail Vrubel, 1856~1910의 「연필」은 연필로 그린 연필 그림이다. 책상 위에 어질러진 문구류 중에는 길고 짧은 연필뿐 아니라 펜, 칼, 콩테, 크레용으로 보이는 다양한 그림 도구들이 등장한다. 뚜껑이 열린 튜브물감도 있고 가루가 든 작은 유리병도 보인다.

어수선한 이 그림의 진짜 매력은 연필이 지닌 물성, 그 자체다. 미하일 브루벨은 연필을 주제로 표현할 뿐 아니라 그림을 그리는 표현 재료로도 사용했다. 이 그림은 완성도가 높은 그림이라기보다 연습용 스케치 단계로 보인다. 부분마다 특징적인 묘사 없이 흰 도화지의 바탕이 그대로 드러난다. 연필의 특성을 떠올려보자. 완전한 검정을 표현하기는 어렵지만 연한 회색에서부터 아주 진한 회색까지 밝음과 어두움을 표현하는 스펙트럼이 넓다는 점, 그리고 광물이라는 재질의 특성 상 광택이 있다는 점을. 화가는 연필이 내는 얇은 질감, 종이의 재질감을 완연하게 드러내는 특유의 터치감을 통해 연필이 가진 특성을 효과적으로 표현했다. 정신없이 흐트러진 필기구를 그린 이 그림에서 내 시선을 붙잡은 것은 작디작은 몽당연필이다.

러시아의 매력

우리나라 사람들이 러시아 화가에게 매력을 느끼는 이유를 생각해본다. 누군가는 가장 늦게까지 농노제가 남아 있던 그들의 인생이 고통에 가까워서라고 하고, 누군가는 그들의 그림에 가득 찬 우수가 한국인의 한恨이라는 정서와 비슷해서라고도 한다. 또 누군가는 표현 방식

이 일절 미화 없는 사실주의에 가까워서라고도 한다. 거대한 풍경을 화폭에 담는 주제가 자연을 사랑하는 동양인의 취향에 맞아서라고 말하는 사람도 있다.

이유가 무엇이든 우리나라 사람들은 러시아의 영혼에 마음이 가닿는지, 그림 좀 좋아한다는 사람들은 대화마다 러시아 화가 이름을 하나둘 꺼낸다. 러시아 문학 역시 마찬가지다. 도스토옙스키나 톨스토이를 좋아한다는 사람은 한둘이 아니고, 『죄와 벌』에 등장하는 주인공을 예명으로 한 유명한 서평가도 있다. 책 좀 좋아한다는 사람들은 꾸준히 두꺼운 러시아 소설에 도전한다. 나 역시 3년에 걸쳐 '올해의 목표'를 설정한 덕에 『카라마조프의 형제들』을 간신히 완독했다. 무용하는 사람들에게 러시아는 발레의 성전 같은 곳이다. 러시아에 방문하는 사람들은 꼭 볼쇼이 극장에서 발레를 보고 온다고 한다. 어디 그뿐인가. 덕수궁 현대미술관이 한국에 소개한 레핀 아카데미의 교수 변월룡은 러시아 미술과 우리나라 미술의 색다른 접점을 만들어주었다. 이렇듯 러시아 예술은 다방면으로 우리나라에 꾸준히 소개되면서 은근한 유대감을 형성하고 있다.

그럼 나는 어디에서 러시아의 매력을 느끼는가. 내 눈이 가닿는 곳은 러시아 화가들의 연필 소묘다. 그림을 배우는 이에게 연필 스케치는 필수적이다. 소묘의 기원과도 같은 레오나르도 다빈치나 미켈란젤로는 주로 펜과 잉크를 활용한 스케치를 남겼고(물론, 아주 오래전 일이니 그들이 연필 스케치를 했다 해도 온전히 보존되기는 힘들었을 것이다), 렘브란트는 색분필, 잉크, 에칭 등을 섞어 소묘하기를 좋아했다. 에드가르 드가 역시

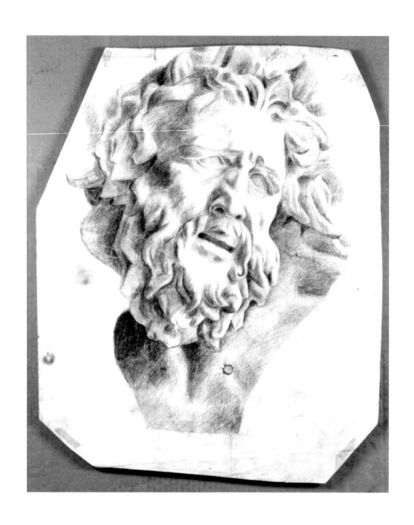

일리야 마시코프, 「라오콘의 두상」,
종이에 연필, 55×44.5cm, 1900

연필 소묘를 주구장창했지만 상대적으로 밀도가 낮은 스케치 위주의 작품들이었다. 인물화로 유명한 화가 중에서는 색채 파스텔로 알려진 이도 많지만 클림트나 에곤 실레의 작품은 선 위주의 드로잉에 집중되어 있다. 상대적으로 촘촘한 밀도와 치밀한 묘사의 연필 소묘는 러시아에서 많이 발견된다. 미하일 브루벨뿐 아니라 일리야 마시코프, 고려인 화가 변월룡까지. 300년의 역사를 지닌 레핀 아카데미의 인체 소묘 수업은 미술 하는 사람들 사이에서 꽤 유명하다. 나의 먼 지인 중에서도 인물화를 배우러 그곳에 다녀온 분들이 있을 정도다. 러시아에서도 밀도 높은 연필 소묘를 강조한다고 생각하니, 괜스레 우리나라 입시미술과 통한다는 느낌이 든다. 게다가 우리나라와 러시아의 연필 소묘는 그 터치와 밀도가 전쟁처럼 치열하다.

연필을 깎을 때마다

찌꺼기가 없다는 부드러운 볼펜, 잉크를 쉽게 갈아 끼우는 만년필, 먹을 안 찍어도 되는 붓펜 등 좋은 필기구가 참 많이 나왔지만 그래도 나는 연필이 가장 좋다. 미국의 소설가 존 스타인벡 역시 고성능의 연필을 예찬했다. 그가 최고라고 칭한 연필은 에버하드 파버에서 만든 블랙윙 602이다.

새 연필을 찾아냈어. 지금껏 써본 것 중에 최고야. 물론 값이 세 배는 더 비싸지만 검고 부드러운데도 잘 부러지지 않아. 앞으로는 항상 이걸 쓸

것 같아. 정말로 종이 위에서 활강하듯 미끄러진다니까.

_제임스 워드, 김병화 역, 『문구의 모험』(어크로스, 2015)

트루먼 커포티의 책상 위에는 항상 새 블랙윙 연필이 한가득 있었다. 럭셔리 오브 럭셔리다. 하지만 나는 팔로미노 블랙윙 같은 명품 연필이 아니라 몇 백 원짜리 4B · 2B 연필, 그것도 몽당연필이 좋다. 육각형 모나미 볼펜대 끝을 라이터로 살짝 달궈 흐물흐물해지면 거기에 짧아질 대로 짧아진 연필을 끼워 꼭 맞는 깍지를 만든다. 그러면 몽당연필은 다시 쓸 만해진다. 나는 이 예스럽지만 다정한 과정이 좋다.

내가 연필을 깎은 시간만큼 내 삶도 다듬어졌다. 내가 연필을 깎으며 잠시 숨을 고르는 순간, 헝클어진 삶을 다스리는 그 순간들이 나의 몽당연필에 고스란히 머물러 있다. 미하일 브루벨도 분명 이를 알고 있었으리라 믿는다. 그가 그린 연필뭉치 가운데 몽당연필이 대다수이지 않은가……. 연필은 무르고 약하며 진지하다. 필요하다면 언제든 자기 존재를 지워준다. 스스로 제 존재를 내세우지 않으니 욕심 없는 도구다. 칼날 앞에 도망치지 않으니 담대한 필기구다. 의외로 가장 소박한 곳에 인생의 묘미가 있다. 나에게 연필을 깎는 일은 세상에서 가장 고웁고 단정한 일 중 제일이다.

속물성 혹은 현실 감각

○

"욕망은 덮어두는 것이지
없앨 수 있는 것이 아니다."

풀리처상을 탔다는 테너시 윌리엄스의 희곡『욕망이라는 이름의 전차』는 언제나 주의를 끈다. 전형적인 명문가 출신의 블랑시는 슬픈 과거를 가진 채 '욕망'이라는 이름의 전차를 타고 동생 스텔라를 찾아온다. 여기서도 기를 쓰며 귀족답게 살아보고자 하나 제부 스탠리는 그녀가 한심하고 가증스럽다. 현실 모르고 욕망을 드러내는 블랑시에게 기적처럼 새로운 사랑이 찾아오지만 스탠리가 그녀의 과거를 밝히며 관계는 어긋난다. 마초 스탠리는 정신적, 육체적 폭력을 휘두르고 결국 블랑시는 정신병원에 입원한다. 욕망의 전차는 폭발, 산산이 부서져 먼지가 되는 비극을 맞는다.

이 파멸의 희곡은 어떻게 연극의 고전으로 남았는가. 내용은 별로 유쾌하다고 생각하지 않지만, 제목만큼은 최고라고 생각한다. 욕망이 만드는 에너지의 파괴력을 전차에 빗대다니 그만큼 어울리는 비유는 없으리라. 세상에 욕망이 없는 사람이 어디 있을까. 자기에게는 욕망이 없다

말하는 이는 거짓말쟁이다. 욕망은 덮어두는 것이지 없앨 수 있는 것이 아니다. 아무리 덮어둔다 해도 기회만 생기면 도망쳐 나와 자신을 내던 질 불길을 찾는 것이 욕망이다.

나는 내 안의 욕망을 전적으로 인정한다. 욕망은 불같은 성깔을 가진 놈이어서, 제 성질을 인정하고 잘 어르고 달래야 한다. 욕망의 위험성을 우습게 여겨 무시하거나 마냥 덮어두다보면 언젠가 사달이 나게 되어 있다. 좋은 것도 보여주고 선물도 주고, 맛있는 것도 이따금 먹여주어야 욕망은 제 성질을 조금 죽이고 산다. 그래서 나는 욕망을 달래며 살아보려고 한다. 예전에는 욕망을 누르고 다스릴 수 있을 줄 알았다. 그런데 그러다보니 남는 건 화병뿐이더라. 이제는 제멋대로인 욕망이 하라는 대로 하면서, 도저히 할 수 없는 것은 안 하겠다고 두 손 들면서 산다. 친구들이 "너는 너무 욕망의 덩어리가 커"라고 하면, "어쩌겠어 이렇게 태어난 걸"이라며 순순히 납득하기 시작한 지는 얼마 되지 않았다. 이제 그들이 "너는 진짜 진짜 속물이야" 하고 웃으면, "나는 속물이 아니라 현실 감각이 뛰어난 거야"라고 뻔뻔스레 정정해준다.

욕망을 이야기할 때 그림을 조금이라도 아는 사람들은 자연스레 바니타스vanitas, 허영 정물화를 떠올린다. 욕망이 얼마나 위험한 것인지, 또 얼마나 허무한 것인지 아는 사람들이 대중에게 경고하려고 그린 작품이다.

정물화가 건네는 인생 지침

정물화는 서양미술사 중에서도 가장 낮은 급에 속하는 그림이다. 역사화나 신화화를 제일 높게 여기고 인물화와 풍경화는 그에 비해 가치가 낮으며 생명이 없는 정물을 그린다는 것은 연습용 그림이나 소품용 들러리쯤으로 여겨졌다. 그러나 고대 폼페이 벽화에서도 풍경과 정물을 찾아볼 수 있다. 역사화나 신화화의 배경이나 소품이었던 풍경과 정물은 나중에야 하나의 장르로 자리잡았다. 특히 17세기 네덜란드에서 인기를 끌었다.

17세기 네덜란드는 종교, 경제, 문화, 농업, 축산업 등이 최고조에 달했다. 개인의 경제활동이 활발해지고, 왕과 교회가 아닌 무역 및 경제활동으로 개인이 부자가 되는 역사가 쓰이기 시작했다. 봉건체제는 무너지고 화폐경제가 자리를 잡기 시작했다. 일명 '부르주아'의 역사가 시작된 것이다. 사람들은 갑자기 돈이 많아지면 무얼 하는가? 큰 집 여러 채 사고 좋은 차 여러 대를 산다. 요트를 몰고 열심히 여행도 다닌다. 그러다 더이상 돈 쓸 데도 없으면 예술에 눈을 돌린다. 예술을 전유하던 왕이나 귀족 기분을 내고 싶은 마음도 있었으리라. 신진 부르주아나 다름없는 그들은 경제 공부는 물론 인문학에 걸쳐 엄청난 독서를 한 인물들로, 자신의 취향을 고집하는 엘리트였다. 정당하게 돈을 쓰고 예술을 수집하는 일, 그것이 정물화가 네덜란드에서 새롭게 유행이 된 배경이었다.

네덜란드의 정물화는 다양한 알레고리로 가득 차 있다. 프로테스탄트 교리와 교훈이 가득한 그림, 넘치는 부와 맘몬의 횡포를 경고하는 그림이 바로 바니타스 정물화다. 그중 얀 다비츠 더 헤임Jan Davidsz. de

Heem, 1606~84의 그림을 소개한다. 얀 다비츠 더 헤임은 17세기 네덜란드 최고의 정물화가 중 한 사람이었다. 아버지 역시 유명한 정물화가였으며, 가족이 함께 그림을 그리던 당시 분위기에 따라 자연스럽게 화가가 되었다. 고향 위트레흐트를 떠나 성 루카 길드가 있는 안트베르펀에서 자리잡은 후에는 테이블 가득 값나가는 꽃, 크리스털 그릇, 은제 화병, 과일, 물고기를 올린 플랑드르풍 그림을 그려서 인기를 얻었다.

「유리 잔과 굴이 있는 정물화」를 보자. 정물화에 그려진 과일은 다산과 풍요를 의미하는 동시에 죄와 절제를 암시한다. 우리나라의 민화에서도 비슷한 의미를 가지는데 알알이 주렁주렁 달린 포도송이는 그 의미를 따로 따져볼 것도 없다. 또 감귤류 나무는 추운 날씨에도 잎이 푸르고 생생하며 꽃과 열매가 동시에 피어나고 맺혀 강인한 생명력, 영생을 뜻하기에 적절하다. 음식에 맛과 향을 돋우는 레몬은 절제를 상징한다. 탁자 중심에는 화려하게 세공된 크리스털 잔이 놓여 있다. 엄청나게 큰 술잔은 부유함을 자랑하기도 하지만 금방 깨질 수 있는 위태로움을 의미하기도 한다. 곁에 놓인 굴은 부자들이 좋아하는 음식이었다. 입맛을 돋우기 위한 음식이었고 성욕을 자극하는 음식이기도 했다. 쉽게 상하기에 잘 보관해야 하고 그래서 더 귀하게 여겨졌다. 진주를 품는다는 면에서 고통과 고귀함을 상징하기도 했다.

화가는 책과 악기를 그린 정물화도 남겼다. 지식이 얼마나 귀한 것인지, 거기에 드는 노력은 또 얼마나 대단한 것인지, 음악이 아름답고 습득하는 데 얼마나 어려운지를 표현한 것이다. 그러면서도 이것들이 실지 대접받기 어려우며 실용적이지 않은 지식은 허무함으로 느껴질 수

얀 다비츠 더 헤임, 「유리 잔과 굴이 있는 정물화」,
나무에 유채, 25.1×19.1cm, 1640년경, 뉴욕 메트로폴리탄 박물관

얀 다비츠 더 헤임, 「책과 바이올린이 있는 정물화」,
패널에 유채, 26.5×41.5cm, 1628년경, 암스테르담 네덜란드 국립미술관

있음을 의미했다. 책은 허망했으나 곧 진리이기도 했다. 한낱 인간이 신에게 가까워질 방법은 지식뿐이었다. 그럼에도 화가는 말한다. "책은 사람처럼 썩어갈 운명"이라고. 그는 책 정물화를 통해 지식의 무상함을 세상에 알리며 책 정물화의 유행을 이끌었다. 책이 있는 그림은 앞선 화려한 정물화와 사뭇 다른 분위기를 보인다. 그러나 겉보기에만 다를 뿐 '인생무상'이라는 큰 틀의 주제는 다름없다.

화가는 "절제는 아름답다" "이 생의 삶은 속절없다"라고 강조하지만 미안하게도 나는 거기에 가슴으로 동의할 생각이 없다. 그림 속에는 세상의 모든 좋은 것이 가득하다. 이것들도 언젠가 모두 사라질 것이다. 그러나 그림으로 기록된 것들은 영원히 반▨바니타스로 남을 것이다. 인생의 덧없음은 그것을 누가 어떻게 느끼느냐에 따라 때때로 영원이 될 수도 있다. 내게 화가의 그림이 그러하듯이.

헛되고 헛될지언정

나는 내 속물성이 싫지 않다. 이러니저러니 해도 이 현실 감각 때문에 근근이 먹고산다. 누구도 건드릴 수 없는 실력 하나 갖고 싶다는 욕망, 내 힘으로 안전한 집 한 칸 갖고 싶다는 욕심, 언젠가 만날 내 가족은 조건이 아니라 마음으로 선택하고 싶다는 바람, 가족이나 친구나 내 곁이라면 누구든 나를 자랑스러워했으면 좋겠다는 자긍심, 잘 빠진 옷과 세련된 구두로 비루한 외양을 다듬고 싶다는 허영심, 누가 봐도 괜찮다 여길 만큼 이번 생의 열매를 거두고 싶은 바람이 있다. 원하는 것을 눈앞

에 두고 가진 게 없다는 이유로 포기하지 않는 끈기. 자기만족과 안정된 마음을 목표로 싫은 일들도 겨우겨우 해내며 살지만 나는 다 가져봐야 직성이 풀리는 인간이므로 이 고달픔은 오래 지속될 것이다. 아마도 끝까지, 끝의 마지막 날까지.

"Vanity of vanities; all is vanity, Utterly meaningless! Everything is meaningless(헛되고 헛되니 모든 것이 헛되도다)"라는 전도서 1장 2절을 떠올린다. 지상의 드높은 지혜를 가졌다는 솔로몬이 남긴 이 말에 나는 언제나 딴죽을 건다. '헛되고 헛되도다'라니, 이놈 솔로몬 너 말 잘했다. 누가 뭐래도 부귀와 영화를 다 누린 네가 할 말은 아니지. 누구 마음대로 헛되다는 말을 그리 쉽게 해. 나도 한 번쯤 잘 살아보고 나서 너의 허무함을 이해해보겠다. 내 욕망은 오늘도 전차처럼 달리고 나는 마을버스처럼 쫓아간다. 하나 더 가져보려고 열렬하게 달린다. 비록 그 끝이 허무하더라도 하루 더 달릴 것이고, 아무것도 못 얻더라도 자력으로는 멈추지 않을 것이다. 잘 살아보자, 조금 허무하더라도. 하나 더 가지려고 달리는 자신을 칭찬하자. 우리는 경박하고 허무해서 더 안쓰럽고 어여쁜 인간이므로.

이별의 슬픔은
무엇을 남겼는가

○

"어떤 식이든 인생에는
변화가 닥친다."

지난해 어느 가을날, 갑작스런 사고로 남편을 잃은 지인이 내 직장까지 찾아와 울음을 터트렸다. 세상으로부터 배신당한 기분이라고, 살고 싶지 않다고, 앞으로 어떻게 살아야 하느냐고. 나는 말을 잇지 못하고 우는 그녀의 등을 가만히 쓸었다. 세상에 이별만큼 억장이 무너지는 일이 또 있을까. 여기에 무슨 답을 해줄 수 있을까. 노력해서 되는 일이었으면 벌써 노력했을 것이다. 허나 노력해도 되지 않는 것이 사람의 만남과 이별이다. 사별은 그야말로 아프고도 아픈 일이다.

사별만 아픈가. 누구나 믿었던 누군가에게 마음을 거절당한 경험이 한 번쯤 있을 것이다. 그럴 때는 사람을 잘못 보았다는 자책으로 속상하고, 마음을 주었던 것이 부끄럽다. 그러면서도 혹시 내가 큰 잘못을 했나 싶어 미안하고, 한편으로 상대방이 내 마음을 몰라준 것이 야속하다. 그렇게 지인과 연이 끊어진 경험이 있다. 1년, 2년 살아가는 나날이 쌓일수록 그런 야속한 일이 또다시 일어난다. 다시 만날 수 없다니 믿어지지

않지만 이제는 이런 일들이 나뿐 아니라 누구에게나 일어나는 일임을 알게 되었다.

가까운 직장 선후배와 동료, 연인, 친구, 하다못해 SNS에서 만난 얼굴 모르는 인연 들까지…… 마음을 열어 보였던 사람이라면 아무리 작더라도 삶의 일부를 의지했던 사람이고, 그런 이가 떠나간다면 삶의 공백을 메우느라 불안한 시기를 겪게 된다. 그 불안정한 시기를 통해 생활은 변화를 겪고 새로운 인연을 만난다. 좋게 멀어지든 나쁘게 멀어지든 의미 있는 누군가와 멀어진다는 것은 작지 않은 변화를 가져온다. 슬프고 당황스러운 인간이 할 수 있는 일은 오직 상대방을 유유히 보내주고 그의 복을 빌어주는 것이다.

어떻게든 살아가야 했으므로

제임스 티소James Tissot, 1836~1902의 「머지강에서 안녕」은 다시 만나기 어려운 인연의 앞날을 축복하며 보내주는 그림이다. 배를 탄 사람들과 강가에 선 사람들이 서로를 바라보며 손을 흔든다. 그들 손에 쥐여 흔들리는 흰 손수건이 얼마나 우아해 보이는지 모른다.

영국의 패셔니스트 화가 제임스 티소의 풍속화는 문화사적으로 기어가 큰 시료다. 이찌나 당대 패션과 유행을 잘 담아냈는지 요즘으로 치면 패션잡지 화보 저리 가라다. 티소의 그림만 살펴보아도 당대 파리의 멋쟁이들이 어떻게 하고 다녔는지 훤히 보인다. 옷뿐 아니라 모자, 지팡이, 신문, 그릇 등 그 시대에 사용했던 디자인과 공예가 어떠했는지 티

제임스 티소, 「머지강에서 안녕」,
캔버스에 유채, 84.2×53.6cm, 1881년경, 개인 소장

소는 세밀하게 그려낸다.

티소는 영국에서 주로 활동했지만 프랑스 출신이다. 화가는 마네와 드가 같은 인상주의의 핵심 인물들과 가까이 지내면서 자연스레 인상주의의 영향을 받았다. 사실 그 시대에 인상주의의 영향을 받지 않기란 어려운 일이겠지만 화가는 적극적인 참여보다는 소극적이고 관조적인 태도로 인상주의를 바라봤다. 정확한 형태력과 세밀한 묘사가 뛰어났던 티소가 굳이 순간적인 '인상'을 강조하는 화풍에 적극 뛰어들기도 어려웠을 것이다.

1871년에 티소는 정치의 소용돌이에 휘말려 고생하는데, 파리코뮌 사건이 그것이다. 보불전쟁 이후 노동자 중심으로 일어난 파리코뮌은 72일간의 천하를 이뤘을 뿐, 곧 정부군에게 무너졌다. 이때 파리코뮌의 주요 인물로 지목받은 티소는 런던으로 급히 떠나야 했다.

그러나 능력 있는 화가는 영국에서 곧 자리를 잡았다. 티소의 장기인 매력적인 인물 초상은 영국에서도 잘 먹혔다. 예나 지금이나 잘 팔리는 그림은 예술성이 떨어진다는 공격을 받는다. 티소는 사방에서 들어오는 공격에 아랑곳하지 않았고, 장기를 살려 사교계의 화려함을 특유의 스타일로 기록했다. 이때 티소는 일생의 연인 캐슬린 뉴턴을 만나 함께 살면서 행복의 절정기를 누린다. 그녀와 함께 살았던 1876년에서 1882년까지의 짧은 기간이 화가의 일생에서 가장 찬란하게 핀 행복한 시기였다. 캐슬린의 사망 이후 티소는 탐미적인 그림을 접고 그리스도의 삶을 그리는 종교화에 매진했다.

「머지강에서 안녕」은 티소가 캐슬린을 보내기 한 해 전인 1881년

에 그린 작품이다. 이미 캐슬린은 폐결핵으로 죽음에 가까이 다가가고 있었다. 배를 타고 프랑스에서 영국으로 건너온 티소가 성공하여 이별의 순간을 그리는 기분은, 사랑하는 연인과의 헤어짐을 예감하며 이별의 그림을 그리는 기분은 어떠했을까. 정든 곳을 떠나 낯선 곳에 닿더라도 얼마든지 잘 해낼 수 있다는 자신감을 흰 손수건에 담아 그리지 않았을까. 그녀가 떠나가더라도 어떻게든 살아가야 한다는 다짐을 담아 그리지 않았을까.

그림을 바라보자. 먼저 캐슬린 뉴턴을 모델로 그린 여인의 모습이 이목을 끈다. 그녀가 쓴 검은 모자의 모피 장식, 장갑의 손목 부분에 놓인 수, 세 단으로 박은 코트 옷깃, 손목으로 갈수록 조금씩 좁아지는 소매, 허리춤에 박은 가느다란 천, 풍성하게 늘어진 코트 단과 그 아래로 보이는 레이스 안감까지 티소는 여인의 복장을 매우 섬세하게 묘사했다. 여인의 옆으로 다리가 아파 서 있기 힘든 노파는 간이의자에 앉아 손을 흔들고 있다. 그녀가 두른 검은 숄은 리본으로 엮어 등줄기를 따라 길게 이어져 있으며 옷깃은 구슬 같은 것으로 장식되어 있다. 여자아이의 드레스에도 비슷한 소재의 검은 천이 둘러져 있는 것을 보아 이 리본 장식법은 당시에 유행했던 것 같다. 화면 우측의 남자는 갈색 가죽 장갑을 끼고 있고 검은 코트를 입고 있다. 코트의 허리 벨트는 반듯하고 넓게 재단되어 있고 바지는 통이 약간 넓고 긴 편이다. 노파가 앉은 간이의자와 비슷한 의자들이 화면 앞쪽에 널브러져 있다. 의자에 댄 천은 양탄자처럼 도톰하고 무늬가 복잡하다. 이처럼 티소의 그림은 볼거리가 너무 많아 눈이 피곤할 정도다. 구석구석 수많은 사람들을 그려넣었는데 과연

이렇게 그리고도 티소의 손목이 어떻게 남아날 수 있었는지 놀랍기만
하다.

머지강을 사이에 두고 이별하는 수많은 사람들의 사연은 제각각
이겠지만 그림 속 인물들은 모두 최선을 다해 이별한다. 최선을 다해 모
자를 흔들고 손수건을 흔들며 이별의 슬픔을 뒤로 하고 행운을 비는 데
정성을 다한다. 나는 여기서 이별에도 최선을 다해야 한다는 삶의 태도
를 읽는다.

어떤 식으로든 인생에는 변화가 닥친다. 주역周易에서는 이별이 운
명의 흐름을 바꾸는 방법 중 하나라고 말한다. 사람이 오래 알고 지내던
사람과 헤어지면 인생의 판이 달라진다고 한다. 그러나 그 새로운 판이
좋을지 나쁠지는 모르는 일이다. 그렇다면 헤어짐의 슬픔에 마음을 다
하고 다가올 새로운 인생을 성심으로 맞이하는 것이 어떨까.

내가 사랑했던 사람을, 혹은 나를 아프게 했던 어마어마한 사람을
귀하게 보낸다면 새로운 내 생의 판은 분명 귀하게 다시 짜일 것이다. 이
별의 슬픔이 귀하고 놀라운 인생을 열어줄 것이다.

진심으로
머리를 숙일 때

○

"이 구두의 주인 앞에 나는
무너지고야 만다."

참기 힘든 모멸감을 느낄 때가 있다. 언어폭력 때문일 때도 있지만 신체적 위협 때문일 때도 그렇다. 몇 번인가 누군가가 지나치게 가까이 다가와 내 머리 위를 뚫어지게 내려다본 적이 있었다. 나는 속수무책으로 그를 올려다보아야 했고 깊은 모욕감을 느껴야 했다. 개인이 지켜야 할 거리는 45센티미터에서 120센티미터 사이다. 개인 거리를 침범한다는 것은 상대방의 권위를 무시하고 신체적으로 위협하는 행위다. 그것이 높이로 나타날 때는 더 적나라하다. 평균보다 작은 내 신장은 불리하다.

한편 이 신체 언어는 타인에게 존경심을 전달할 수도 있다. 권위를 포기하고 누군가에게 진심으로 머리를 숙이는 일은 친밀감을 넘어서 감동을 준다. 눈으로 알은체를 하고 까딱 고개를 숙이는 목례만으로도 반가움을 맺는다. 상대를 존중해서 허리를 굽히는 더 깊은 인사는 말할 것도 없다. 진심으로 고개 숙이는 일은 존중의 직접적인 표현이다. 누군가의 앞에서 고개를 숙일 때 존경은 흐르고 마음도 함께 흘러간다. 나는 여

기에 더 구체적인 애정의 표현을 추가하고자 한다. 기꺼이 몸을 낮춰 누군가의 신발 끈을 묶어주는 일이다.

늘 나를 무릎 꿇게 하는 그림이 있다. 빈센트 반 고흐Vincent Van Gogh, 1853~90의 낡고 허름한 구두 그림, 다 닳아빠진 구두 끈이 흐트러져 아무렇게나 뒹구는 이 구두의 주인 앞에 나는 무너지고야 만다. 머리를 숙이고 구두 끈을 묶어주고픈 뜨거움을 주체할 수 없다.

고흐는 1886년경부터 1888년경까지 너덜너덜한 구두에 시선을 두고 집착하듯 그리고 또 그렸다. 그가 그린 신발 정물화는 파리에서 열정을 불태울 때부터 생레미에 정착할 때까지 일곱 점 가량 된다. 마침 밀레의 삶과 그림을 흠모하던 고흐는, 밀레가 "나막신을 신고 살아가겠다"고 한 말에 반해 사람의 인생을 담는 신발에 시선을 맞춘다. 이즈음부터 고흐의 트레이드마크와도 같은 임파스토impasto 기법이 두드러진다. 임파스토는 나이프와 붓을 이용해 두껍게 붓질하고 때로 손으로 문질러 화면에 흔적을 남기는 기법으로 이러한 방식은 고흐가 자신의 감정을 드러내는 데 적합했다. 그렇게 만들어진 고흐의 그림은 더이상 사실만을 옮기지 않는다. 실재를 담고 물질을 담는다. 물감이 대상 그 자체가 된다. 거친 질감과 율동적인 화면, 강렬한 색채는 곧 작가 자신과 다름없다. 그가 그린 구두를 보자. 이 구두는 그저 보이는 대로의 구두가 아니다. 고흐의 격정이 뚝뚝 떨어지는 구두이며, 고흐 그 사제다.

존재의 본질을 마주하다

이 닳아 삐져나온 구두라는 도구 밖으로 드러난 안쪽 어두운 틈새로부터 노동하는 이의 강인한 발걸음이 굳어 있다. 구두라는 신발 도구의 단단한 무게 속에는 거친 바람이 부는 가운데 평평한 밭고랑을 천천히 걷는 끈질긴 걸음걸이가 쌓여 있고, 가죽 표면에는 대지의 축축한 기운과 풍요가 어려 있다. 해가 저물어가면서 신발 밑창 아래로 들길의 조용한 고독이 스며 있다. 구두 가운데 들리는 대지의 조용한 부름, 대지가 조용히 선사한 무르익은 곡식 소리, 그리고 겨울 들판 대지의 황량한 휴경지에서의 거절이 신발이라는 도구 속에서 울리고 있다. 이 구두라는 도구에 스민 것은 빵을 안전하게 확보하려는 불평 없는 근심, 다시 궁핍을 극복하고 난 뒤 무언無言의 환희, 출산이 가까워서 전전긍긍하는 초조함, 죽음의 위협 속에서 떨려오는 감각이다. 대지에 이 구두가 속해 있으며, 시골 아낙네의 세계 가운데서 이 도구가 보호되고 있다.

_마르틴 하이데거, 「예술작품의 근원(Der Ursprung des Kunstwerkes)」

독일의 실존주의 철학자 마르틴 하이데거는 고흐의 구두 앞에 머리를 숙인다. 하이데거는 자신의 미학론을 펼친 논문 「예술작품의 근원」(1952)에서 예술의 본질을 설명하며 고흐의 구두를 예로 들었다. 하이데거가 말하는 예술이란 아름다운 겉모습을 나타내거나 미적 쾌감을 부여하는 것이 아니다. 바로 이 구두처럼 은폐된 존재의 원형, 즉 진리의 참모습을 드러내는 것이다. 즉, 구두라는 '존재'를 충실히 표현한다는 것은 사물의 겉 이미지를 베껴오는 기법이 아니라 본질과 내면에 충실히

빈센트 반 고흐, 「구두 한 켤레」,
캔버스에 유채, 38.1×45.3cm, 1886, 암스테르담 반 고흐 미술관

젖어드는 이야기를 나타낸다. 고흐의 그림을 지그시 바라보면 구두라는 물성을 넘어서 노동의 세계와 대지의 기운이 보인다.

구두라는 사물이 가진 의미와 그 존재의 가치는 완전히 다른 차원에 속한다. 구두는 그저 물질이다. 그러나 하이데거의 '존재 있음'은 인격을 지닌다. 이 구두의 존재는 누군가가 신고 걷고 이동하면서 발생하는 사건과도 같다. 즉 이 그림이 구두를 신고 살아온 사람의 존재를 가장 잘 드러내고 있다는 것이 하이데거의 핵심 주장이다.

하이데거는 '존재자das Seiende'와 '존재das Sein'를 구분해야 한다고 강조했으며, 지금까지 모든 철학이 이 구분을 간과한 것이 큰 실수였다고 말했다. 즉 '존재자'는 구두이며, '존재'는 이 구두가 드러내는 차원의 존재, 쉽게 말해서 삶이다. 그러면서 하이데거는 이 구두의 주인이 노동에 찌든 여자 농부라고 생각했다. 여농의 몸을 담은 이 구두가 그녀의 공간과 시간과 그 모든 삶을 구성하고 있으며 여농 존재의 참모습을 드러낸다는 것이다. 그러나 나만 이 구두가 군화를 닮았다고 생각한 것은 아니었는지, 1968년 미국의 미술사학자 마이어 샤피로는 구두 끈을 제대로 묶지도 않고 가죽은 닦지 않은 채 마구 꺾어 신은 고흐의 구두일 것이라 반박했다. 이 그림을 그릴 즈음 고흐는 파리에 머물고 있었고, 당시 네덜란드 농민들은 너무 가난해서 저런 가죽신을 신을 수 없었다고 말하며, 분명 프랑스의 여러 도시를 방황하며 배곯고 외로워하던 화가가 자신의 삶을 구두를 통해 표현한 자화상이었을 것이라고 주장했다. 감상에는 보다 예술가의 상황과 역사, 시대성이 적용되어야 하지 않겠느냐는 말도 덧붙였다. 한편 프랑스 해체주의 철학자 자크 데리다는 이 논

쟁에 황당해하며, 신발은 신발로서 보면 되지 이런 주인 찾기가 무슨 의미가 있느냐 탄식했다. 누가 또 신게 될지 모르고, 일단 지금은 신발 끈이 풀린 채 있지 않느냐고, 이 구두의 주인은 아직 정해진 게 아니라고 말이다.

몸의 언어, 마음의 언어

똑똑한 철학자들의 논쟁은 역시 머리 아프다. 고개를 절레절레 젓는다. 굳이 누군가의 편을 들자면 나는 데리다 쪽에 한 표를 던진다. 누구의 구두이건 어떠한가, 하이데거도 샤피로도 이 구두의 주인 앞에 고개를 숙인다는 게 중요하다. 누군가가 이 구두를 신고 다니며 삶을 살았다는 것이, 밭을 갈기도 하고 물집이 잡히기도 했다는 사실이 중요한 거다. 그래서 누구든 이 그림 앞에 서면 숙연해진다. 구두를 신고 겪었을 고된 삶에 고개를 숙이게 된다.

이 그림 앞에 선 사비나미술관 이명옥 관장은 "나는 오늘 고흐의 구두를 신는다"고 했지만, 같은 그림 앞에 선 나는 오늘 몸을 구부려 신발 끈을 묶는다. 이 낡디 낡은 신발을 신은, 보이지는 않지만 내 앞에 선 누군가를 읽는다. 이건 그의 생에 대한 존경이다. 늙건 젊건 누군가의 신발 끈을 묶는 미음온 애정 이상의 깊은 마음이 깃든 행위나. 나는 신발 끈을 묶는 이의 마음을 알고 있다. "당신이 못하는 걸 제가 도와드릴게요"라는 기꺼운 마음과, "저는 당신을 무척 좋아합니다"라는 소리 없는 고백 같은 거다. "내가 이런 대접을 받아도 되는 건가요?"라고 되묻는 신

발 주인의 감사와 기쁨은 덤이다.

지난주 열 명의 10대와 함께 남산에 올랐다. 나 빼고는 모두 운동화 차림이었다. 야트막한 산을 오르고 내려오는 길, "민선아, 거기 좀 서봐" 외치며 풀어진 신발 끈에도 아랑곳 않고 뛰어 다니는 아이를 붙잡고 나는 번번이 자세를 낮췄다. 오른쪽과 왼쪽 끈을 단단히 당겨 매고 매듭을 고쳐 묶었다. 신발 끈을 묶어주는 짧은 순간, 나는 끈으로 흘러오는 상대의 마음을 받아들인다. "아니…… 선생님 고맙습니다"라며 고마움과 안절부절못하는 마음이 뒤섞인 온기. 그것만으로 충분하다. 지위나 나이와 상관없이 나는 얼마든지 고개를 숙일 수 있고 몸을 낮출 수 있다. 그를 진심으로 좋아하니까, 머뭇거림의 순간으로 충분한 것이다.

동물학자이며 초현실주의 화가인 데즈먼드 모리스는 "몸을 낮추는 양식화된 짧은 제스처는 자발적이고 능동적인 복종 행동"이라고 말한다. 그는 『피플워칭』에서 "진정한 피플워처people watcher, 인간 관찰자라면 그런 감정이 생기는 이유나 그러한 동작을 하는 이유를 찾고 싶어" 하고, "상대방의 동작 이면에 있는 의미를 알 수 있다"고 했다. 사람의 모든 동작에는 이유가 있다. 몸은 마음을 담는 그릇이라 마음이 품는 것은 어떤 행동으로든 몸으로 표출되기 마련이다. 누군가의 행동을 단서로 우리는 그 사람의 마음을 헤아릴 수 있다.

기껏해야 1미터에서 2미터 사이인 사람의 몸은 얼마나 많은 의미를, 얼마나 뜨거운 온도를 담을 수 있는가. 차마 말로 표현할 수 없을 때 행동은 감정을 전달한다. 인간의 삶에는 소리나 문자 언어도 중요하지만 신체 언어도 중요하다. 고개를 숙이는 일, 몸을 낮추는 일. 상대방

을 진심으로 존경하는 몸의 언어는 얼마나 겸손한가. 부끄럽지만 이걸로 사람의 마음을 얻는 데 나는 한 번도 실패한 적이 없다. 물론 조건은 있다. 한 톨 사심 없는 진심이어야 한다는 것. 마음은 투명하므로 백심도 흑심도 속속들이 알려지는 법이기에.

나의 가장
나종 지니인 것

○

**"몸이 모두 메마른 것 같은데
또 눈물이 난다."**

뒤늦게 안타까운 부고를 받았다. 아직 사십 해도 못 살았는데 벌써 어린 사람을 여럿 떠나보냈다. 믿어지지 않는다. 왜 누군가의 인생은 이다지도 야속한가. 오늘의 부고가 더 마음 아팠던 건 그가 스무 살을 겨우 넘긴 젊은이였기 때문이며, 그를 보내줄 가족이 몇 없었기 때문이었다. 그래도 그를 깊이 사랑했던 이들이 모여 그가 가는 길을 눈물로 지켜주었다는 이야기를 전해 들었다.

시인 김현승의 「눈물」과 소설가 박완서의 「나의 가장 나종 지니인 것」은 자식을 잃은 슬픔을 담아 쓴 글이다. 박완서 작가는 아들을 잃은 슬픔을 담아 담담하게 통곡의 글을 써내렸다. 그리고 김현승 시인의 시 「눈물」의 한 대목을 따 제목을 붙인다. 오늘 나는 주제 넘게도 '나의 가장 나종 지니인 것'을 곱씹는다.

그 젊은이는 한때 나를 무척 따랐다. 나 역시 그를 내 가족처럼 안쓰러워 하던 때가 있었다. 몇 년 전 오토바이를 타고 나를 찾아왔을 때,

제발 운전 좀 조심하라고 그러다 큰일이 난다고 몇 번이고 당부했었다. "선생님 잔소리는 여전하다"며 큰 쌍꺼풀을 찡끗하던 그의 표정이 선연하다. 그때 짜장면이라도 사줄 걸…… 한 번 더 살갑게 챙기지 못한 것이 뒤늦게 미안해서 더욱 슬펐다. 마음이 서걱서걱 얼었다 날카로이 깨지는 듯했다.

얼어붙은 눈물의 순간이 담긴 그림을 나는 알고 있다. 로히어르 판 데르 베이던Rogier Van der Weyden, 1400~64의 「십자가에서 내림」이다. 이 그림은 장례를 준비하기 위해 그리스도의 시신을 십자가에서 내리는 장면을 포착한 것으로, 그리스도교의 영향력 아래 지속되어온 서양미술의 전형적인 주제. 신의 시대였던 중세부터 이 그림이 그려진 르네상스, 그리고 이어진 매너리즘, 바로크 시기까지 그리스도의 죽음과 장례를 다룬 이 주제는 종교적인 승화는 물론 감정의 분출을 위해 적극적으로 활용됐다. 고대 그리스 로마 문화를 기반으로 인간성의 부활을 원했던 이탈리아 르네상스 운동에 비해, 북유럽 르네상스는 개신교를 기반으로 인간성 회복을 바랐다. 그 가운데서도 베이던의 그림은 특별하다. 그는 인간적인 슬픔을 표현하기 위해 「십자가에서 내림」을 선택했다.

플랑드르 화가 베이던은 얀 반에이크와 함께 15세기 북유럽 르네상스를 대표한다. 고딕 양식을 이어받아 치밀한 묘사 가운데 감정을 절제했던 얀 반에이그와 달리 그의 작품은 징밀함 가운데 뜨거운 감성이 흐른다. 이러한 감정 표현은 또다른 의미의 사실주의를 탄생시킨다. 그의 그림에 묘사된 육체는 이전의 그림들과 다르게 보다 인간적이다. 해부학에 근거한 완벽한 인체 표현에는 미흡하지만 비교적 자연스럽게 표

로히어르 판데르 베이던, 「십자가에서 내림」,
오크패널에 유채, 220×262cm, 1435, 마드리드 프라도 미술관

현된 육체와 다소 과장되게 그려진 옷자락을 따라 시선을 옮기면 감정이 조용히 폭발한다. 구도 역시 마찬가지. 앞선 북유럽 르네상스의 거장들이 수직적이고 대칭하는 형상으로 정적인 구도를 완성했다면 베이던은 십자가에서 그리스도를 사선으로 내리고 정신을 놓은 성모마리아가 바닥에 닿을 듯 쓰러지는 모습, 성 요한이 그녀를 부축하는 모습으로 역동적인 구도를 완성했다. 아직 고딕의 틀을 벗어나지는 못했지만 인간이 감정을 누를 수 없는 순간, 육신이 어떻게 움직이는지를 깊이 있게 관찰하고 표현한 것으로 보인다.

슬픔을 함께하다

열 명의 인물이 화면 안에 가득 들어 차 있다. 푸른 옷을 입은 성모마리아는 슬픔을 가누지 못하고 쓰러지고, 붉은 옷을 입은 요한과 녹색 옷을 입은 마리아 살로메가 성모를 붙잡는다. 성 요한의 발 아래로 죽음을 상징하는 해골이 보인다. 흰 두건을 쓴 글로바의 아내 마리아도 엉엉 우는 얼굴을 흰 손수건으로 가린다. 붉은 옷과 검은 상의 차림의 아리마대 요셉은 그리스도의 몸통을 부축하며 자신이 내어놓은 무덤으로 그를 모실 것이다. 화면 중앙 맨 위의 소년은 그리스도의 왼팔을 붙들고 있다. 고개 숙인 소년은 그리스도의 손발에서 뽑아낸 붓을 꽉 쥐고 있다. 그것이 그가 슬픔을 참는 방식이다. 화려한 외투를 입고 그리스도의 발을 들어올리고 있는 이는 바리새인 니고데모다. 머리가 벗겨진 남자는 그리스도의 몸에 바를 향이 담긴 그릇을 들고 있다. 그 옆으로 붉은 소매를

로히어르 판데르 베이던, 「십자가에서 내림」 부분

한 막달라 마리아는 얼굴을 숙이며 슬픔을 가린다. 그리스도의 오른손
은 축 늘어져 성모마리아의 왼손과 가까이 가닿는다. 잡을 수는 없지만
모자의 고통은 서로에게로 흘러간다. 이 손의 거리는 영적으로 고통을
분담하고 있음을 표현한 것이라고 전한다.

로히어르 판데르 베이던, 「십자가에서 내림」 부분

경제·문화적 수준이 높았던 당시 네덜란드에서도 이 정도의 대형 제단화 제작은 드물었다. 큰 돈이 투입되어야 가능했기 때문인데, 이 그림이 그려질 수 있었던 건 주문자인 석궁 사수의 길드Great Crossbowmen's Guild 덕분이었다. 베이던은 한 겹 한 겹 채색에 온 정성을 다했다. 얀 반에이크와 당대 다른 화가들이 그러했듯이 그 역시도 세부 묘사에

능했다. 여자들의 둘둘 만 머릿수건이나 치렁치렁한 옷, 주름지게 당겨 묶은 허리끈, 두꺼운 옷의 질감과 그 위의 무늬, 사람들의 거친 손발과 그 아래 놓인 해골까지. 그리고 무엇보다 베이던의 묘사력이 빛나는 것은 사람들의 눈물, 눈물이다.

그림에 등장하는 사람들의 얼굴을 찬찬히 바라본다. 눈물을 흘리지 않는 사람들은 한 명도 없다. 글로바의 아내 마리아도, 성 요한도, 성모마리아도, 마리아 살로메도, 막달라 마리아도 눈물을 닦지 못한다. 슬픔의 감정은 너무나 깊고 슬픔의 시간은 헤아릴 수가 없으니, 시간은 얼어붙어 끝나지 않을 것 같다. 그들의 깊은 슬픔에 알 수 없는 위로를 받게 되는 이유는 무엇일까. 함께 울고 있어서가 아닐까. 슬픔의 시간을 함께 통과하고 있어서가 아닐까.

함께 울어야 사랑은 완성된다

박완서에게 1994년 동인문학상을 안겨준 「나의 가장 나종 지니인 것」은 청천벽력 같은 사고로 창창한 아들을 잃은 '나'가 손위 동서와 통화하며 일상을 이야기하는 모노드라마 형식의 작품이다. 아들을 잃은 슬픔을 배려하는 주변 인물들 때문에 속상한 주인공은 교통사고로 뇌와 척추를 다친 아들을 오랫동안 돌보는 동창을 만나러 갔다가 꾹꾹 눌러둔 마음이 폭발한다.

저는 별안간 그 친구가 부러워서 어쩔 줄을 몰랐어요. 남의 아들이 아무

리 잘나고 출세했어도 부러워한 적이 없는 제가 말예요. 인물이나 출세나 건강이나 그런 것 말고 다만 볼 수 있고, 만질 수 있고, 느낄 수 있는 생명의 실체가 그렇게나 부럽더라고요. 세상에 어쩌면 그렇게 견딜 수 없는 질투가 다 있을까요? 형님, 날카로운 삼지창 같은 게 가슴 한가운데를 깊이 훑어내리는 것 같았어요. 너무 아프고 쓰라려 울음이 복받치더군요. 여기서 울면 안 돼. (중략) 저는 드디어 울음이 복받치는 대로 저를 내맡겼죠. 제가 그렇게 많은 눈물을 참고 있었을 줄은 저도 미처 몰랐어요.*

모든 것의 마지막에 남는 것은 무엇일까. 사랑하는 이의 눈물이 아닐까. 누군가가 나를 보내고 울어준다니 얼마나 뭉클하고 얼마나 고마운가. 사랑하는 이를 보내며 인간이 할 수 있는 것은 아무것도 없다. 사랑은 마음에 담는 것이고, 상실은 마음을 찢어지게 한다. 곧 마음은 쏟아져 내린다. 울고 울고 또 울고, 몸속의 모든 수분이 빠져나갈 것처럼 눈물을 흘린다. 몸이 모두 메마른 것 같은데 또 눈물이 난다.

전 그 울음을 통해 기를 쓰고 꾸민 자신으로부터 비로소 놓여난 것 같은 해방감을 느꼈어요. 그리고 나서 요 며칠 동안은 울고 싶을 때 우는 낙으로 살고 있죠. (중략) 이제부터 울고 싶을 내 울면서 살 서예요. 떠내려 갈 게 있으면 다 떠내려가라죠. 뭐, 아무렇지도 않은 것처럼 꾸미는 짓도 안 할 거구요. 생때같은 아들이 어느 날 갑자기 이 세상에서 소멸했어요. 그 바람에 전 졸지에 장한 어머니가 됐구요. 그게 어떻게 아무렇지도 않

는 일이 될 수가 있답니까. 어찌 그리 독한 세상이 다 있었을까요. 네, 형님?[•]

　　폭우처럼, 가는 비처럼 모든 것이 쏟아지고 나서야 애도가 마무리된다. 그렇게 울어야 사람을, 사랑을 보낼 수 있다. 울지도 못하게 하면 그를 선선히 보낼 수 없다. 그래서 어찌할 수 없이 사랑의 마지막은 눈물인 것이 아닌가 싶다. 함께 울어야 이 사랑은 완성된다.

　　아니 형님 지금 울고 계신 거 아뉴? 형님, 절더러는 어찌 살라고 세상에, 형님이 우신대요? 형님은 어디까지나 절벽 같아야 해요. 형님은 언제나 저에게 통곡의 벽이었으니까요. 울음을 참고 살 때도 통곡의 벽은 있어야만 했어요. 통곡의 벽이 우는 법이 세상에 어디 있대요.[•]

　　그래서 어쩌면, 마지막을 눈물로 마무리하기 때문에 사랑은 영원한지도 모르겠다. 슬픔이 깊어도 우리 모두의 마지막은 "사랑한다", 분명이 말뿐이다.

• 박완서, 「나의 가장 나종 지니인 것」(『나의 가장 나종 지니인 것』, 문학동네, 2008)

별 같은 영혼

○

"어떤 사람에게는
고독도 깊은 사랑의 일부다."

'별 헤는 밤'이라고 하면 윤동주 시인을 떠올리지만 '별이 빛나는 밤'이라 하면 누구를 떠올릴까? 이문세를 떠올리느냐 이적을 떠올리느냐 강타를 떠올리느냐에 따라 어느 시대를 산 세대인지 알 수 있을 것이다. 「별밤」은 1969년 3월 17일에 처음 편성되어 지금까지 무려 50년이 넘는 시간 동안 제자리를 지킨 최장수 라디오 프로그램으로, 오랫동안 수많은 10대들의 '별이 빛나는 밤'을 지켜왔다. 물론 나 역시 마찬가지다.

밤에는 마음이 몽글몽글 부드러워진다. 하루 일을 마치고 모든 것을 잊어도 좋을 차갑고 부드러운 시간, 검고 깊은 밤, 붉고 뜨거운 밤, 회색빛의 얌전한 밤…… 밤은 제 마음에 따라 다른 색채로 낯빛을 바꾸지만 그중에서도 나를 매혹시키는 시간은 파아란 밤이다. 질흑 같은 밤이 아니라 파르라니한 밤, 너무 깊지 않은 밤 혹은 맑고 밝은 밤이다. 여기에 별까지 반짝반짝 빛난다면! 그보다 더 아찔할 수는 없을 것이다. 그리고 여기 크리스털처럼 찬란한 별이 뜬 밤하늘이 있다. 에드바르 뭉크

Edvard Munch, 1863~1944의 「별이 빛나는 밤」이 그렇다. 부드럽고 조용한 밤을 담은 파르라니 아름다운 그림이다.

밤은 깊고 고요는 널리 퍼진다. 백야白夜의 밤, 유리 창문 밖으로 타닥거리는 소리에 고개를 돌린다. 난롯가에서 책을 읽던 한 사람, 무릎담요를 걷고 일어나 유리문을 연다. 눈은 이미 가득 쌓였다. 하늘은 투명하고 저 멀리 청림靑林이 아른거린다. 문을 열고 발코니로 나선다. 밝은 방의 불빛이 내 등을 비춘다. 얼굴 앞으로 기다란 그림자가 드리운다. 푸른 눈빛 위에 짙푸른 그림자가 얹힌다. 흰 눈이 어깨에 내려앉는다. 손가락이 차가워진다. 쏟아지는 저것이 별빛인지 눈빛인지 나는 알 수가 없다. 그대는 쏟아지고 나는 빛난다. 노오란 불빛은 저편에도 나와 같은 마음으로 하늘을 올려다보는 사람이 있다는 것을 확신하게 한다.

이 그림은 뭉크가 생의 후반기에 크리스티아니아(오슬로의 옛 이름) 외곽에 위치한 에켈리에 집을 구입한 후, 그곳에 머물며 그린 것이다. 1916년, 그가 매입한 에켈리의 드넓은 대지는 홀로이기 바랐던 그의 소망대로 28년간 그를 둘러싸고 지켜주었다. 뭉크는 아지트와 같았던 에켈리 집에서 보이는 풍경을 화폭에 담았다. 그는 홀로 살았고, 몇 명의 친구들과 일대일 대화만을 나누며 고독을 즐겼다. 그의 고독은 고통이면서 한편 그를 보호하는 울타리이기도 했다. 1944년, 세상을 떠나는 마지막 순간까지 그와 함께한 것은 도스토옙스키의 소설, 그리고 대지와 하늘과 별뿐이었다. 그는 그림을 통해 고독으로 점점 더 다가섰다. 누군가와 잡담을 나눌 시간도 없었다.

뭉크는 대상을 있는 그대로 그리지 않았다. 자신이 보았던 풍경에

에드바르 뭉크, 「별이 빛나는 밤」,
캔버스에 유채, 140×119cm, 1922~24, 오슬로 뭉크 미술관

에드바르 뭉크, 「별이 빛나는 밤 II」,
캔버스에 유채, 120.5×100cm, 1922~24, 오슬로 뭉크 미술관

감정과 기억을 덧입혀 표현했다. 그의 작품을 살펴보면 대체로 색감은 담담하고, 대지와 하늘의 경계는 불명확하다. 곡선으로 가득한 형태감과 붓질에서는 그가 존경한 빈센트 반 고흐의 영향력이 엿보인다.

뭉크는 별을 사랑했다. '별이 빛나는 밤'이라는 주제는 그의 평생에서 끈질긴 생명의 탐구였으며 사랑에 대한 희망이었다. 화가는 같은 제목의 그림을 여섯 점 그렸다. 1893년, 1900년에서 1901년경, 1922년에서 1924년경에 각각 두 점, 한 점, 세 점을 그렸다고 한다. 첫 그림을 그린 1893년부터 마지막 그림을 그린 1924년까지 31년의 시간이 흐른다. 이 긴 시간 동안, 아니 그 이전부터 이후까지도 그는 별이 빛나는 밤을 사랑했으리라 믿는다. 화가는 별이 사람의 영혼과 같다고 생각했기 때문이다.

사랑의 잔상, 사랑의 온도

사람에게 상처받고 아파했던 뭉크는 혼자가 됨으로써 사람을 사랑한다. 나는 「별이 빛나는 밤」에 보이는 그림자가 여럿인 데 의문을 제기하지 않는다. 뭉크는 분명 그 밤, 홀로였을 것이다. 뭉크는 가장 사랑하는 사람을 곁에 두지 않았다. 뭉크는 세 명의 연인을 보내고 더이상 누군가를 사랑할 용기를 내지 못했다. 이제는 사랑이라는 이름으로 인연을 맺지 않는다. 그저 모델이라는 명칭 아래 계약 관계만 맺을 뿐. 이즈음 가정부로 일을 하면서 모델을 서준 잉게보르그 커린에게 따뜻함을 느끼는 듯하지만 끝내 고개를 돌렸다. 사람은 아팠고 사랑도 아팠다. 그

는 언제나 홀로 사랑했다. 혼자였지만 그는 누군가를 내내 사랑한다. 그것이 그가 사람을 사랑하는 방법이었다. 젊은 시절 사랑과 애정에 매달리던 뭉크는 나이들수록 그것을 깨닫는다. 노년에 이르러 그의 사랑은 온전해진다.

> 사람들의 영혼은 마치 행성 같다. 우울한 어둠을 뚫고 나타나서 다른 별을 만나고 밝게 빛을 내다가 온전히 어둠 속으로 사라지는 한 별과 같다. 남자와 여자가 만나 서로를 향해 미끄러지듯이 끌리고, 사랑의 불꽃을 붙이고, 확 타오르고, 그리고 나면 그들은 사라진다. 둘 다 갈라져 제 갈 길을 간다. 오직 소수의 사람들만이 하나가 될 수 있기에 충분한 불길 안에서 함께한다.
> _루이스 리핀코트, 『에드바르 뭉크─별이 빛나는 밤(Edvard Munch: Starry Night)』

사람은 모두 다른 모양으로 사랑한다. 그들은 그 사랑을 최선을 다해 온전하게 빚는다. 그래서 100명의 사람에게는 100개의 온전한 사랑이 존재한다. 뭉크의 것처럼, 소유하지 않는 사랑도 그중 하나다. 어떤 사람에게는 고독도 깊은 사랑의 일부다. 뭉크는 고독한 하얀 밤, 쏟아지는 눈과 쏟아지는 별빛을 만난다. 그의 곁에는 어느새 또하나의 그림자가 드리운다. 그는 윤동주와 동일한 마음으로 독백하지 않았을까. "별 하나에 추억과, 별 하나에 사랑과, 별 하나에 쓸쓸함과, 별 하나에 동경과, 별 하나에 시와, 별 하나에 사랑이여. 나의 찬란한 사랑이여." 그늘의 온기가 머물고 외로웠던 풍경은 눈물이 나듯 완벽해진다. 별이 인간의 영

혼이라는 그의 믿음을 입증하듯이. 그 순간 화가의 사랑은 완벽해진다. 그것이 뭉크의 「별이 빛나는 밤」이다.

뼈저린 외로움을 품은 사람만이 그릴 수 있는 따뜻하고 포근한 그림이 여기 있다. 나는 기막힌 절망을 겪지 않고 진실한 희망을 품는 사람을 보지 못했고, 처절한 실패를 딛지 않고 오래 인내하는 사람을 만나지 못했다. 때때로 온전한 빛은 자신을 기다리는 사람을 시험한다. 내가 너를 비추어도 되는지 몇 번이고 오래오래 추위와 암흑 가운데 그를 세워놓는다. 혈관이 얼어붙을 만큼의 추위를 겪어본 사람은 타인에게 더욱 다정하게 대한다. 그가 오랫동안 고대한 안온한 그림을 그려내고야 만다. 환상이라 할지라도 완벽하다.

뭉크 미술관 관장 스테인 올라브 헨릭센은 말한다. "제가 가장 좋아하는 뭉크의 작품은 「별이 빛나는 밤」입니다. 저는 이 작품을 제 명함 뒤에 쓸 정도로 좋아하지요. 「절규」라는 그림으로 유명한 뭉크가 이런 따뜻한 그림을 그렸다는 걸 아는 분은 많지 않은 것 같습니다." 날은 춥고 눈이 나려도 별빛은 쏟아지고 순간은 그림같이 담백하다. '별이 빛나는 밤'의 온도는 뭉크의 사랑의 온도다. 절정이다.

헬조선을
살아가는 방법

○

"우리는 어느 날 세상에 도착해 생과의 합의 없이
주어진 삶의 무게를 견딘다."

한때 문학청년 소리를 듣던 시기가 잠시 있었다. 이제 소설이나 희곡은 거의 읽지 않아 문학과는 멀어졌지만 그럼에도 누군가가 '비非'문학 중년인 내게 '카리스마 작가'에 대해 물어본다면 망설임 없이 손아람 작가를 이야기할 것이다. 손 작가의 소설을 전부 읽어본 건 아니지만 그가 시나리오를 쓴 영화에서나 TV다큐에서나 신문사설에서 매끈하게 다듬어지지 않는 거친 호소력을 읽는다. 용산참사를 모티프로 손아람 작가가 각본을 쓴 영화 「소수의견」은 각본과 연출 면에서 모두 좋은 평가를 받았고, 모 신문사의 신년 기고문으로 쓴 「망국선언문亡國宣言文」은 여러 포털사이트와 SNS에서 거듭 인용될 정도로 주목을 끌었다. 작가는 거리에서 연설하고 얻은 호응만큼 기부금을 쌓는 TV프로그램 「말하는 대로」에도 출연해 카리스마를 자랑했다. 「세상을 바꾸는 시간, 15분」에서 강연했던 '차별은 비용을 치른다'라는 주제 역시 화제에 화제를 몰았다. 글에나 말에나 설득력이 서린 인물인 것이다.

그런 내게 들려온 작가의 강연 소식은 더없이 반가웠다. 관심은 힘이 세다. 2015년 가을, 한국예술종합학교에서 개최하는 인문특강 '미개한 사회, 환대의 예술을 찾아'(이름하여 '#헬조선 #탈출기')를 들어보겠다고 한 번도 가본 적 없던 서울 석관동 한국예술종합학교로 달려갔다. 이제는 시간이 지나 강연 내용은 세세히 기억나지 않는다. 다만 내내 잊지 못하는 것은 맨 마지막 질의응답이다. 호기심이 왕성한 사람들은 궁금한 것 앞에서 통제력이 사라져버린다. 나도 당돌한 질문을 해버렸다.

"지금 같은 현실 안에서 우리가 어떻게 살아가야 할지 방법을 잘 모르겠어요. 작가님이 생각하시는 '헬조선을 살아가는 방법'에 대해 구체적으로 여쭤어도 될까요?"

나의 우문에 작가님은 현답으로 답해주셨다.

"예, 너무나 힘든 삶입니다. 그러나 머나먼 과거에도 견디기 힘들 정도의 삶이 있었습니다. 그리고 그럼에도 불구하고 우리는 계속해서 살아왔습니다. 저는 '그래도 살아 있어주어서 고마웠다'라고 미래의 누군가가 제게 말하는 그 장면을 항상 상상하며 살아갑니다."

예상하지 못했던 답변이었지만 질문에 꼭 맞는 답이었다. 나는 그 응답을 정확하게 새겨넣고 깊이 간직했다. 이제 용기가 필요한 순간 정확한 조언을 꺼내 쓸 수 있다.

미래의 나를 만난다면

피에르오귀스트 르누아르Pierre-Auguste Renoir, 1841~1919의 그림 「몽

피에르오귀스트 르누아르, 「몽마르트르, 코르토의 정원」,
캔버스에 유채, 154.3×88.9cm, 1876, 피츠버그 카네기 미술관

마르트르, 코르토의 정원」을 마주친 순간 '헬조선을 살아가는 방법'의 문답이 떠올랐다. 이 찬란한 그림을 지그시 바라보라. 저 멀리, 이 만발한 정원에서 오래도록 일했을 한 남자의 뒷모습과 그에게 달려와 아는 척을 하는 또다른 남자를. 같은 키에 비슷한 재킷과 바지를 입은 품새, 똑같은 모자를 쓴 두 남자는 얼핏 보아도 너무 닮았다. 마치 서로의 분신 같다.

상상력이 발동하기 시작한다. 두 남자의 목소리가 들리는 듯해서 입술을 꼭 깨문다. 그림처럼 아름다운 이야기다. 꽃들은 붉고 희고 분홍으로 활짝 피었다. 잘 가꾼 정원은 다양한 꽃과 나무와 부드러운 공기로 가득하다. 싱그러운 초록 사이사이 각종 원색이 빛난다. 꽃 같은 연한 기억과 나무 같은 단단한 기억이 정원 여기저기에 스며 있다. 그 아래에는 돌처럼 날카로운 슬픔과 흙처럼 쓰라린 인내가 숨어 있을 것이다.

르누아르는 지극히 보통 사람이다. 작은 집에서 일찍 일어나 일터에 다녀와 간단한 식사에 기뻐하는 평범한 생활인이다. 오늘 벌이에 감사하고 내일 생계를 걱정하고 아이의 건강을 살피고 알 수 없는 앞날에 두려워한다. 경기가 나빠진다는 소문이 흉흉하다. 일터에서는 젊고 건강한 후배가 들어와 당돌하게 군다. 나이가 들수록 체력이 떨어진다. 아내는 몸이 약하고 아이는 쑥쑥 자란다. 혹시 아프기라도 하면 큰일이라 걱정이다. 르누아르가 가진 것은 이 작은 집과 정원뿐. 마음 둘 데가 없을 때면 정원에 나와 숨을 고른다. 고민이 심해 잠을 못 이룬 날은 새벽에 일찍 일어나 정원의 돌을 골라냈다. 이제는 거의 매일 나와 풀을 뽑고 돌도 골라낸다. 지치는 건 나뿐인가, 몇 번을 뽑고 또 뽑아도 잡초는 그치

지 않고 자란다.

　몇 년이 지나도 마음의 고민은 가라앉지 않는다. 거리에 나서면 경기가 더 나빠졌다는 소리가 귀에 꽂힌다. 집에 들어가면 아내는 현기증이 난다며 누워 있고 아이는 키 크느라 배가 고프다며 외식을 하자고 조른다. 이제는 집도 편치 않다. 바빠서 미처 못 먹고 넣어둔 빵을 내밀고 돌아선다. 조용히 문을 닫고 나와 정원에 주저앉는다. 마음을 고르고 나면 다시 정원에 나가 땀을 흘린다. 내일에 자신이 없다. 나에게 희망을 주는 건 바로 이 땅뿐. 고르고 골라도 사라질 것 같지 않던 자갈은 다 내버렸고 잡초도 이전보다 덜 자란다. 정성들여 옮겼던 묘목은 뿌리를 내렸고, 활짝 핀 꽃들은 저마다 제 향기를 자랑한다. 그냥, 내 손길이 가는 대로 응답하는 것은 이 정원뿐이다. 뿌듯하다. 흙에 공기를 넣어주려고 갈퀴를 집어들지만 어깨가 무거워 영 지친다. 체력은 이제 한계인가, 너무 힘이 드는데…….

　눌러쓴 모자 아래 머리카락이 흔들린다. 서늘한 바람이 분다. 아니, 낯익은 목소리가 들린다. 소름 끼칠 정도로 나와 닮은 목소리. 이런…… 있을 수 없는 일이다. 자기의 그것과 너무나 닮은 소리에 르누아르는 뒤를 돌아보고 놀라고야 만다. 목소리뿐인가, 얼굴도 너무나 닮은 그 사람이 나를 부르고 있다. "안녕 르누아르, 제가 누구인지 알아보시겠습니까?" 점잖게 말을 거는 이 남자는 말한다. "나는 미래의 르누아르, 당신의 미래입니다"라고. 그는 고된 시기의 자신을 만나러 와주었다고 말한다. 배고픔과 갈퀴질에 힘 빠진 자신을 붙들고, 지금의 인생이 그에게는 선물이라며 아무리 힘겨워도 잘 버텨주어서 고맙다고 이야기한다.

덕분에 미래의 르누아르는 이렇게 괜찮은 삶을 살게 되었다고. 감사와 기쁨이 오간다.

거기 있어줘서 고마워요

르누아르는 현실이 아름답지 않으니 그림만큼은 아름다워야 한다고 생각했다. 그는 일생 동안 아름다움을 찾아 헤맸으며, 그가 찾은 아름다움 중 대다수는 사람이었다. 르누아르가 그린 소녀들은 항상 화사하다. 다른 인상주의 화가들이 빛의 순간적인 인상을 객관적으로 표현하느라 비교적 밋밋한 인물 표현을 했다면 르누아르는 인간의 아름다움과 온기에 좀더 집중했다. 르누아르의 탐미주의적 표현은 페테르 파울 루벤스와 장 앙투안 바토를 잇는 풍성함과 화려함의 미적 표현에 비할 만하다. 그중에서도 여성은 그가 생각하는 이상미理想美를 표현할 수 있는 대상이었다.

「몽마르트르, 코르토의 정원」은 르누아르가 잘 그리지 않던 남성을 주제로 한 특별한 그림이다. 그림이 그려진 때는 르누아르에게 명성을 안겨준 「물랭 드 라 갈레트」 「그네」 「책 읽는 소녀」 같은 출세작이 쏟아져나올 무렵으로, 「몽마르트르, 코르토의 정원」 역시 부드러운 붓질과 파스텔 컬러가 화면 안에서 폭발하면서 은근한 기쁨을 발산하고 있다. 화면의 형태는 부드럽게 묘사되었고 표면의 질감은 물기를 머금은 듯 촉촉하다. 화가는 아름다움과 평화로움으로 화폭을 채웠다.

프랑스 리모주에서 가난한 양복장이의 아들로 태어난 르누아르

는 네 살 때 파리의 아르장퇴유로 이주하면서 예술적 분위기에 빠져들었다. '이 구역의 리틀 루벤스'라고 불릴 정도로 미술에 재능이 뛰어났으나, 재봉 기술이 가진 것의 전부였던 가난한 부모가 아들을 위해 해줄 수 있는 일은 지지와 격려뿐이었다. 얼마나 가난했던지 그는 열세 살부터 도자기 공장에 들어가 장식 무늬를 그리며 돈을 벌었다. 화가는 부채, 옷장, 장식품 등에 문양을 그리면서 고운 이미지를 만드는 능력을 확인했다. 불행인지 다행인지 공장은 대량생산의 물결에 밀려 문을 닫게 되었고, 젊은 르누아르는 저금한 돈으로 스위스 출신의 화가 샤를 글레르의 화실에서 미술 교습을 받기 시작했다. "샤를 글레르야말로 진정한 인상주의의 아버지다"라는 우스갯소리가 생길 정도로 '글레르 미술학원'에는 미래의 인상주의 화가들이 많이 모였다. 르누아르는 화실에서 만난 알프레드 시슬레, 클로드 모네 등을 통해 인상주의라는 새로운 물결에 몸을 담그게 된다. 르누아르는 인상주의 화가들과 함께 그림을 그리는 친밀한 관계로 발전했고 그중에서도 모네와 각별하게 지냈다.

르누아르는 어려운 시기를 오래 겪었다. 1870년 프로이센 전쟁에 참전했고, 경제적 도움을 주던 친구 프레데리크 바지유를 전쟁통에 잃었으며 그 후 전쟁 트라우마를 극복하지 못했다. 르누아르의 내면은 평온한 편이었으나 경제적으로는 내내 가난했다. 인상주의 동료들이 대부분 경제적 안정을 찾을 때에도 그는 여전히 궁핍했다. 그에게는 시간이 더 필요했다. 살롱전에 지속적으로 그림을 출품했으나, 반응은 대개 화가의 기대를 충족시키지 못했다. 만나는 여자들은 적지 않았으나 번번이 오래가지 못했고 불혹이 넘은 뒤에야 일생의 동반자를 만날 수 있었

다. 연인이자 모델이었던 알린 샤리고를 깊이 사랑했으며, 아이들을 화폭에 담고 또 담을 정도로 가정적인 사람이었다. 르누아르는 너무 가난한 나머지 40대 후반에야 알린과 정식으로 결혼할 수 있었다.

남자나 여자나 꼭 맞는 배우자를 만나 인생이 바뀌는 경우가 종종 있다. 맑고 밝은 아내 덕분인지도 모른다. 르누아르도 그즈음부터 형편이 나아지기 시작했다. 1900년에 레지옹도뇌르 훈장을 받아 부와 명예를 양손에 쥐게 된다. 이제 고생은 다 끝났다 싶을 만도 한데, 이 그림을 그리기 몇 년 전인 1892년부터 르누아르의 류머티즘 증상이 심해진다. 이 병은 주로 작은 관절에 부종이 생기고 변형되는 자가면역질환으로, 병증이 심해지면 관절이 문드러진다. 지금에야 조기 발견하면 완치에 가깝게 치료할 수 있을 만큼 의학이 발달했지만, 딱히 확실한 치료법이 없었던 그때에는 화가에게 청천벽력 같은 병이었다. 르누아르는 손가락과 팔에 붕대를 덧대고 그림을 그려야 할 정도로 힘겨운 만년을 보내야 했다.

그럼에도 불구하고 르누아르가 그려낸 생의 기쁨이 가득한 그림은 그 자체로 매혹적이다. 화가의 그림만 본다면 그의 삶에 우여곡절이 거듭되었다는 것을 상상할 수 없다. 고통이 길었던 르누아르를 보면서 그가 끝까지 살아주어서 고맙다는 생각이 든다. 르누아르가 끝까지 좌절하지 않고 그림을 그려주었기에, 오늘날 나 같은 사람들이 그림에서 환희를 발견할 수 있는 것이다.

그저 살아 있는 것만으로 충분하다. 미래의 누군가가 나를 찾아와, "포기하지 않아줘서 고마워요" "그래도 살아 있어주어서 고마워요" "이

렇게 멋지게 살아남았다니 대단해요" 하고 말해준다면 그 순간이 얼마나 감격스러울까. 사람은 의미를 찾기 위해 살고, 인정받기 위해 어려운 시기를 견딘다. 자신을 아름답다고 확신해야 허리를 펼 수 있는 게 사람이기에, 우리는 그렇게 하루 더 자신을 믿어본다.

태어나기를 간절히 바라서 태어나는 사람은 없다. 생명은 허락을 구하지 않는다. 생은 최고의 권력자임과 동시에 너무나 대단한 과업이기 때문이다. 우리는 어느 날 세상에 도착해 생과의 합의 없이 주어진 삶의 무게를 견딘다. 어떻게든 태어난 바, 한 번 살아봐야 하는 인생이다. 몇 번이고 일어서 단단하게 살아가야 한다. 언젠가 누군가가 내게 고마울 수 있도록 잘 살아갈 것이다. 설령 아무도 찾아오지 않을지라도 결국은 아름다워야 한다. 르누아르의 아름다운 생이 보여준 메시지를 되새긴다.

"고통은 지나간다. 그러나 아름다움은 남는다."

민들레 홀씨 날리듯

○

"우연처럼 닿은 곳에서 인간은
어떻게든 뿌리내린다."

포털사이트 메인에 뜬 뉴스 중에서 잊고 있었던 동기 나미의 소식을 보았다. 오래전 방영했던 미술 다큐멘터리에서 그녀가 화가로 열정을 불태우고 있는 것을 보았는데, 이제는 브랜드 컨설팅 회사를 운영하는 대표가 되어 있었다. 학교를 다닐 때 몰랐던 그녀의 속사정과 학교를 졸업한 후 알 수 없었던 그녀의 어려움은 물론, 나미가 작업했던 크리에이티브 디렉팅 사례와 브랜드 오리지널리티에 대한 확신, 회사의 미래를 자신하는 인터뷰를 읽었다. 성공하기까지 이렇게 오래 고생했다는 사실을 전혀 몰랐다. 힘겨운 시간을 끝내 극복하고 성공 사례를 다룬 뉴스에 나오다니 대단하다. 그녀의 인터뷰는 책의 한 꼭지로 묶일 예정이라고 했다. 이렇게 오랜만에 우연히 지인의 소식을 읽게 될 때의 잔잔한 기쁨은 말로 설명할 수가 없다.

졸업가운을 입고 와글와글 모인 사람들, 그때 열심히 사진을 찍으며 웃음 지었지만 각자 어떤 막막함으로 돌아섰는지를 기억해본다. 우

리는 순수미술을 전공한 순진한 미대생들, 약삭빠르게 좋은 직장에 들어갈 궁리를 하지 못했다. 진로가 결정된 사람은 몇 없었고 서로가 서로를 걱정할 뿐이었다. 졸업식 이후 뿔뿔이 흩어진 뒤 어떻게 다시 만날까, 기약할 수 없었다. 졸업은 꼭 '민들레 홀씨'가 되어 날아가는 것 같다. 민들레 홀씨 날리듯 뿔뿔이 흩어진 후에는 이전처럼 다시 만나기 어렵다. 바람결에 휘날려 어디까지 떠나갈지 모른다. 홀씨 하나하나가 어디에 머물지 아무도 모른다.

빛나는 순간을 모으다

라우리츠 아네르센 링Laurits Andersen Ring, 1854~1933의 그림 「6월에」는 화가가 1900년 세계박람회에서 동메달을 따기 1년 전 그린 작품이다. 라우리츠는 당시 유럽의 문화 변두리와도 같았던 덴마크에서 상징주의와 사회적 사실주의를 개척한 화가로서, 섬세하면서 날카로운 시선과 자유분방하고 강한 도전정신을 지니고 있었다. 그의 그림에서는 고요한 시간과 잔잔한 아름다움이 빛난다. 「6월에」를 살펴보자. 단정하게 머리카락을 길게 땋은 소녀가 보인다. 소녀의 검은 옷과 누런 들판의 색감이 선명한 대조를 이룬다. 노란 꽃이 군데군데 핀 들판 가운데 민들레 솜털이 한들한들 흔들리고 있다. 화가는 민들레 가득한 들판에 기대어 앉은 소녀가 입바람으로 홀씨를 날리려는 순간을 포착하고 있다. 소녀의 입술이 열리는 순간 민들레 홀씨는 바람에 실려 여기저기 날아갈 것이다. 졸업과 함께 우리가 그러했듯이.

라우리츠 아네르센 링, 「6월에」,
캔버스에 유채, 88×123.5cm, 1899, 오슬로 노르웨이 국립미술관

덴마크의 시골, 링Ring 마을 목수의 아들로 태어난 라우리츠는 1873년 열다섯의 나이에 코펜하겐에 있는 화공의 도제로 들어가면서 화가의 꿈을 갖게 되었다. 그리고 1875년에 덴마크 미술아카데미에 들어가면서 그 꿈은 구체화되지만 전통적인 교육 방식에 힘겨워한 화가는 3년을 못 버티고 아카데미를 떠난다. 1881년, 화가는 자신의 이름에 고향의 지명을 덧붙인다. 절친한 친구 한스 아네르센과 성이 같았기 때문이었다. 라우리츠는 예술가의 기질을 숨길 수 없었다. 자유로움을 원했고 끊임없이 새로움을 찾아 헤맸다.

그림을 그리는 사람에게 가장 중요한 신체의 일부는 눈이다. 화가의 눈은 나날이 확장되면서 그 안에 세계를 끌어들인다. 진실한 그림에는 하나의 세계가 들어 있다. 그리고 그가 세계로 삼은 것은 인간이었다. 그림을 그리려 관찰했던 인간에게서 라우리츠는 삶이라는 진실과 그 안에 스민 두려움을 점차 발견해갔다. 인간을 사랑하게 된 라우리츠는 차차 사회정의에 의문을 갖고, 정치적인 시선을 담은 사실주의 화가로서의 면모를 드러내기 시작했다. 당시 덴마크를 휘감았던 혁명의 분위기에 발을 담그고 주먹을 움켜쥐었다. 학생 혁명 그룹에 들어가 자신의 목소리를 냈다. 가슴이 뜨거운 라우리츠는 자신이 무엇을 할 수 있을지를 간곡히 물었다. 화가는 예술이 정치적이라는 신념을 귀하게 여겼다.

뜨거운 심장이 토해내는 에너지와 배우고픈 열망은 끝이 없는 법이다. 1893년, 마흔을 앞둔 라우리츠는 이탈리아, 프랑스, 네덜란드로 미술 유학을 떠난다. 이루지 못할 사랑을 가슴에 억지로 묻은 채였다. 언제나 흔쾌히 그림 모델을 서주던 친구의 아내 요하네 빌데를 마음에 품었

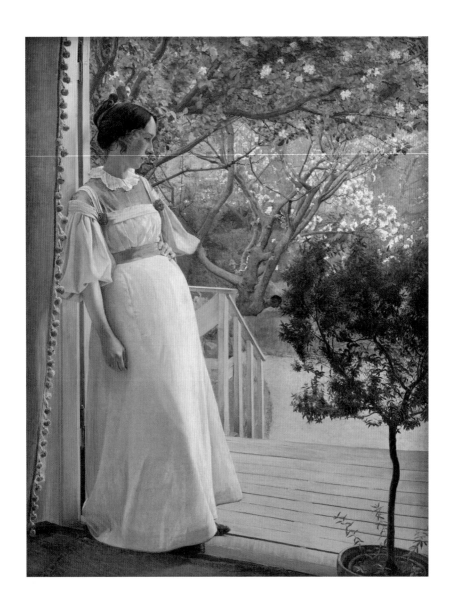

라우리츠 아네르센 링, 「예술가의 아내」,
캔버스에 유채, 191×144cm, 1897, 코펜하겐 덴마크 국립회화관

으나 짝사랑은 한계가 있는 법이다. 가슴이 타는 듯 괴로워도 현실은 어쩔 수 없었다. 이걸 알아버린 못돼먹은 친구 하나가 그를 모델로 소설까지 발표해 조롱했으니 라우리츠의 상처는 극에 달했다. 뼈 아픈 배신감이었다. 그는 인간을 더이상 사랑할 수도, 믿을 수도 없다고 울며 고국을 등졌다. 유럽 본토로의 유학은 짧은 시간 동안 넓은 배움을 주었다. 실연의 슬픔을 달래기에 시간과 거리의 공백은 언제나 적당하다.

1896년, 라우리츠는 마흔둘의 나이에 스물한 살의 시그리드 켈러와 극적으로 결혼한다. 그녀는 안정된 성정과 아름다운 자태를 가지고 있었다. 늘 그림 모델이 되어줄 만큼 인내심 넘치고 너그럽기도 했다. 라우리츠는 아내를 그린 그림으로 1900년, 파리 만국박람회에서 상을 받았다. 정녕 그녀는 적시에 찾아온 아프로디테가 아닌가.

화가마다 좋아하는 주제나 즐겨 표현하는 방식이 있다. 라우리츠의 그림은 동적이고 희망차기보다 순간이 멈춘 듯 정적이고 사색이 넘친다. 화가는 탁 트인 하늘을 배경으로 비스듬히 뒷모습을 드러내는 인물 구도를 왕왕 사용했다. 인물을 아래에서 올려다보는 시선이다. 그 사람을 존경하듯이, 그 사람을 높이듯이 그림은 겸손하다. 형태 표현은 단정하고 역동적이면서 터치 자체는 부드럽다. 섬세한 표현 안에 스며든 특유의 공허감과 멜랑콜리가 잔잔히 빛난다.

사람이 꽃만큼 아름다워

살다보면 어느 날, 문득 발견하게 된다. 자갈밭이나 먼지구덩이처

럼 척박한 토양에서도 뿌리를 내리고 꽃을 피운 민들레를. 힘센 꽃 같은 내 인연들을. 전시장에서 큐레이터로 일하는 동기를 우연히 만나서 차를 한잔하기도 하고, 신문에 이름이 실린 동기를 보고 신나게 기사 스크랩을 하기도 한다. TV에서 큰 상을 탄 동기의 얼굴을 보고 페이스북을 통해 축하 인사를 건넨다. 이런 좋은 일이 아니면 오랜만에 연락할 계기가 있겠는가. 선배들과 동기들이 멋진 전시를 한다고 하면 찾아간다. 진심으로 노고를 축하하고 존경의 마음을 전한다. 우연히 서점에서 발견한 책에서 친구의 프로필을 발견해 "이건 사야 해!" 하며 구입하기도 하고, 동네도서관에 강사로 초청된 선배를 보고 내 일처럼 으쓱한 기분이 되기도 한다. 예술 도서에 소개된 후배의 작품을 보면서 대단하다고 감탄하고, 그의 성장이 부러워 한숨을 쉬기도 한다. 직장에 강연을 하러 온 선배를 만나 나도 모르게 "어머 오빠……!" 소리가 먼저 튀어나온 적도 있다. 체통을 지켜야 할 신성한 직장에서 말이다. (이 일로 학생들은 "어머 오빠"라는 유행어를 만들어 오랫동안 나를 놀리기도 했다.) 어느덧 교과서에 실린 고등학교, 대학교 동기의 작품을 학생들에게 설명할 때마다 그들의 학생시절 에피소드를 들려주며 자랑스러워한다. 각자의 자리에서 뿌리내리고 훌륭하게 꽃피운 그들의 삶을 확인할 때마다 잔잔한 기쁨을 느낀다.

　'사람이 꽃보다 아름다워'라는 노래 가사가 '사람이 꽃만큼 아름다워'라고 들린다. 사람이 꽃보다 아름다운지는 모르겠지만 어디서나 '꽃만큼' 살아간다고 믿는다. 민들레 홀씨가 바람에 날리듯 인간의 생도 시간에 떠밀려 흘러간다. 우연처럼 닿은 곳에서 인간은 어떻게든 뿌리내

린다. 노랗게 피었다가 보드라운 씨앗도 맺는다. 탐스러운 꽃이어도 작은 꽃이어도 시든 꽃이어도 어떻게든 피어난다. 어떻게든 사람은 꽃을 피운다. 인생은 질기고 사람은 꽃과 같다. 사람은 민들레 홀씨 날리듯 어디에서나 훨훨, 자신이 있어야 할 곳으로 날아간다. 사람의 운명은 이렇게나 아름답다. 꽃이 아니라 사람이어서 더욱, 아름답기 그지없다.

손발이 묶여도
사랑만큼은

○

"뾰족한 곳 하나 없는
지순한 양이 여기 있다."

"수정씨는 말에 에너지가 있어요." 가슴이 덜컹, 했다. "그러니까 말을 많이 하세요."

B언니의 말이 그리 고마웠다. 내가 무엇을 중요하게 여기는지 이 신비한 언니는 아는 것 같다. 가능하면 가슴과 가슴을 마주보고 칭찬을 숨기지 않는 사람이 되려고 한다. 칭찬은 받는 사람을 살게 한다. 나는 내게 온 칭찬들을 가슴 한쪽에 소중하게 모아둔다. 유난히 마음이 어두운 날 휘장을 걷으면 반짝거린다. 이런 종류의 힘에 기대어 하루 더 버틴다. 이러지도 저러지도 못하고 벌어진 일에 손쓸 수 없던 날, 언니의 칭찬을 꺼내들고 허공에 비춰본다. 프란시스코 데 수르바란Francisco de Zurbaran, 1598~1664의 그림 「신의 어린양」이 나타난다.

스페인의 푸엔테 데 칸토스에서 태어난 프란시스코 데 수르바란은 열여섯 살에 페드로 디아스 데 비야누에바의 공방에서 도제를 시작해 3년을 보냈다. 검은색의 제왕 벨라스케스를 만난 곳도 바로 이 공방

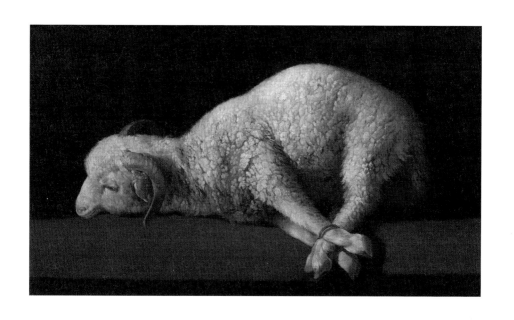

프란시스코 데 수르바란, 「신의 어린양」,
캔버스에 유채, 38×62cm, 1635~40, 마드리드 프라도 미술관

이었다. 수르바란의 시그니처 컬러 역시 블랙, 그가 검정을 쓰면 명상하는 그림이 된다. 지상에서 천국을 찾기 위한 붓질은 엄격하다. 단순한 구성인데 드라마틱하다. 빛은 내리꽂고 어둠은 호소한다.

화가는 사람을 사랑하는 일과 사람을 그리는 데 능했다. 성직자의 초상화, 기도하는 이의 초상화 외에도 교회 벽화와 모자이크 주문으로 수르바란은 손 빌 틈 없이 바빴다. 화가는 깊은 검정과 강한 명암의 대비에 능해 '스페인의 카라바조'라고도 불렸다. 검정은 죽음이다. 검정은 죽어도 다시 태어나는 색이다. 검정은 신비롭다.

검정은 검소하다. 당시 미술계를 지배했던 바로 그 화가, 성聖과 세속을 오가며 더럽고 낮은 곳을 '있는 그대로' 귀하게 만드는 카라바조가 수르바란의 마음을 빼앗았으리라.

고요하고 단순하며 명상적인 수르바란을 좋아하는 이유는 많지만 수르바란의 이 그림을 특히 좋아하는 것은 단 하나뿐인 주인공 때문이다. 뾰족한 곳 하나 없는 지순至順한 양이 여기 있다. 자신의 연약함을 인정하고 곁에 기댄다. 곁을 내어주는 이에게 한없이 연하고 부드럽고 포근하다. 작은 짐승은 맹목적으로 사랑하는 법을 안다. 나는 이 순진무구한, 약하고 어리석은 동물을 사랑한다. 곧 도살될지도 모르고 반쯤 감은 저 평화로운 눈과 기다란 속눈썹을 보노라면 눈물이 날 것처럼 아프면서도 애틋하다. 앞일 전혀 모르는 채 멍하니 있는 모양이 꼭 나 같다. 아참, 나는 양띠다.

고통을 예감한 듯이

신의 어린양, 아뉴스 데이Agnus Dei. 나는 헨델의 성담곡聖譚曲, orato-rio「메시아」를 통해서 이 단어를 알게 되었다. 메시아의 예언과 탄생을 표현한 1부, 수난과 부활을 부르는 2부, 부활의 기쁨을 노래하는 3부로 이루어진 이 웅장한 오라토리오는 2부에서 절정을 이룬다. 2부는 요한복음 1장 29절의 "보라, 하나님의 어린양이시다Behold, the Lamb of God"로 시작해, 그 유명한 합창곡「할렐루야」로 끝난다. 절창이다.

인간의 죄를 끌어안은 예수를 상징하는 이 희생양은 수많은 화가의 관심을 끌었다. '수도승의 화가' 수르바란 역시 마찬가지였다. 어린양을 품고 살던 그에게 어느 날 루이스 데 레올의 시가 왔다. "양순하시고 순결하시고 무죄하신 어린양이신 주님께서 우리를 위해 희생되셨도다." 원래 성경에서 제물로 삼던 어린양은 그림에서 묘사된 모습과 약간 다르다. 성경에는 털이 길게 처지고 숱이 적은 팔레스타인의 양이 등장한다. 수르바란은 중세 이후로 스페인에서 길러온 메리노 양을 주인공으로 삼았다. 그림을 보는 신자들은 이 연약한 생명에 친밀한 현실감을 느꼈을 것이다. 어두운 방, 탁자 위에 놓인 부드러운 생명은 기껏해야 8개월에서 12개월 사이의 어린 목숨이다. 양털이 복슬복슬, 화면에 손을 가져다대고 싶다. 머리와 등을 쓸어주고 싶다. 생생하고 따뜻하고 애틋하다. 고맙고 또 고맙다.

1630년부터 1640년경까지 수르바란의 양은 놀랄 만큼 인기를 얻었다. 수많은 사람들이 이 양 앞에서 눈물을 흘리고 가슴을 문질렀다. 모두들 자기 성소에 그림을 들이고 경건함을 누리고 싶어 했다. 화가는 비

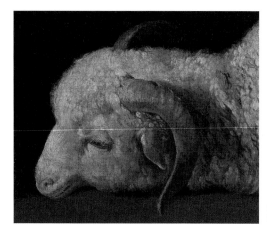

프란시스코 데 수르바란,
「신의 어린양」부분

숯한 양 그림을 다섯 점 그리게 된다. 18세기의 예술사가 안토니오 팔로미노는 수르바란의 양을 일컬어 말했다. "세비야의 예술 애호가들은 이 장인의 손에서 탄생한 양을 소유하고 있다. 생명으로 그려진 이 양은 100마리의 살아 있는 양보다 그에게 감동을 주고 있다."

검은 어둠 가운데 순백의 희생양이 눈을 감는다. 시퍼런 칼날이 눈앞에 어른거리기 전에 어둠에 파묻히고 싶다. 도살대 위에 오르기 직전, 죽음을 예감하며 바들바들 떨면서도 의연하게 죽음에 순종하는 어린양. 극적이어서 더 아름답고 선하기만 해서 더 처절하다. 고통을 예감한 적 있나면 이 그림 앞에서 고개를 빳빳이 들고 있을 수 없다. 누구든 고개를 숙이고 눈을 감으리라.

운명의 장난일까. 이 절정의 그림을 그린 후 스페인에서 수르바란의 인기는 시들해진다. 금욕적이고 견고한 수르바란의 시대가 가고 부

드럽고 감각적인 바르톨로메오 에스테반 무리요의 시대가 왔기 때문이다. 수르바란은 제자리를 되찾으려고 최선을 다했으나 별수가 없었다. 마치 손발이 묶인 어린양이 된 것처럼. 화가는 1658년에 마드리드로 이주한다. 무리요처럼 감상에 빠진 달콤하고 이상적인 인물을 그려보기도 하지만 사람들의 관심은 이미 수르바란에게서 떠난 후였다. 인기가 떠난 자리는 잔인했다. 그는 외로웠고 배고팠다. 결국 일류 화가의 자리로 재기하지 못한 그는 가난 속에서 쓸쓸하게 생을 마감했다.

손발이 묶인 내가

손발이 묶인 것 같다는 느낌이 들 때가 있다. 일하는 곳에서나 사람을 대하는 데서도. 갑자기 찾아온 누군가의 오해나 가정의 꼬인 문제는 풀어내기가 속수무책이다. 이게 어떻게 된 건지, 누군가가 부러 나를 쫓아다니며 방해하는 것만 같다. 근거가 있는지 없는지 애매한 험담을 하고 다니는 것 같다. 보이지 않는 문제가 무엇인지 모르지만 어떡하겠나. 힘없는 인간인 내가 도대체 무엇을 할 수 있나. 가슴이 꽁꽁 묶인 듯 갑갑하다. 그럴 때면 잠깐, 아주 많이 속상하지만 그래도 기꺼이 괜찮다고 마음을 다진다. 손발은 묶였지만 나에게는 아직 입이 남아 있으니까. 아직 입 밖으로 꺼내지 않았지만 꼭꼭 담아 익혀둔 말을 할 수 있으므로. 내 말에는 에너지가 넘치고 그득하고 또 그득하니까.

나는 좋아하는 사람 앞에서는 말이 예뻐진다. 심히 의도하거나 노력하지 않아도 예쁜 말이 나온다. 고운 말로 그 사람을 빛내고 싶고 그

사람을 행복하게 해주고 싶다. 이 입술의 기원이 그 사람을 평안한 내일로 이끌었으면 좋겠다. 이 마음 하나만 있으면 더 예쁘게 말할 수 있다. 손발이 묶여도 사랑만큼은 얼마든지 할 수 있는 게 인간이다. 손발이 묶인 내가 손발이 없는 당신을 사랑한다. 손발이 없는 내가 손발이 묶인 당신을 사랑한다. 이는 저 양과 같은 대단한 속성, 인간이란 정녕 작고 연약하면서도 진정 거대한 존재가 아닌가. 나의 모든 말 가운데 평안과 사랑이 그에게 가닿았으면 한다. 신이 내 입술에 능력을 불어넣어주셨다면 그건 모두 당신을 위한 것이다.

당신 덕분입니다

○

"한 사람의 인생에 따뜻한 빛이
가득한 순간, 그림은 완성된다."

"항상 덕분(德分)이라는 단어를 곱씹고 곱씹게 되는 한 해였습니다. 겸손하고 따뜻한 '덕을 나눈다'는 말씀이 우리 보호자님 한 분 한 분께 딱 맞는 말이었다고 생각합니다. 그간 물심양면으로 전해주신 사랑과 관심에 진심을 다해 감사드립니다. 댁내 두루 평안, 평안하시고 건강, 또 건강하십시오."

연말이면 가르치는 학생들 댁에 통신문을 보낸다. 한 해간 겪었던 사건사고에 어울리게 본문은 달라지지만 언제나 빠지지 않는 단어를 사용해 감사의 글로 마지막을 맺는다. '덕을 나눈다'는 의미의 '덕분', 이 말이 내 안에서 차지하는 크기는 크다. '덕'이라는 한자는 '마음 심(心)'과 '얻을 득(得)'이 결합되어 만들어진 회의(會意) 문자로 뜻이 모여 만들어진 한자다. 마음을 얻으면 나누어야 하고, 마음을 나누면 또 마음을 얻게 되는 법이다.

마음이란 대체 무엇인가. 그렇게 귀하면서 금세 그렇게 아무것도

아닌 게 되어버리는 것이 마음이다. 세상에 사람 마음처럼 무서운 것이 없으면서도, 사람 마음처럼 포근하고 따뜻하고 사랑스러운 것 또한 없다. 세상에 사람 마음처럼 귀한 것이 없는데도, 마음 하나 가지고는 아무것도 할 수가 없다. 사람 마음처럼 끝없는 것이 없고, 마음처럼 깊디깊은 것이 없다. 마음처럼 하나하나 헤아리거나 양으로 잴 수 없는 것이 없다. 그래서 그럴 것이다. 마음을 나눈다는 것이 덕을 나눈다는 뜻으로 가닿는 것은.

나는 '당신當身'이라는 말도 사랑한다. 이 단어는 태생부터 귀하다. 마땅하다는 '당當'자에 몸을 그리는 '신身'자를 쓰면서 상대방을 높이는 말이다. 가장 존경하고 귀애하는 사람을 부를 때 쓰는 말이다. 내 앞에 선 사람은 '내게 귀해 마땅하다'는 뜻이 아닌가, 그래서 '당신'을 반복하여 수많은 시인들이 시를 쓰는 것이 아닌가. '당신'의 대명사 허수경 시인은 "당신……, 당신이라는 말 참 좋지요, 그래서 불러봅니다"로 시작해 "당신이라는 말 참 좋지요, 내가 아니라서 끝내 버릴 수 없는, 무를 수도 없는 참혹……, 그러나 킥킥 당신"으로 끝나는 「혼자 가는 먼 집」을 썼다. 한편 유진목 시인은 「당신, 이라는 문장」에서, 매일같이 당신을 중얼거리며, 매일같이 당신을 쓴다고 말했다. 그 시가 실린 시집, 『연애의 책』에는 얼마나 많은 '당신'이 등장하는지 모른다. 그러하니 "당신 덕분입니다"라는 말은 내가 타인에게 건넬 수 있는 최고의 찬사다.

당신도 그림처럼 나아가기를

'당신'과 '덕분'에 꼭 맞는 그림이 여기 있다. 서로를 귀하게 여기는 시선과 몸짓, 그리고 그윽한 빛과 안온함을 나누는 두 사람이 끝없는 온기를 발한다. 세상에 이 모든 기쁨을 나누어주어도 좋을 만큼 충만하게 한다.

소년과 소녀가 서로를 마주보고 앉았다. 어느덧 해질녘이 되어 얼마 남지 않은 빛이 소년의 모자와 코끝, 어깨와 손등을 적신다. 소녀의 머리칼과 손날, 무릎 위 치마에 살포시 앉는다. 두 사람 곁으로 가득한 들꽃이 반짝거리며 흔들린다. 두 사람 뒤쪽으로 만개한 흰 꽃이 은근한 빛을 발한다. 보슬보슬한 질감이 적나라히 드러나는 역광이다. 노랑과 보라가 풍경 위로 부드럽게 얹힌다. 아련한 색이 가득한 화면이 포근하다.

주세페 펠리차 다 볼페도Giuseppe Pellizza da Volpedo, 1868~1907는 19세기 말과 20세기 초 이탈리아 미술사에 별과 같은 인물이다. 화가는 무엇보다 역사의 빛으로 나아가는 공장노동자를 그린 「제4계급」으로 유명세를 얻었다. 그런 주세페의 그림 중 다수를 차지하는 것이 분할의 점묘 기법을 활용한 서정적인 농촌 풍경이다. 그중 얼마간은 사랑이 가득한 연인의 모습을 그리기도 했다. 화가는 다양한 주제를 자유자재로 화폭에 담아냈다.

화가는 농사를 짓는 가정에서 어린 시절을 보냈다. 어린 나이에 드로잉을 시작했고, 밀라노 브레라 아카데미와 로마의 조반니 파토리 아틀리에에서 공부하면서 미술의 길을 걷겠다는 마음을 견고하게 다졌다. 그는 자신을 소진할 정도로 최선을 다했다. 고향 볼페도로 돌아와 정착

주세페 펠리차 다 볼페도, 「꽃으로 뒤덮인 초원」,
캔버스에 유채, 88×88cm, 1900~03, 로마 국립현대미술관

한 주세페는 자신의 이름 뒤에 '다 볼페도'를 붙인다. 이는 '볼페도 마을의 주세페 펠리차'라는 의미로, 레오나르도 다빈치의 그것과 동일하다. 이때 볼페도 마을에서 함께 가정을 꾸린 테레사 비도네는 남편의 마음을 오랫동안 지탱해주었다. 화가는 곧 이탈리아의 중요한 화가들을 만나게 된다. 그들 중 일부는 분할주의를 실험하고 있었다. 조반니 세간티니와 에밀리오 론고니 등이 그들이다. 주세페는 활력 있게 그림을 그리고 또 그렸다. 자아가 강한 예술가들이 흔히 그렇듯 트러블이 연이었지만 화가는 붓을 놓지 않았다.

어쩌면 아내 덕이었는지도 모른다. 1900년경은 주세페의 생애 가장 불꽃같은 시기였다. 불후의 명작, 「제4계급」 역시 이즈음 탄생했다. 제1계급인 교회, 제2계급인 귀족, 제3계급인 부르주아와 달리, 새로이 등장한 제4계급은 새로운 시대의 주역인 노동자다. 누가 보아도 그의 마음 안에 혁명가가 살아 숨 쉬고 있음을, 새로운 세계에 대한 열망이 가득함을 읽을 수 있다. 그림을 보는 이 역시 그 열망에 감화된다. 나도 주먹을 꽉 쥐고 저 그림처럼 나아가고 싶다. 저 그림과 함께 지지 않을 것이다. 「제4계급」은 이탈리아 및 유럽 전역의 진보파와 사회주의자들의 상징이 되었다. 예술은 힘이 세다. 화가의 명성은 날로 더해갔다. 화가의 이름과 마음은 늘 뜨겁거나 따뜻했다.

주세페의 불꽃은 빛과 온기로 남아 그림으로 화한다. 조용한 해질녘, 소년과 소녀가 마주 앉아 있는 것만으로 충분한 이 순간은 설명할 수 없는 빛과 공기와 침묵, 그리고 충만한 마음으로 가득하다. 화가는 마음에 가득한 것을 화폭에 옮긴다. 분명 화가의 사랑이고 화가의 온도

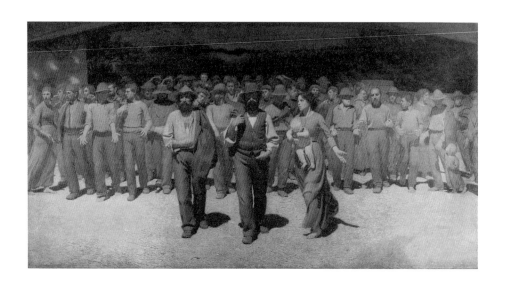

주세페 펠리차 다 볼페도, 「제4계급」,
캔버스에 유채, 293×545cm, 1901, 밀라노 20세기 박물관

다. 두 사람은 말한다. "당신 덕분에 나는……" 이 뒤에 무엇이 들어가도 '당신이 베푼 덕 때문에' 아름다울 수밖에 없다. 당신이 있고, 덕분이 있는 인생은 얼마나 충만한가.

　　한 사람의 인생에 따뜻한 빛이 가득한 순간, 그 장면은 그림이 된다. 당신이 있고, 덕분이 있다면 또 한 장이 순식간에 완성된다. 귀한 존재와 아름다운 덕은 지극히 잘 어울리는 한 짝이다. 모든 것은 늘 끼리끼리 다가와 머문다. 그러하니 모든 것은 당신에게서 비롯된다. '당신'을 부르면 순간은 어느새 영원이 되어버린다. 어두움 안에 따뜻하게 빛나는 생을 사랑한다. 내게 주어진 세상의 모든 충만은 전부 당신 덕분이다.

참고한 책들

김영식,『그와 나 사이를 걷다』, 호메로스, 2018

남궁산,『문명을 담은 팔레트』, 창비, 2017

데브라 J. 드위트 외, 조주연 외 옮김,『게이트웨이 미술사』, 이봄, 2017

데이비드 파이퍼, 손효주 옮김『미술사의 이해-전3권』, 시공사, 1995

데이비드 트리그, 이주민 옮김,『리딩 아트』, 클, 2018

라이너 슈탐, 안미란 옮김,『짧지만 화려한 축제』, 솔출판사, 2011

르 클레지오, 백선희 옮김,『프리다 칼로 & 디에고 리베라』, 다빈치, 2011

서경식, 최재혁 옮김,『나의 이탈리아 인문 기행』, 반비, 2018

서동욱 엮음,『미술은 철학의 눈이다』, 문학과지성사, 2014

심상용,『예술, 상처를 말하다』, 시공아트, 2011

우정아,『오늘, 그림이 말했다』, 휴머니스트, 2018

윌 곰퍼츠, 김세진 옮김,『발칙한 현대미술사』, 알에이치코리아, 2014

유경희,『아트 살롱』, 아트북스, 2012

이명옥,『욕망의 힘』, 다산책방, 2015

이진숙,『러시아 미술사』, 민음인, 2007

H.W. 잰슨, 김윤수 옮김,『미술의 역사』, 삼성출판사, 1978

프랜시스 보르젤로, 주은정 옮김,『자화상 그리는 여자들』, 아트북스, 2017

최열,『권진규』, 마로니에북스, 2011

헤이든 헤레라, 김정아 옮김,『프리다 칼로』, 민음사, 2003

Helene Pinet, *Rodin: The Hands of a Genius(New Horizons)*, Thames and Hudson Ltd, 1992

Louise Lippincott, *Edvard Munch: Starry Night(Getty Museum Studies on Art)*, Oxford University Press, 1989

Maria Tamboukou, *Nomadic Narratives, Visual Forces: Gwen John's Letters and Paintings(Studies in Life Writing)*, Peter Lang Inc., International Academic Publishers, 2010

그림의 —— 눈빛

일상을 — 두드리는 — 다정한 — 시선

ⓒ 김수정, 2019

초판 인쇄 2019년 5월 30일
초판 발행 2019년 6월 12일

지은이 김수정
펴낸이 정민영
책임편집 김소영
편집 임윤정
디자인 이보람
마케팅 정민호 이숙재 양서연 안남영
제작처 영신사

펴낸곳 (주)아트북스
출판등록 2001년 5월 18일 제406-2003-057호
주소 10881 경기도 파주시 회동길 210
대표전화 031-955-8888
문의전화 031-955-7977(편집부) 031-955-3578(마케팅)
팩스 031-955-8855
전자우편 artbooks21@naver.com
페이스북 www.facebook.com/artbooks.pub
트위터 @artbooks21

ISBN 978-89-6196-353-4 03600

이 도서의 국립중앙노서관 출판예정도서목록(CIP)은 서지정보유통지원시스템 홈페이지(http://seoji.nl.go.kr)와
국가자료종합목록 구축시스템(http://kolis-net.nl.go.kr)에서 이용하실 수 있습니다. (CIP제어번호 : CIP2019019806)

책값은 뒤표지에 있습니다. 잘못된 책은 구입하신 서점에서 교환해 드립니다.

이 책은 경기도, 경기문화재단, 한국문화예술위원회의 문예진흥기금을 보조받아 발간되었습니다.